世界名畫家全集 何政廣主編

勞生柏 Rauschenberg

羅伯修斯 ●等著

藝術家出版社

世界名畫家全集

後現代藝術大師

勞生柏
Rauschenberg

何政廣●主編

藝術家出版社

目 錄

前 言

　　名列美國二十世紀戰後現代五大畫家之一的羅伯特・勞生柏（Robert Rauschenberg, 1925-2008），在二十世紀六〇年代美國普普藝術興起時在藝壇嶄露頭角，對多種材質與新觀念的採用創作也被稱為「新達達藝術家」，勞生柏在媒材運用上無所不可，藝術造形上更是無奇不能，藝術的創造力持續不斷，積極進取的人生觀，加上對世界人文的關懷，促成他的影響力廣泛，聲名無遠弗屆。從他一生的藝術作品與時代趨勢來論定，勞生柏在美術史上應是「後現代主義」藝術大師。

　　勞生柏生於美國德州的亞瑟港，曾在巴黎朱利安學院求學，又於黑山學院就讀。他揚名後世的「集成繪畫」，把不同物體黏貼作畫的畫布或木板上，成為一種立體特性作品，畫作與物件的並置形成新景觀。這樣的創作概念與形式成為現今裝置藝術的源頭之一，這種多件式集合創作得自約翰・凱吉的觀念，藝術家能創造出封閉畫面以外的視覺空間，觀者更能全面體驗作品彰顯的意涵。〈可樂計畫〉、〈Monogram（姓名縮寫）〉（輪胎山羊）等都是他著名代表作。

　　勞生柏在一九八二年曾與在西藏從事自然生態保育的台灣女性蘇君瑋赴中國安徽和西藏，創作了〈西藏映象〉，「勞生柏」這個中文名字是蘇君瑋取數個中文姓名而由勞生柏用宣紙作畫時自己挑選的。

　　勞生柏與瓊斯、李奇登斯坦等普普藝術家同時崛起於紐約藝壇，美國藝評家羅伯・休斯稱譽勞生柏為最有活力的藝術家。他解放了六〇年代被普普藝術佔據了的形象。他巨幅的集成、繪畫、絲網版畫、雕塑等作品，顯現他才氣縱橫，觸及了反拘束的美國藝術的每一面，藝術史家羅塞堡稱他為一位多方面的天才。

　　一九六四年在甘迺迪、詹森總統任內，勞生柏代表美國首次在威尼斯國際雙年展奪得國際大獎，在歐洲藝壇被譽為「可怕的嬰兒」，第一次為美國土生現代畫家揚名海外。勞生柏的「集成繪畫」作品，以稍帶幽默和嘲諷的口吻，把美國的都市文明和社會景象表現出來，他的人和作品一樣，積極、樂觀、合群，代表了傳統的美國青年的典型，為其藝術語言建立了雄厚的基礎。

　　一九八四年勞生柏推出「勞生柏作品國際巡迴展」四年計畫，簡稱R.O.C.I，在世界各地創作及交換經驗，特別是和不常透過藝術交換想法的國家分享這種經驗。勞生柏在各個地方作的或受當地影響的創作，隨時加入巡迴展覽，包括錄影、照片、錄音、素描、版畫及畫冊都接續到下一個國家展出。開幕展有催化劑的功能，漸漸由新的創作來取代舊的，使國際展及合作延續下去。他深信人與人之間經過藝術的接觸，是推動和平的強力交流，並且可以共享一些異國情調及共同的訊息。這項巨型展覽曾巡迴至北京中國美術館、西藏拉薩、巴黎龐畢度中心等二十個國家展覽，最後一站是華盛頓國立美術館，展覽聲勢浩大，將勞生柏推上了世界大師之列。

　　勞生柏的成功，是由於時勢，也因其有能力把當時匯流紐約的各種美術運動歸納起來。他應用達達的方法把實物拼湊到畫面裡，化腐朽為神奇。他也沒有捨棄抽象表現主義的「行動繪畫」，而將油彩以潑灑和手塗的方法在畫面上塗繪，把畫面上不相關的拼貼物結合成和諧的一體。他更樂觀的包容態度接納美國現實生活的全部，沒有達達的頹傷和虛無，而在表達美國傳統的創業精神。他敢於嘗試，也樂於接受，這是他成功的祕訣。

　　勞生柏的藝術像其他後現代藝術一樣，反映了當代的社會人生。七〇年代時他以美國現代畫家的身份揚名海外，九〇年後勞生柏把世界各地的藝術融化成一身。

<div align="right">何政廣</div>
<div align="right">2010年4月</div>

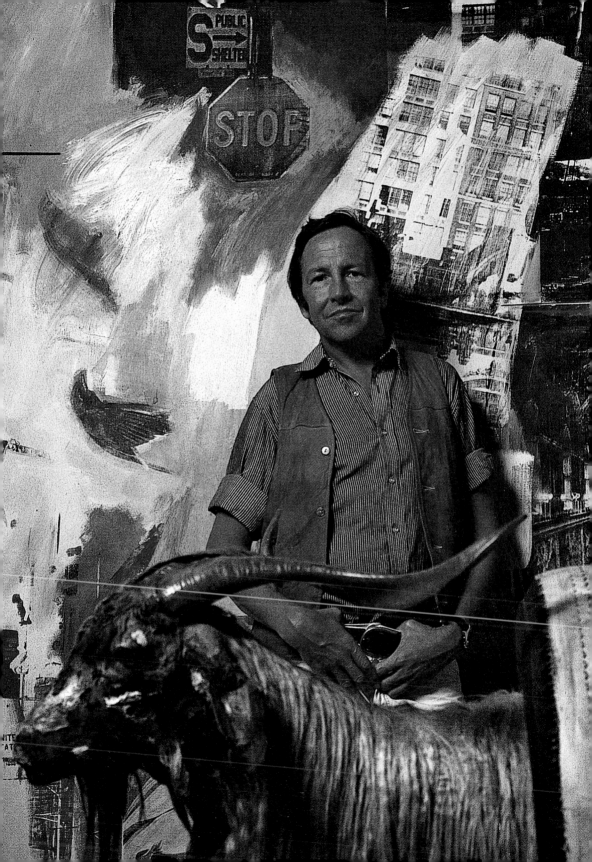

最有活力的後現代藝術大師
——羅伯特・勞生柏

　　二十世紀七〇年代的藝術，像許多其他的事一樣，還沒有
一個定名。藝術歷史專家回顧美國二十世紀六〇年代的藝術，見
到一些流派和保守觀念……普普派、極限派、概念派、光效幻覺
派、色面畫派、對處理單調色彩和畫面邊緣，以及取與捨的原
則。五花八門，不勝其繁。七〇年代的藝術更是多形的，比較突
出，不易分類。八〇年代的趨勢顯示這樣也好，那樣也好，或者
什麼都好。

　　在六〇年代裡，拘泥形式的人的口味都是唯我獨尊的。如果
有人是維護某一派的藝術，人家就以為他一定反對所有其他的派
別。此外，一批新的收藏家急於想把他們的賭注放在一些「歷史
不可忽視的或主流的」作品上，以保穩賺無疑。於是他們便是掌
握藝術權威。但如今不一樣了。美國的主流已分散為三角洲；打
先鋒的傳統想法已經消失了。因此，寫實派在被抽象派及攝影壓
抑之後，又以多種形式再度出現。

　　這些種類真是說不完的，有冷靜細膩的、取自於物質環境
的攝影寫實派；有緬因州的浪漫風景畫家；甚至於有一位加州的
畫家花了七年的時間，一分一點地畫了一小張幾吋大以沙為主題
的畫。攝影取得了十年前還想不到的地位。同時，抽象派畫家一
旦從他們拘謹的使命脫離出來之後，就不在乎形象及裝飾了。當
藝術家想突破歷史的欲望消失了之後，取而代之的是一種新的主

勞生柏與他的藝術作品
1976年攝於華盛頓國立
美術館（前頁圖）

勞生柏
有兩個靈魂的人
1950
120×20×14cm
勞生柏拍攝
私人收藏

觀。允許生活透過錄像、表演及參與的方式,整體地加入藝術。
一種兼容並包的作風佔了優勢。

　　這種作風有代表性的一件大事,就是一九七六年在華
盛頓史密森國立藝術收藏館舉行的羅伯特・勞生柏(Robert
Rauschenberg, 1925-2008)一百六十件作品的回顧展(這些作品
之後去紐約、舊金山、巴伐羅,以及芝加哥各地的藝術館繼續展
出,一直展到1977年。)當時五十一歲的勞生柏,以他無拘無束
的溫和及豐富的才能,過去二十五年來一直是美國現代畫派的
「頑童」。他對任何人都來者不拒,總是發賜恩惠給所有來的
人。他是藝術樂趣的模範。

　　勞生柏最有名的成就,是他解放了在六〇年代被普普藝術佔
據了的形象。在史密森展覽館裡,有華特・哈普斯館長從勞生柏
鉅量的各式作品中選出的精品:巨幅的集成、繪畫、絲網版畫、

勞生柏與蘇珊・葳爾　**無題**
約1950　藍圖紙
177.2×105.7cm　蘇珊・葳爾收藏

勞生柏　**皎白如百合**
約1950　油彩、鉛筆、畫布
100.3×60.3cm
南西・甘茲・賴特收藏（左圖）

雕塑，以及版畫等。人們很容易看出勞生柏才氣縱橫的作品，觸及了反拘束的美國藝術的每一面。他認為一件藝術品可以以任何長短的時間存在；可以用任何材料（從一隻羊的標本，到一個活的人體）；任何地方（在舞台上、電視前、水底下、在月球上或在一密封的信封裡。）；為了任何的目的（激奮、期待、娛樂、祈禱、威脅）；以及任何歸宿──從博物館到垃圾桶。因此，藝術史家羅伯特・羅塞堡稱他為一個「多方面的天才」，並且聲稱：「六○年代每一個藝術家所以能跳出繪畫，以及雕塑的框框，並且相信生活就是藝術，都是永久受惠於勞生柏。」

　　當然也有不同的看法。在六○年代，形式主義的人討厭勞生柏，其他派別的人又懷疑他。他的作風總是很輕鬆，並且是隨手選取材料的。這個特點有點被哈普斯仔細的選擇遮蔽了。但是，主要是他的多樣性及幽默使人震動。他對紐約藝術界的權威作家

勞生柏　**白色畫作**
1951　油彩畫布
182.9×274.3cm
舊金山現代美術館藏

圖見225頁

的嚴肅態度毫不經心。他認為他們影響不了他的名譽。所以他也從不去管。此外，勞生柏是個天然的浪子。經常看他穿著豪豬皮的外套，微佝地站著，喝著酒，笑個像個德州的鄉下佬，見到人就馬上想把手搭在人肩上。

　　勞生柏的捨己為人，在紐約藝術界是少有的。但他有時並得不到應得的讚賞。他曾以他的聲譽及時間，支持藝術家的權利運動，並支持去國會遊說，為藝術家爭取作品轉售時，應得的版稅。勞生柏注意到一般基金會手續冗長，他便成立了一個「變化」基金會，捐許多錢進去——當藝術家在經濟上有困難時，可以在幾天內就得到資助。他也幫得起忙：他當時的作品「白霜」系列作品每幅四千美元。他一九六二年的絲網畫作〈平底船〉照八〇年代的行情可賣五十萬美元。他的一個知己說：「鮑伯（勞生伯的暱稱）比任何一個活著的藝術家放回了更多的錢和時

11

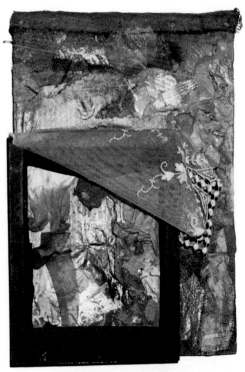

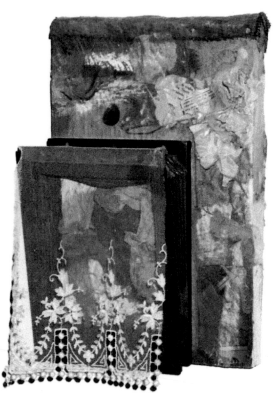

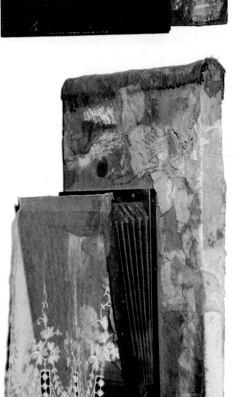

勞生柏　無題
約1953　油彩、織物、報紙、暗箱、畫布
29.2×20.3×7.6cm
羅馬私人收藏

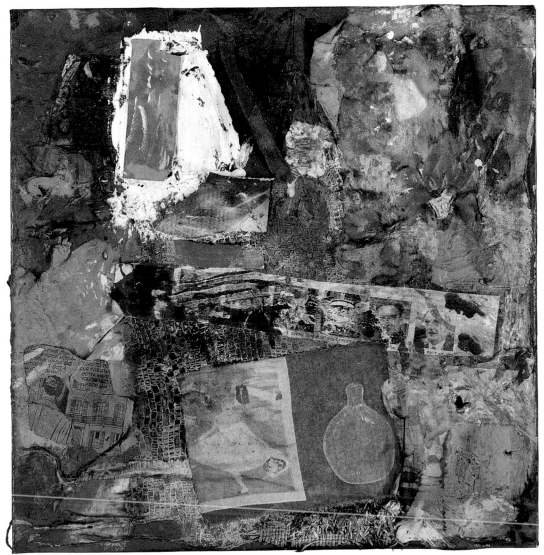

勞生柏　**無題**　約1953　油彩、複印品、紙、木頭、織物、乙烯基、麻布　35.6×35.6cm　私人收藏

勞生柏　**車胎印**（細部）　1953　家用油漆、20張紙、織物　42.9×671.8cm　洛杉磯現代美術館藏

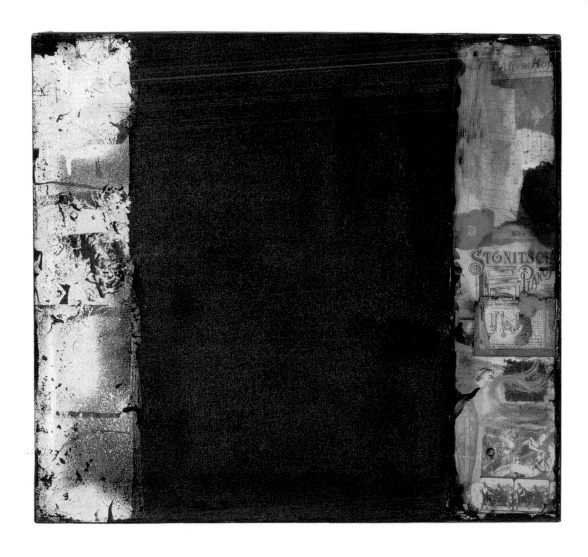

勞生柏　無題
1954　油彩、金屬漆、
報紙、鉛筆、複印品、
紙、毛髮、銀鹽相片、
膠、釘子、玻璃、畫布
41×45.7cm
傑士帕・瓊斯收藏

間到藝術界裡。他相信應該有個藝術的社團，好像聖保羅說的——我們必須互相親愛，否則同歸滅亡。」

　　密爾頓・勞生柏（他年輕時把他的名字改成羅伯特。）一九二五年十月二十二日出生在德州的亞瑟港。是一個破舊潮濕的煉油港，座落在墨西哥海灣。他的父親叫厄尼斯・勞生柏。他的祖父是個醫生，由柏林移民到德州南部，娶了位印地安妻子。亞瑟港一點兒也沒文化，一個丟進角子就放音樂的留聲機，就是他的交響樂團，滑稽漫畫就是他的藝術館。他家裡最接近藝術的一樣東西，就只是牆上貼的《聖經》彩色畫片（他們全家都是很

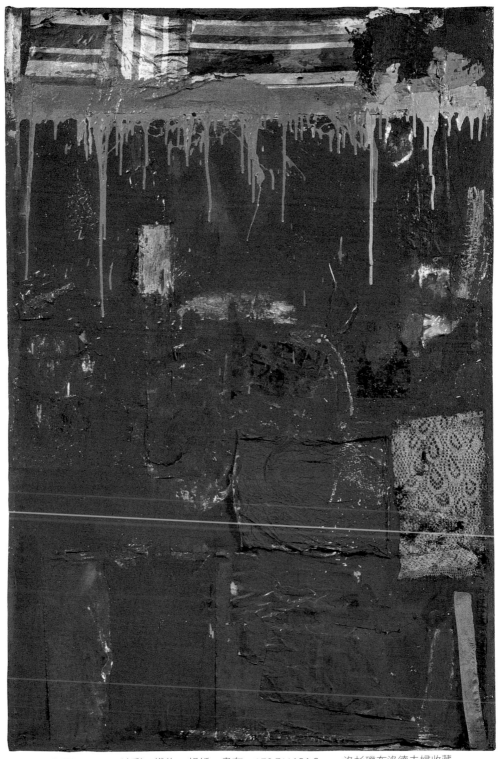

勞生柏　**無題**　1954　油彩、織物、報紙、畫布　179.7×121.6cm　洛杉磯布洛德夫婦收藏

勞生柏　**意志**　約1954　油彩、釉彩、報紙、織物、畫布　21.9×28.3cm　紐約艾美・蘇利文收藏

勞生柏　**伊蓮的派對**　1954　油彩、報紙、氣球、細繩、塑膠盒、木板　17.8×33.3cm　傑士帕・瓊斯收藏

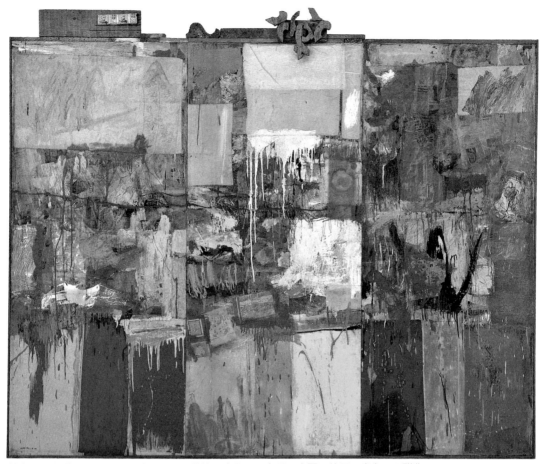

勞生柏　**收藏**　1953-54　　油彩、紙、織物、複印品、木頭、金屬、鏡子、畫布　　三聯作
203.2×243.8×8.9cm　　舊金山現代美術館藏

圖見26～29頁

虔誠的基督徒。）幾十年後，勞生柏在他早期的作品〈收藏〉（1953-54）和〈夏琳〉（1954）中，反映了他對這些俗氣的畫像的回憶。他的教育不很齊全。他在亞瑟港念了小學，一九四二年中學畢業。他記得：「我總是低分的時候多。」他的拼音仍是很差勁。一九四二年秋，他在奧斯汀的德州大學選修藥學課，但是他喜愛動物的天性破壞了他的課業。「我在六個月內被迫退學，因為我拒絕在解剖學課上，解剖一隻青蛙。」那時正好美國參加二次大戰，勞生柏就加入了海軍。他在聖地亞哥的海軍醫院任精神病科的護士。那兩年半中他在加州各地的醫院裡工作。「那時，我認識到精神健全及瘋狂的差別很小，覺得一個人兩方面都

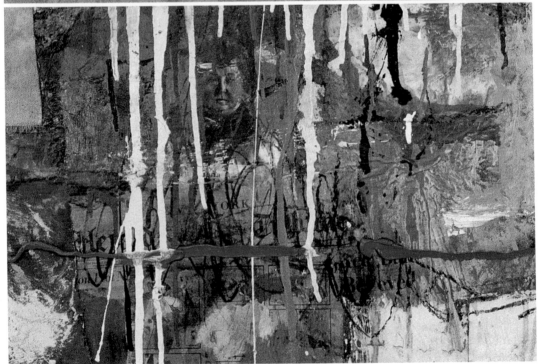

勞生柏　**收藏**（細部）　1953-54　油彩、紙、織物、複印品、木頭、金屬、鏡子、畫布　三聯作
（上二、右頁圖）

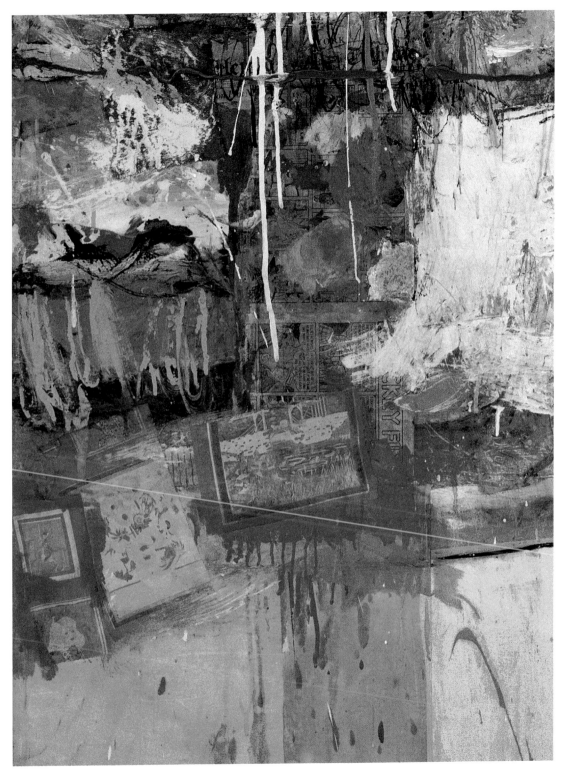

需要一點。」他每到放假就到附近的公路上搭便車出去逛逛。為了消磨時間，他到聖馬利諾市的漢亭頓圖書館，在那兒他第一次見到真正的繪畫：嘉沙・雷諾爵士的〈賽登夫人悲哀的沉思〉以及湯馬斯・康斯勃羅的〈藍色男孩〉。這些溫和鮮豔的喬治亞影像使勞生柏感到茫然。他一輩子從來沒把一件藝術品當藝術品看。他第一個感覺就是：「有人想過這些事而創作出來的。我從

勞生柏　無題
1954
油彩、織物、乾草、木箱
38.1×38.1×5.4cm
私人收藏

勞生柏　無題（細部）

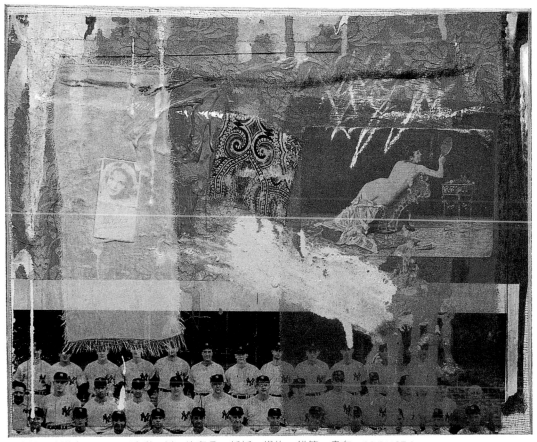

勞生柏　**班塔木**　1954　油彩、紙、複印品、紙板、織物、鉛筆、畫布　29.5×37.1cm

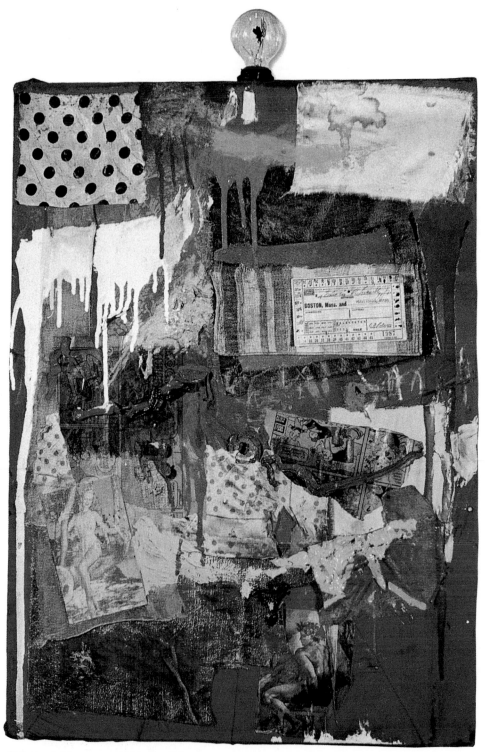

勞生柏　**無題**　1954　油彩、紙、織物、報紙、複印品、燈泡、織布　70×53.3×12.1cm　私人收藏

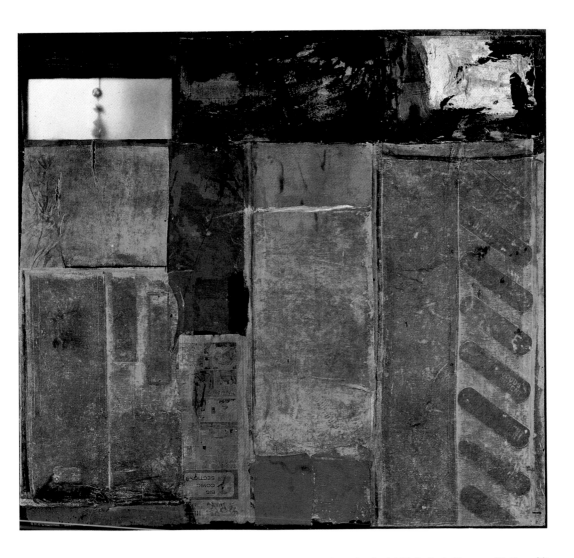

勞生柏　**紅色內部**
1954　油彩、織物、報
紙、畫布、塑膠、木頭、
金屬、瓷、小石、細繩
142.9×156.2×6.7cm
洛杉磯大衛‧葛芬收藏

來沒想到，每一件作品都是由一個人專門畫出來的。」從此，勞生柏決定要繪畫，他找到顏料及畫筆。在沒有個人生活的軍營裡，如果被人看到在繪畫，會引起不斷的玩笑。他將自己鎖在廁所裡，用一硬紙板放在他膝上，悄悄地塗抹了他第一張作品——一位海軍朋友的畫像。三十年後，他仍認為那第一晚的犯規的做法是值得做的。他說：「藝術創作應該有一點祕密，以及違叛的成分，但是，如果你成名了，便很難維持這種成份。我們到頭來都太舒服了，這就是調皮的人的下場。」

　　一九四五年從海軍退役後，勞生柏決定學習藝術。他利用退

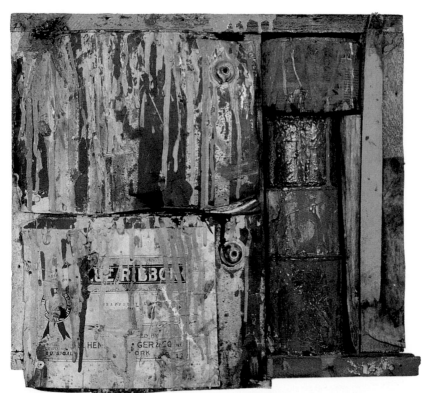

勞生柏　**彩漆罐**
1954　油彩、紙、織
物、金屬、木板
38.7×41.3×10.2cm
傑士帕・瓊斯收藏

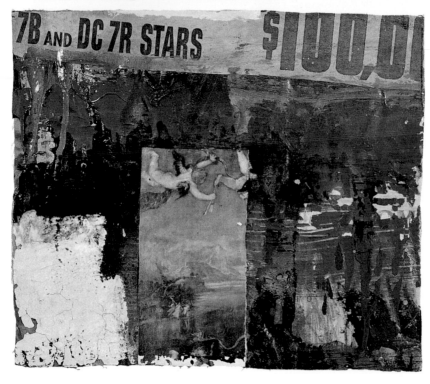

勞生柏　**無題**
1954　油彩、報紙、
複印品、畫布
29.5×34.9cm
蘇珊・葳爾收藏

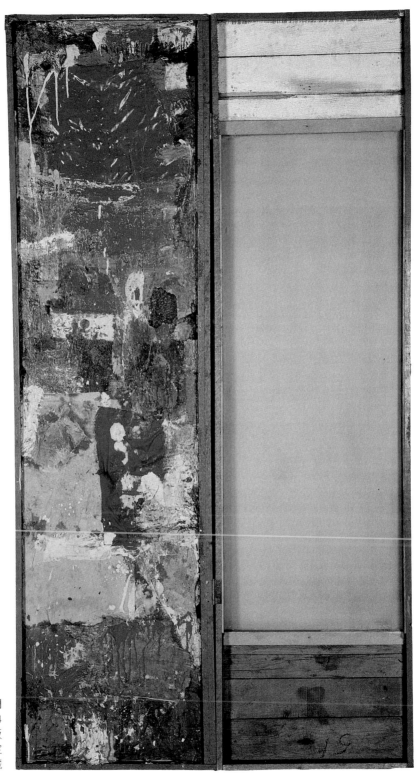

勞生柏　粉紅門
1954
油彩、紙、布、舖紗木板
229.9×121cm、深度不定
柏林國立美術館藏

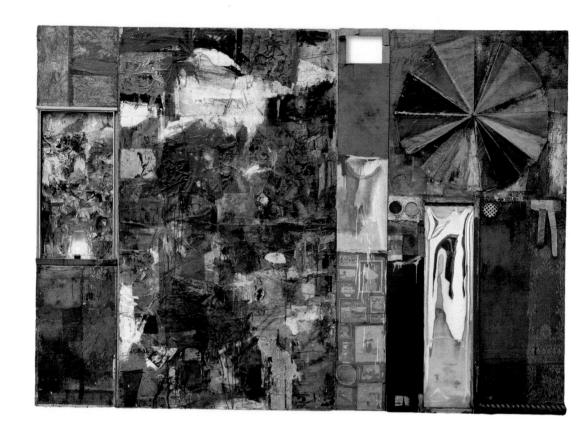

伍軍人助學金進了肯薩斯市立藝術學院。他為了到藝術家嚮往的歐洲去旅行，省下了每一分錢。一九四八年他去了歐洲。「我以為一個藝術家必須去巴黎習藝，我至少已經晚了十五年。」他在茱利安藝術學院（The Academy Julien）學習了很短的時期，因為他一句法語也不會說，所以沒有學到東西。他感到漫無目標，浪費不安；生活在學院化的現代傳統中而不能受益。

　　但是在學院裡他遇到他未來的妻子，是一位叫蘇姍・葳爾的美國學生。他們在一九四八年秋一起返回美國。那時勞生柏看到時報雜誌一篇文章，介紹抽象派創始人約瑟夫・艾伯斯（Josef Albers,1888-1976）。他是德國包浩斯學院的老將，當時在北卡羅萊納州的黑山學院（Black Mountain College）教學。艾伯斯被敬畏為一理論家及嚴守紀律的貴族世家，勞生柏那時自以為需要些訓練。

勞生柏　**夏琳**
1954　油彩、炭筆、紙、織物、報紙、木頭、塑膠、鏡子、金屬、霍瑪（homasote）板、木板、電燈
226.1×284.5×8.9cm
阿姆斯特丹市立美術館藏

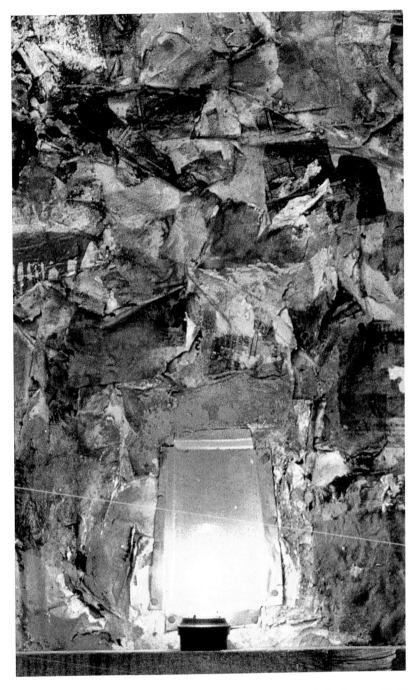

勞生柏
夏琳（細部） 1954

勞生柏後來成為艾伯斯教過的最成功的一名藝術家。但是艾伯斯不喜歡他的作品。當他進入教室時，他指著勞生柏最近的作品說：「我才不要知道是誰畫的那個。」過了許多年，當問到勞

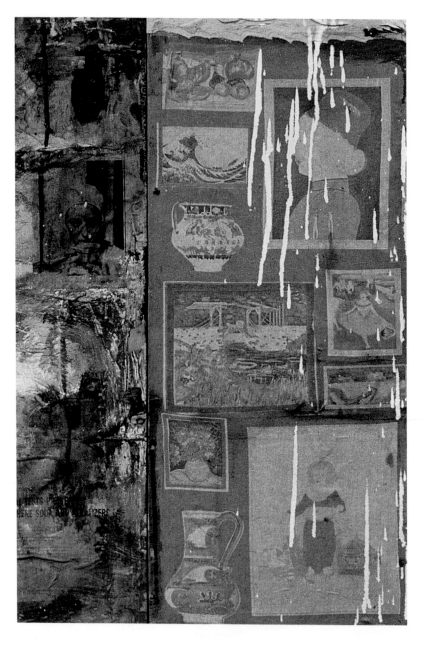

勞生柏 **夏琳**（細部）
1954（左、右頁圖）

生柏時，這位大師便濫罵：「到今天我一共教過六十萬個學生，
我不可能記得每一個。」勞生柏也受了他老師的警惕。他沒有秩
序的腦筋沒法體會老師逼人的嚴謹思想。他回憶著：「艾伯斯有
一個很奇妙的本事，事實加上威嚇，把我給嚇垮了。憑良心，我
那時不計代價的想討他的好，可是艾伯斯非常不喜歡我的作品。

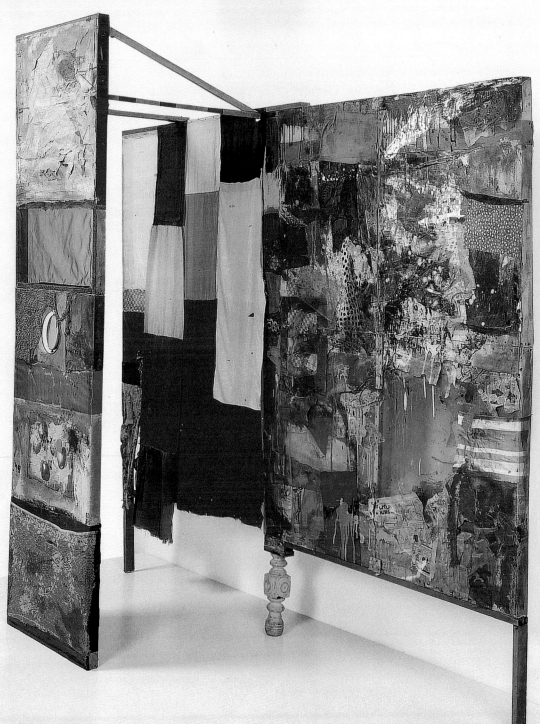

勞生柏　微觀　1954　油彩、紙、織物、報紙、木頭、金屬、塑膠、鏡子、編織線、木結構體
214.6×205.7×77.5cm　瑞士私人收藏

勞生柏 〈微觀〉最初的習作 1954 拼貼
13.3×17.1cm 莫斯·康寧漢收藏

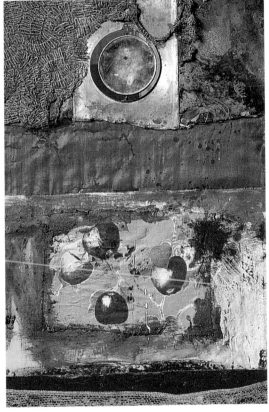

勞生柏 微觀（細部）（左二圖）

我覺得我不能作出任何值得的東西。我不但沒有背景，更沒有前景好談。」

　　但是艾伯斯指定他們做的建築學院派的練習，是勞生柏後來工作的基礎：他們得出去找有意思的廢物——從空罐頭到自行

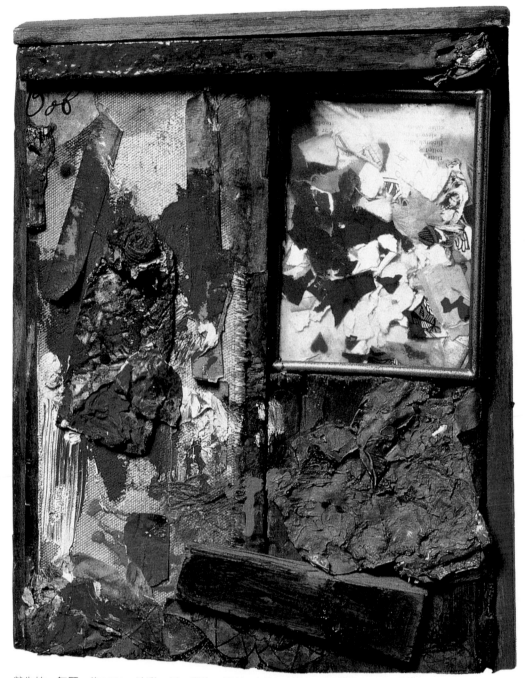

勞生柏　無題　約1954　油彩、紙、織物、報紙、紙板、木頭、彩繪管、玻璃、木板　25.4×19.7cm
巴尼・艾普斯沃斯收藏

勞生柏　無題（又名〈普里茅斯之岩〉）　　約1954　油彩、鉛筆、蠟筆、紙、畫布、織物、報紙、相片、
木頭、玻璃、鏡子、錫罐、軟木、現成畫作、彩繪皮鞋、乾草、多明尼加母雞、木結構體
219.7×94×66.7cm　洛杉磯當代美術館藏（右頁圖）

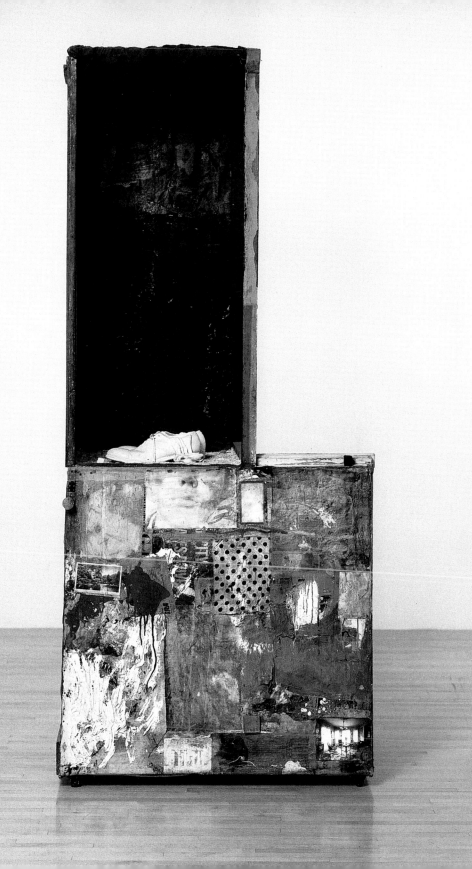

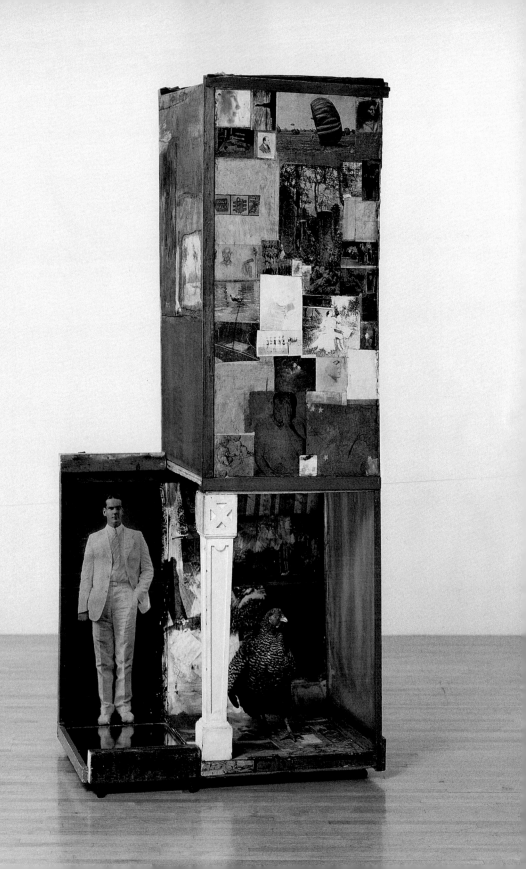

勞生柏　無題（又名〈普里茅斯之岩〉）（細部）　約1954

勞生柏　無題（又名〈普里茅斯之岩〉）　約1954　油彩、鉛筆、蠟筆、紙、畫布、織物、報紙、相片、木
頭、玻璃、鏡子、錫罐、軟木、現成畫作、彩繪皮鞋、乾草、多明尼加母雞、木結構體
219.7×94×66.7cm　洛杉磯當代美術館藏（左頁圖）

勞生柏
無題（又名〈普里茅斯之岩〉）
（細部） 1954

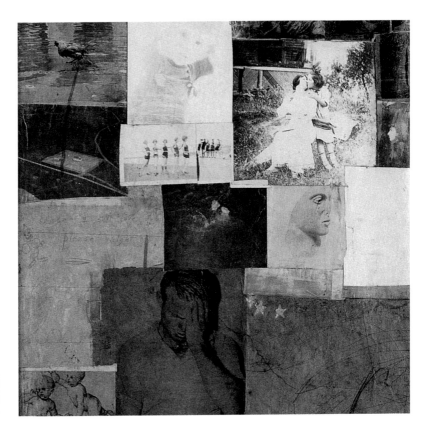

勞生柏　無題
（又名〈普里茅斯之岩〉）
（細部）　1954

車的輪子或石頭都行，帶回到教室來作為意外的美的造型。艾伯斯規定的嚴格的色彩訓練對勞生柏一九五一年到一九五三年的作品也有深刻的影響：先是全白，接著是全黑的畫面。後者畫在弄皺了的新聞紙上，看不出任何色彩。二十五年前這種畫面使人覺得荒唐，今天看起是光見之明。藝術史已經趕上了他們。最受欽佩的年輕美國畫家如：羅伯特・萊門（Robert Ryman）的全白的畫，以及布萊斯・馬登（Brice Marden）的單色繪畫，都可追溯到勞生柏原來的作品。勞生柏說：「艾伯斯給了我一種紀律訓練，沒有它的話，我就沒辦法。」

　　這時，在黑山學院有一陣更大的騷動，因為有兩位改革家，作曲家約翰・凱吉（John Cage）和他的朋友舞蹈設計家莫斯・康寧漢（Merce Cunningham）都住在那兒。假如說美國的先進藝術在五〇年代，以及六〇年代只有一個導師，他就是凱吉；他是個

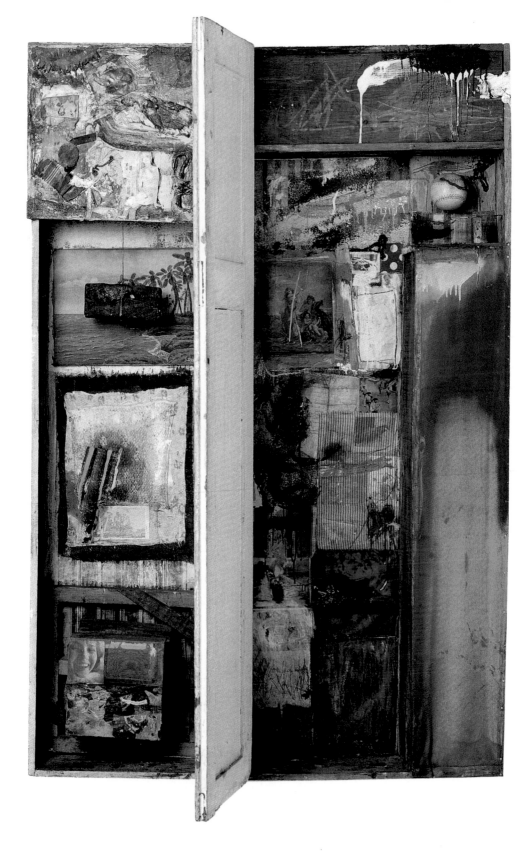

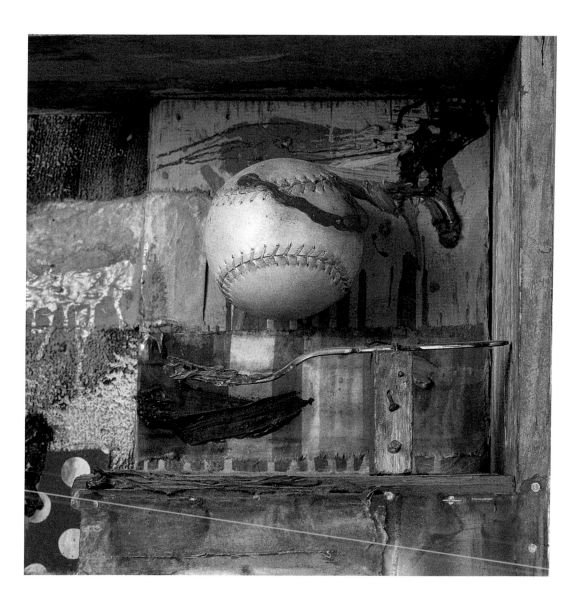

勞生柏 **會面** 1955
油彩、畫作、圖作、蕾
絲、木頭、信封、信
件、織物、相片、複印
品、毛巾、報紙、木結
構體、磚塊、細繩、叉
子、壘球、釘子、金屬
鉸鍊、木門
184.8×125.1×63.5cm
洛杉磯當代美術館藏
（左頁圖，上圖為細部）

最先進、最坦率的作曲家（是音樂界的馬塞爾・杜象），他用寂靜及不規則的聲音的各種組合所造成的美學旋律，而使藝術得到一切生活的密度。凱吉起的前例，使得勞生柏提出一句經常被引用的話：「繪畫跟藝術及生活都有關係……我試著在兩者之間起些作用。」

　　一個畫家很難與崇高的和突出的凱吉與康寧漢競爭；但他可以和他們合作。勞生柏就和他們一起合作。五〇年代及六〇年代

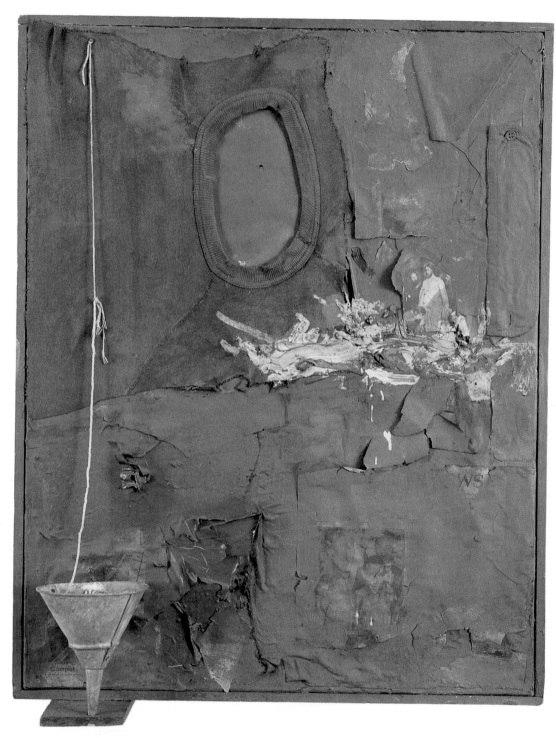

勞生柏　**無題**　約1955　油彩、紙、織物、報紙、畫布、木板、釘子、金屬漏斗　80×63.8×22.9cm
舊金山現代美術館藏

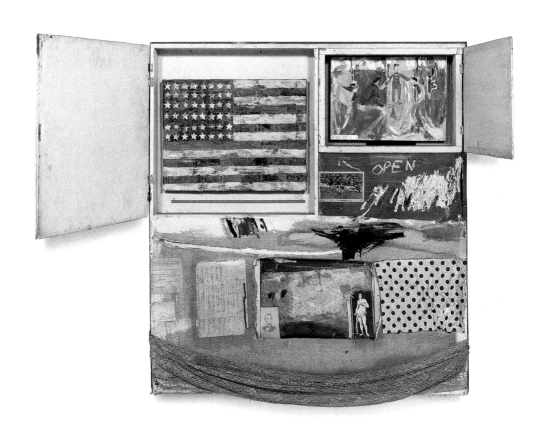

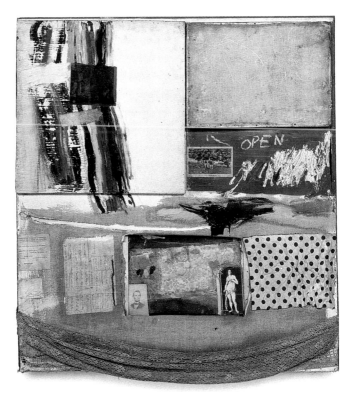

勞生柏　捷徑　1955
油彩、織物、紙、木架、櫥
櫃、兩扇門、一幅蘇珊‧葳
爾畫作、一幅伊蓮‧史忒凡
特複製傑士帕‧瓊斯的旗幟
畫作（上圖左右小門板關在
畫面上時成為下圖的畫面）
105.4×97.16×11.4cm
藝術家自藏

勞生柏為康寧漢的舞蹈團設計了許多舞台佈景和服裝。勞生柏把自己變成一個成功的導管；他把從新的藝術裡賺來的錢（包括他自己的），引進到沒有利潤的音樂，以及舞蹈圈裡。他覺得他這樣做是在還債。因為他一九四九年搬到紐約去時，他就是和凱吉、康寧漢，還有莫頓·費得曼的舞蹈家和音樂家在一起。是他們，而不是紐約的畫家使他感覺到一個真正藝術家的團體。「我們的共同就是我們窮的開心。那時我和我四周的畫家在一起並不那麼舒服。雖然我還喜歡那些作品，但是我並不喜歡他們的動機。那時，有相當的自憐的氣氛，好像被周圍的世界虐待了。我從來沒那樣感覺過。由於我小時候教會的背景，我總覺得，是你自己決定活在這個人生裡，這是一個道德的選擇。凱吉和我常賣了書來買東西吃。我常有很難過的時候，但常得每天都決定「這是你想做的嗎？」——那樣也增加了不少工作的樂趣。」

勞生柏常沒有錢買正規的材料，所以他就買不正規的。那時藍色設計圖紙寬張的一元七毛五一圈，他和他夫人（他們於1950年結婚，他們的兒子克里斯托佛次年出生。）把紙舖在房間的地上，上面散播了漁網和茶墊子。然後他倆中間的一位躺在上面，另一位用紫色線燈在上面照；現存的只有一張這樣的作品〈藍色的X光裸體像〉，透明得有些奇怪。後來，他曾把一相似的剪影——他自己的X光圖片，放在他一九六七年創作的一張最大而且最精采的一張石版畫〈助推器〉裡。

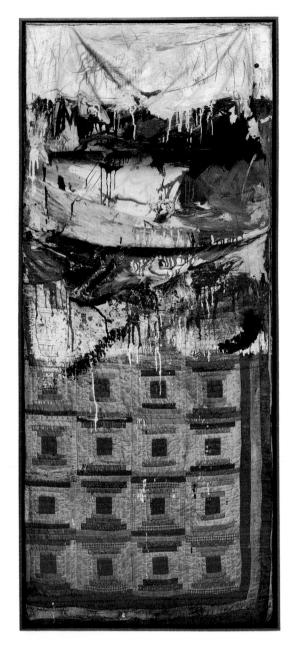

勞生柏　床　1955
油彩、鉛筆、枕頭、被褥、床單、木架
191.1×80×20.3cm
紐約現代美術館藏
（右頁圖為細部）

（圖見199頁）

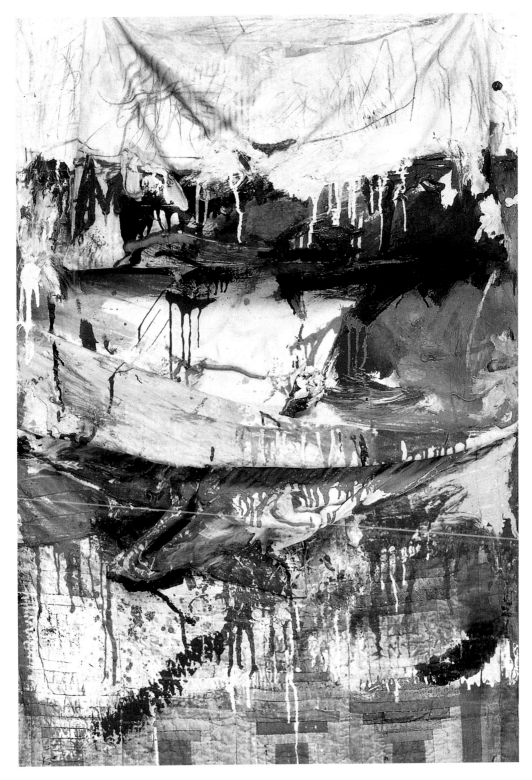

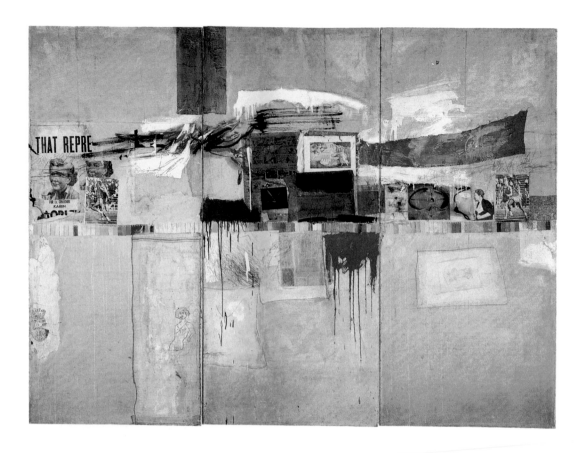

在這些藍色設計圖種作品中，他的成熟的表現有兩個主題。第一是合作：他和夫人一起作的，就像他和別人一起在劇場、舞蹈，以及印刷工作室一樣地合作。「觀念不是像房地產一樣的，而是和人集體成長，這樣就把浸染藝術界的自我的孤獨觀點推翻了。」

同樣重要的第二點，就是一幅畫的畫面收集各種影像，不分高低的位置。任何東西都可能掉在藍色設計圖紙上，留著一個痕跡。不久以後，勞生柏用青草作了一幅畫——泥土和植物用鐵絲網綑在一起，幼苗長出來了（最後一幅像這樣帶泥土氣味的作品在1954年他居住的富頓街（Fulton Street）的庫房外，又渴又寒的情況下枯萎了。）那時認為這樣一個滑稽的經歷，對將來的現代藝術是很重要的。

後來勞生柏住在一個充滿廢物的環境中——紐約市中心曼哈

勞生柏　**畫謎**　1955
油彩、合成壓克力顏料、鉛筆、蠟筆、粉蠟筆、印刷與彩繪紙張（包括一張湯布里的圖作）、織物、畫布，裱於織布　三聯作
243.8×333.1×4.4cm
紐約現代美術館藏
（右頁二圖為細部）

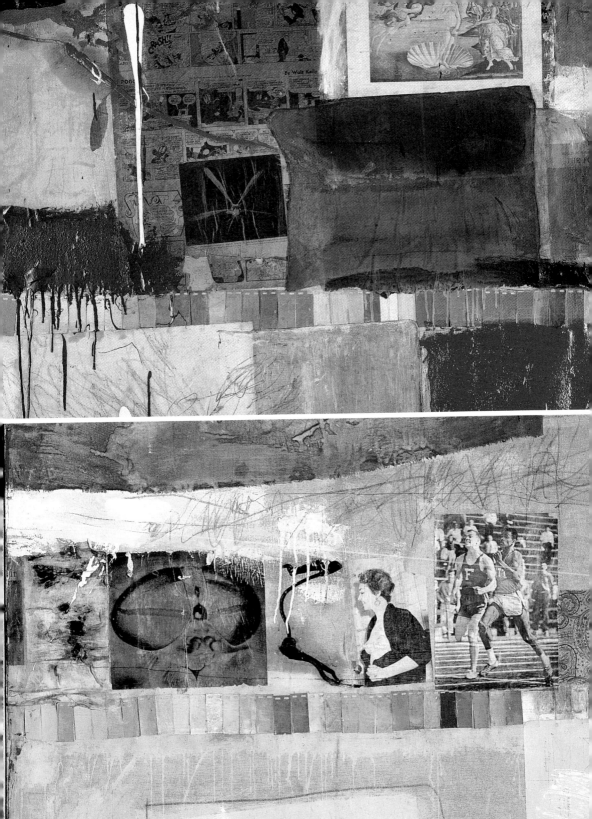

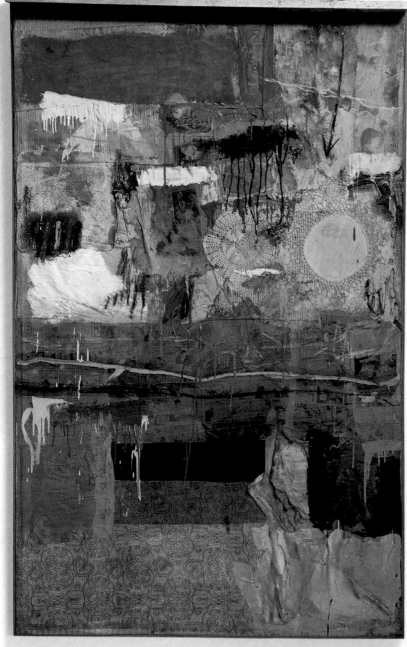

勞生柏　衛星　1955
油彩、織物、紙、木
頭、畫布、充氣野雞
201.6×109.9×14.3cm
紐約惠特尼美國藝術
博物館藏

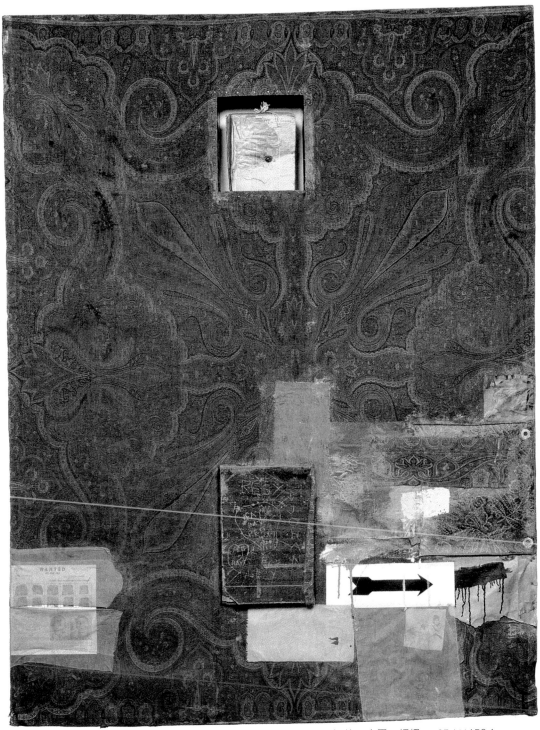

勞生柏　**聖歌集**　1955　油彩、織物、印字紙、複印品、木頭、電話簿、金屬、細繩　165.1×152.4cm
紐約索納邦收藏

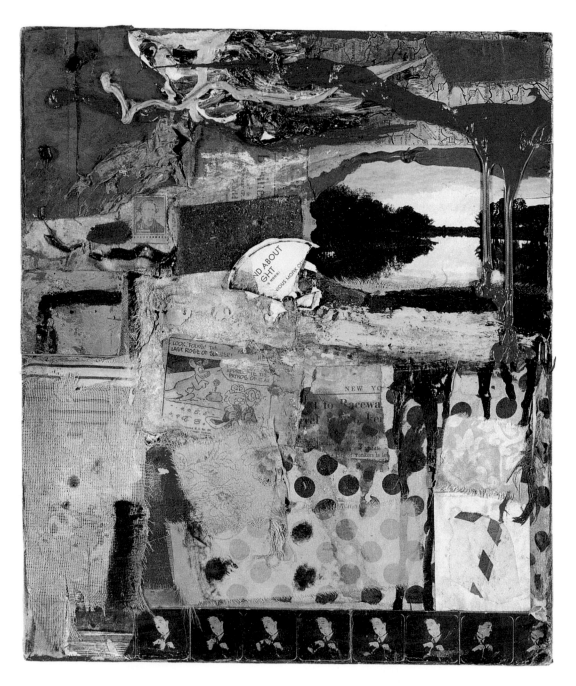

頓，這個地方每個星期扔掉很多物品，比十八世紀一年之內巴黎產生的物品還要多。只要他一個下午到外面去走一圈，就可以收集到一些「調色板」上所需的作畫材料：硬紙板、警用的柵欄、瀝青、一隻鳥的標本、一把破傘、一隻掛鏡、髒了的明信片。

勞生柏　和尚　1955
油彩、印字紙、木頭、
織物、郵戳、羽毛、乙
烯基、亞麻布
35.5×30.5cm

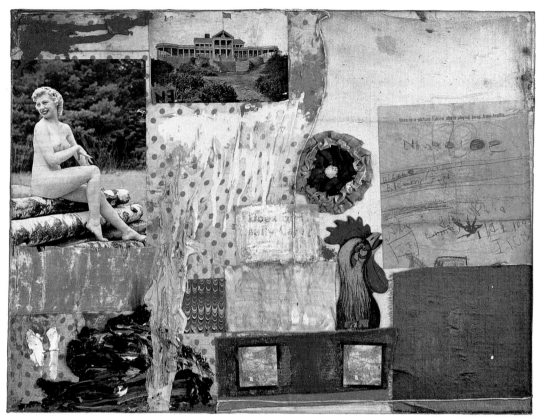

勞生柏　**無題**　1955　油彩、鉛筆、蠟筆、紙、織物、複印品、相片、紙板、木板　39.4×52.7×52.7cm
傑士帕・瓊斯藏

　　　　　　　　　這些紀念物都在他畫室裡整理出來，膠在畫面上，再大量的
　　　　　　　用色彩來強調。這種大型的剪貼作品，勞生柏為它取名「集成繪
（圖見17～19頁）　畫」（Combines）。起初的造型都相當平面化，作品〈收藏〉
　　　　　　　幾乎是個很傳統的剪貼：一層層像是有紀念性的廢物、有一半被
　　　　　　　鮮紅的彩色潑上（勞生柏認為顏色和其他找到的東西一樣，是有
　　　　　　　特定的品質的；他發現一些雜牌油漆只要五分錢一桶，他就打開
　　　　　　　來，也不管裡面是什麼顏色。）
　　　　　　　　　當然，勞生柏的集成是受剪貼畫的影響，特別是受德國達達
　　　　　　　派柯特・史維特斯（Kurt Schwitters）的影響。勞生柏在紐約現代
　　　　　　　美術館見到史維特斯的作品，覺得十分驚訝，特別是那些作品都
　　　　　　　是形成在縱橫格子上。「他沒用對角線，我很不喜歡對角線。」
（圖見44～45頁）　這種效果在他的作品〈畫謎〉（1955）中很顯著的表現———一個

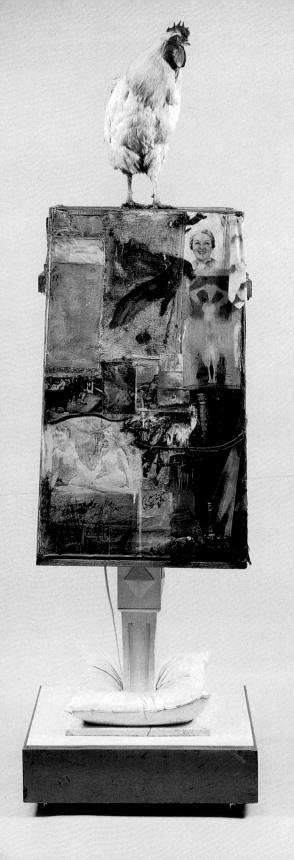

勞生柏　**宮女**　1955/58
油彩、水彩、鉛筆、蠟筆、
紙、織物、相片、複印品、小
藍圖、報紙、金屬、玻璃、乾
草、鋼、枕頭、木杆、電燈、
公雞、木結構體
210.8×64.1×63.8cm
科隆路德維希美術館藏
（跨頁二圖）

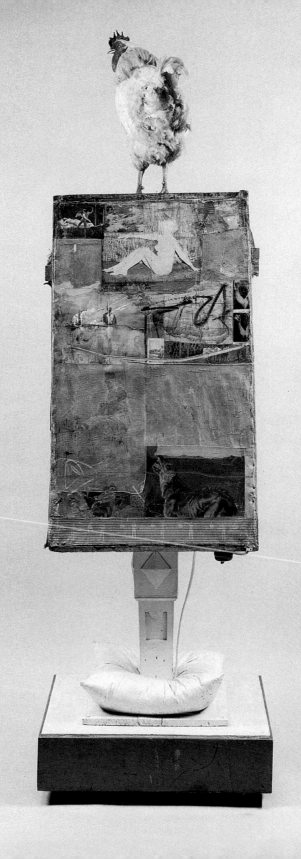

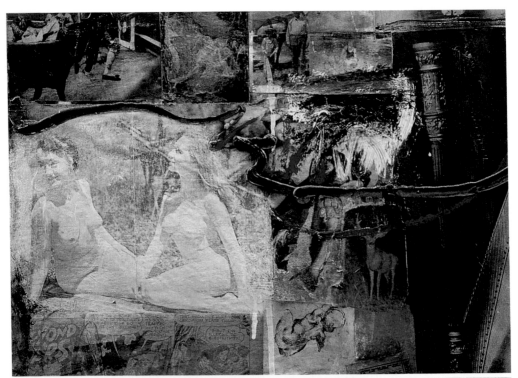

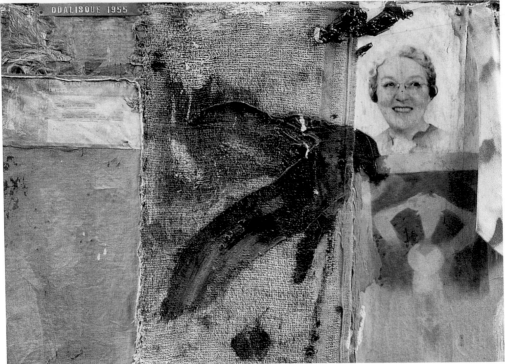

勞生柏　宮女（細部）

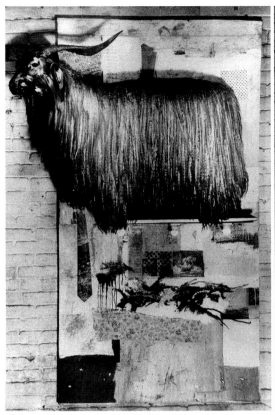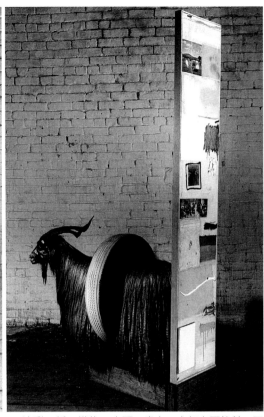

勞生柏　Monogram（**姓名縮寫**）（第一階段）　約1955　油彩、紙、織物、木頭、畫布、充氣安哥拉羊、三具電燈裝置　約190.5×118.1×30.5cm（左圖）
勞生柏　Monogram（**姓名縮寫**）（第二階段）　約1956　油彩、紙、織物、木頭、畫布、充氣安哥拉羊、輪胎　約292.1×81.3×111.8cm（右圖）

飄泊似的奇特的影像，雖然它很大，它充滿了空白，以及飛翔的影像：從波蒂切利畫的〈維納斯誕生〉複製出的風、一隻蜜蜂的照片、一隻蜻蜓、一隻蚊子和蒼蠅的眼睛。漸漸的，這些實物越來越清晰。勞生柏把他的棉被撐開在一個畫框上，加一個枕頭，然後用顏料加上去，再讓它流下來。這個結果就是作品〈床〉（1955）成了美國藝術界上最為人談論的話題。

圖見42～43頁

　　因為勞生柏作品中有些東西是很突出的，所以一些最善於解釋他的作品的人，認為他的集成沒有帶任何象徵性或可敘述的意義。已故的藝術史學家倫・所羅門在一九六三年寫的：「勞生柏的作品，坦白直率，沒有任何秘密的暗示，沒有任何用密碼來傳

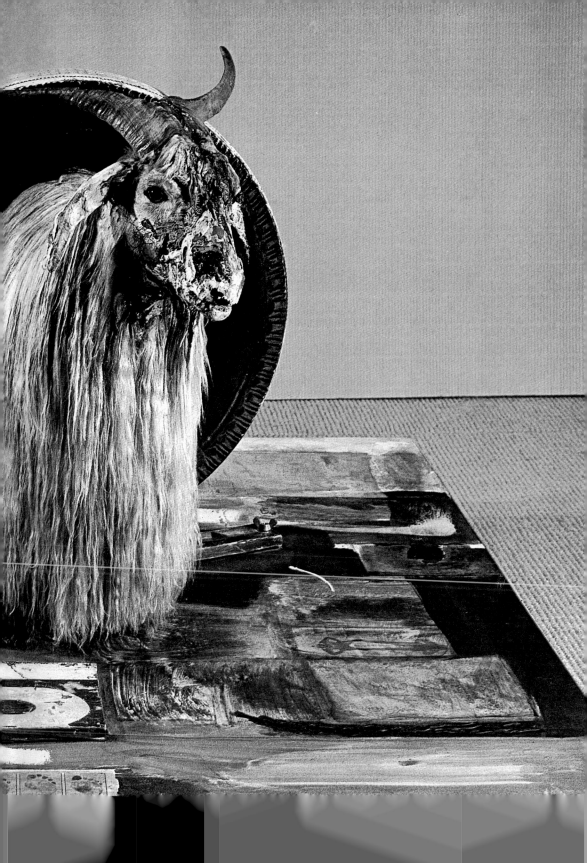

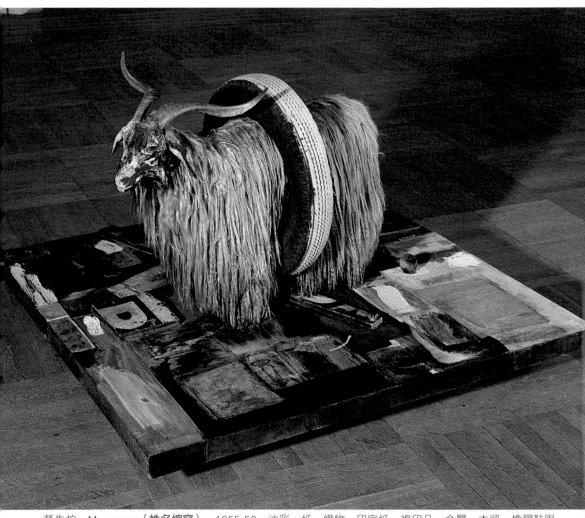

勞生柏　Monogram（姓名縮寫）　1955-59　油彩、紙、織物、印字紙、複印品、金屬、木頭、橡膠鞋跟、網球、畫布、安哥拉羊、輪胎、木台、四個滑輪　106.7×160.7×163.8cm　斯德哥爾摩現代美術館藏（上、前頁圖）

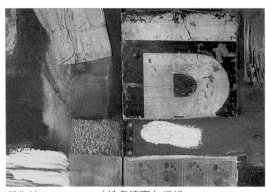

勞生柏　Monogram（姓名縮寫）細部　1955-59

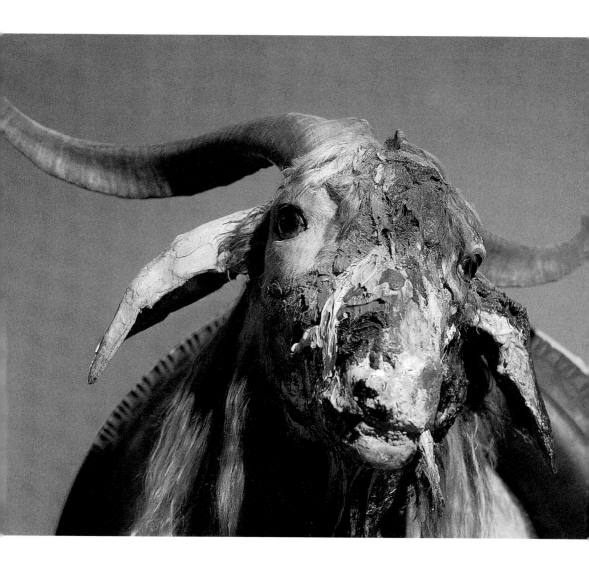

勞生柏
Monogram（姓名縮寫）
細部　1955-59

圖見50～52頁

達的社會或政治想法。」

　　勞生柏的「集成」的確是沒有任何政治內容。事實上五〇年代的美國藝術主流都不注意這些。那時的氣氛是對政治毫不感興趣，同時那時的想法是藝術是不可能改造世界。但是，有幾件他的集成作品，似乎是有密碼。譬如在〈宮女〉（1955-58）這件作品中，讓我們可以見到兩個法國藝術界的君王安格爾和馬諦斯最喜歡畫的宮女裸像。勞生柏故意模仿著：一個盒子撐在棍子上，像是一個人的身體；一個軀體，在一個可笑的宮女的枕墊上搖擺。盒子的四周貼滿了照片和古典裸女。最後，那隻雞的標本讓

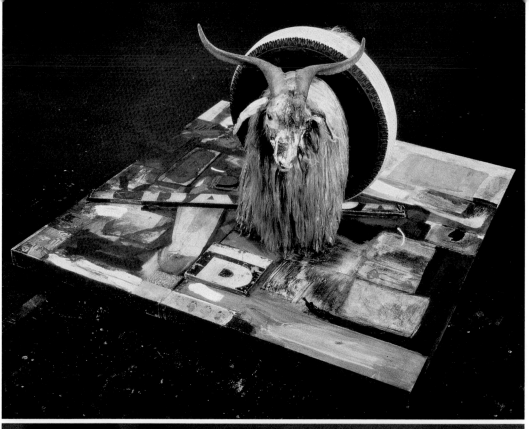
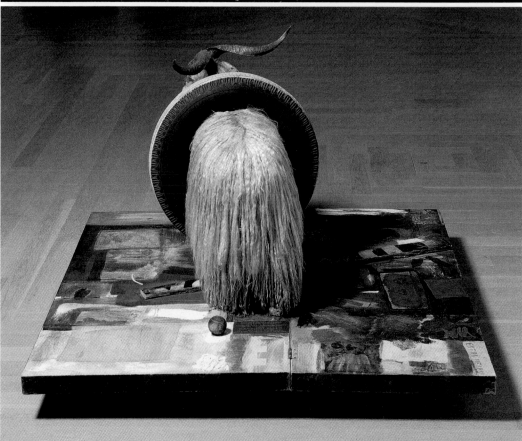

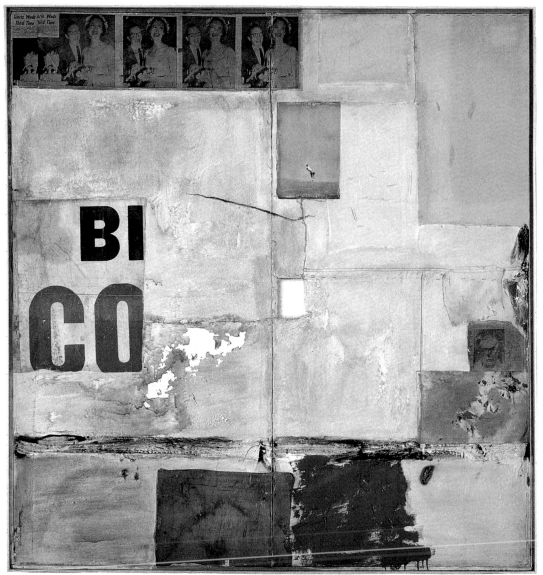

勞生柏 **葛蘿莉亞** 1956 油彩、紙、織物、報紙、印字紙、複印品、畫布 168.9×160.7cm
克里夫蘭美術館

勞生柏 **Monogram（姓名縮寫）（輪胎山羊）** 1955-59 油彩、紙、織物、印字紙、複印品、金屬、木
頭、橡膠鞋跟、網球、畫布、安哥拉羊、輪胎、木台、四個滑輪 106.7×160.7×163.8cm
斯德哥爾摩現代美術館藏（左頁二圖）

我們聯想到一個法國俚語，叫情婦為昂貴的雞。

　　勞生柏的「集成」，像他的良師益友馬塞爾・杜象的作品一樣，充滿了這樣的雙關語，是有相同的或奇想的意義的。像杜象一樣，也趨向於在他造型中加入一些隱喻，最顯著的例子就是他一九五九年做的姓名縮寫〈Monogram〉，這是勞生柏最有名的集成：一個輪胎套在安哥拉羊的身上。這個題目就是指他的姓名縮寫，這個記號使他最有名——但是為什麼呢？一部分是因為人生

勞生柏　**內部**　1956
油彩、鉛筆、紙、木頭、
帽子、釘子、錫板、畫布
122.6×117.8×19.1cm
紐約索納邦收藏

圖見53～58頁

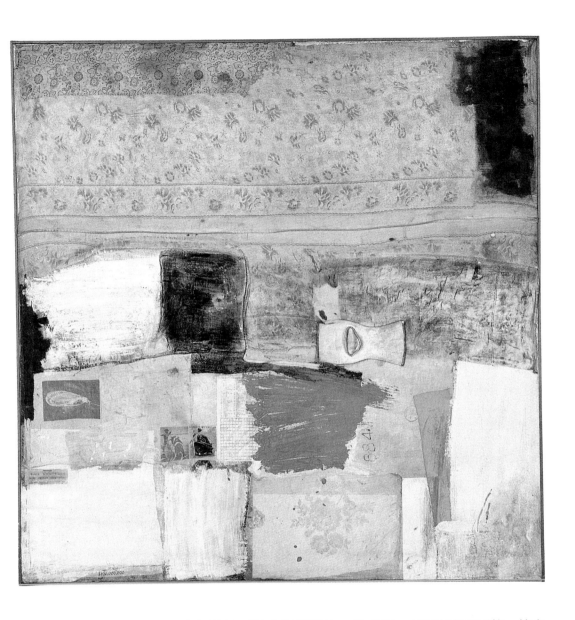

勞生柏　**忍冬**　1956
油彩、紙、報紙、複印
品、織物、護踝、畫布
121.9×121.9cm
傑士帕‧瓊斯收藏

的慾海無邊是不被公開承認的。像威廉‧布萊克在不同的一篇文
章裡提到，羊的慾望是上天的恩惠，也是象徵生命的開始。

　　在紐約藝術界的記憶裡，一九五五到六四這十年，是個魔術
性的轉變。正如童話一樣，勞生柏進入這個圈子，是隻小青蛙，
跳出來時，已是個英姿煥發的王子；他得了一九六四年威尼斯雙
年展的國際大獎。到了一九五五年一些抽象表達派的畫家，如帕
洛克、高爾基、杜庫寧、史迪歐魯史可、克萊因（Yves Klein）、

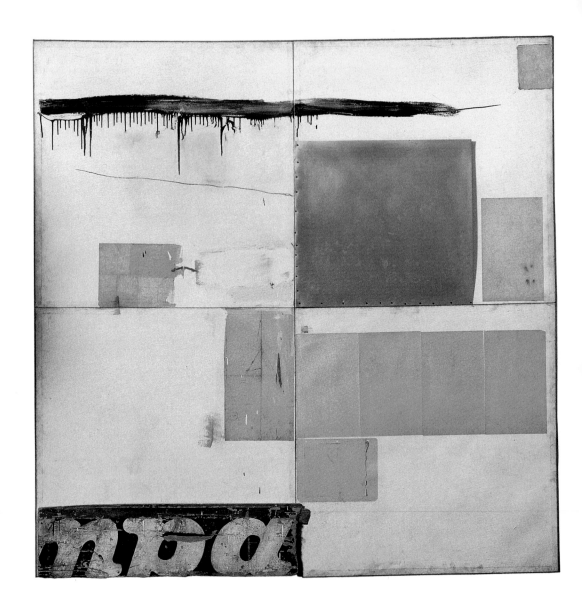

馬查威爾等的紐約藝術界畫家的成就，已被大西洋彼岸的歐洲審美界熱烈地接受了。經過這樣重大的趣味、動力，以及地點上的轉變，較年輕一代的美國藝術家，自然成為遺產的承受人。而兩個象徵性的雙胞胎，就是羅伯特·勞生柏和傑士帕·瓊斯（Jasper Johns）。有如雙子星座的北河二和北河三。

　　他們倆是在一九五四年末碰到的。兩個人都覺得自己像鄉下人。瓊斯是由南卡羅萊那州來的，十分害羞；勞生柏呢，特別是

勞生柏　K24976S
1956
油彩、布、金屬、紙、
木頭、畫布　四聯作
69.5×69.5cm
費城美術館藏

勞生柏　**無題**　1956　油彩、粉蠟筆、紙、織物、卡紙板　26.4×19.7cm　私人收藏

勞生柏　**機會第7號**　1956　油彩、鉛筆、紙、織物、膠水、白報紙　26×33.7cm　私人收藏

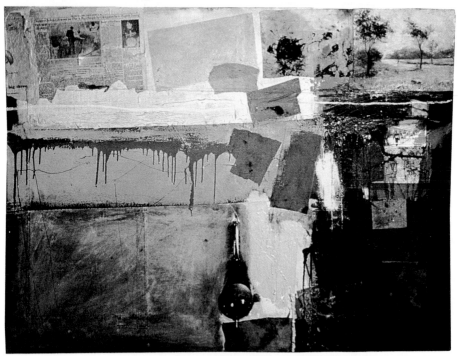

勞生柏　**無題**　1956　油彩、紙、報紙、複印品、畫布、門把　114.3×147.3cm

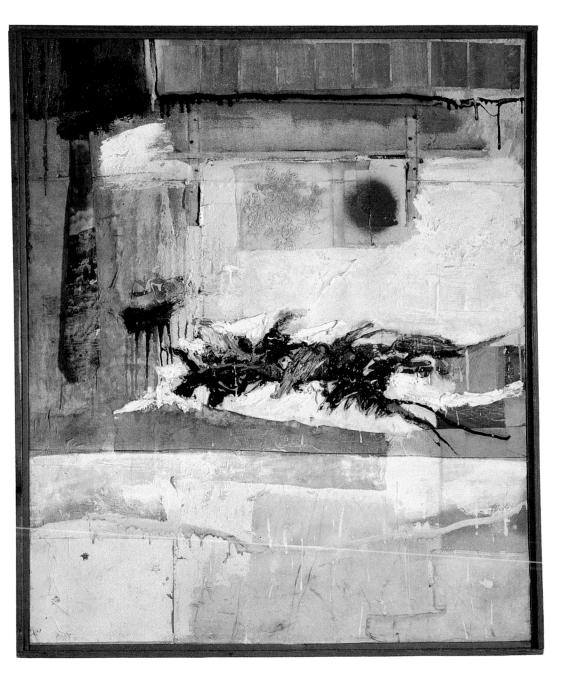

勞生柏　韻　1956
油彩、織物、紙、釉
彩、鉛筆、合成壓克力
顏料、畫布、領帶
122.6×104.5cm
紐約現代美術館藏

當他烈酒喝得多一點的時候，叫他自己是「德州的廢物」。這時
候，勞生柏的婚姻不如意，一九五三年離了婚。一九五五年勞生
柏搬進曼哈頓南邊的一個庫房，瓊斯在那兒也有一個畫室。他們
謀生的方式是為兩個大百貨公司設計櫥窗擺飾。

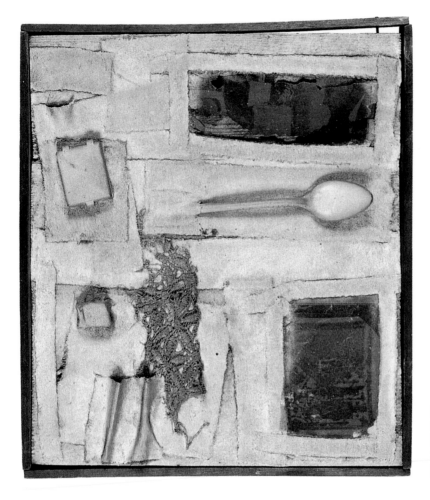

勞生柏　**無題**　約1956
油彩、織物、白報紙、
藥盒、湯匙、木板
32.7×28.9cm
莫斯·康寧漢收藏

　　可是他們兩人在藝術家的境域裡完全不一樣。瓊斯的作品是
比較間接性的，考慮得很仔細，而且非常調諧的（他的畫面包括
國旗、靶子及地圖，是20世紀純繪畫中最美的作品。）是又優秀
又保守的智慧的結晶，充滿了冷嘲和矛盾。他的作品是有關兜圈
子：觀察事物的困難，或者取一個正確的名字。瓊斯的藝術是正
統的謎，他和勞生柏的樂觀、熱情奔放的性情完全不一樣。瓊斯
的作品讓人看了就去想；勞生柏的則讓人看了再看。勞生柏呼出
去，瓊斯吸進來。這一區別那時對勞生柏不利。因為六〇年代的
紐約藝術評論家喜歡把一件作品解剖分析，正如評論家歐多赫提
所說：「瓊斯的作品為紐約的評論界，提供了滿足他們自我陶醉
所需的理想材料。」

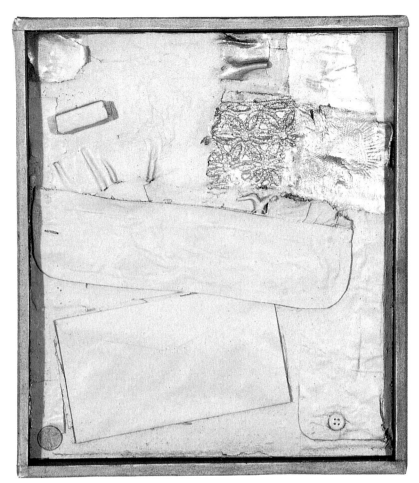

勞生柏 **無題** 約1956
油漆、織物、襯衫袖口、
信封、一角硬幣、木板、
玻璃木頭框、膠帶
33×29.2×3.2cm
藝術家自藏

　　五〇年代勞生柏主要的觀眾是他相同年紀的畫家們——較年
輕而參與了重塑六〇年代的人，如詹姆斯・羅森奎斯特、克萊斯
・歐登伯格、羅伯特・莫里斯、吉恩・蒂格利等，這些現場作畫
和普普藝術的創始者們。勞生柏說：「我們沒有抽象表達派曾有
的一些重任。他們為美國的藝術的存在，打了一場勝仗，使美國
藝術為人接受。所以我們就不再被一些不能想像的事所干擾，譬
如藝術收藏家和稅務的雜事。我們只是想到就做。」

　　可是勞生柏當時有反對抽象表達派的一些行動，是不可否認
的。這是由於他曾經把杜庫寧的一張鉛筆畫擦得得一乾二淨。事
實上，杜庫寧給勞生柏那張畫，就是為了那個目的；對年輕的勞
生柏來說，他是對杜庫寧表示敬意。說實話，勞生柏的集成作品

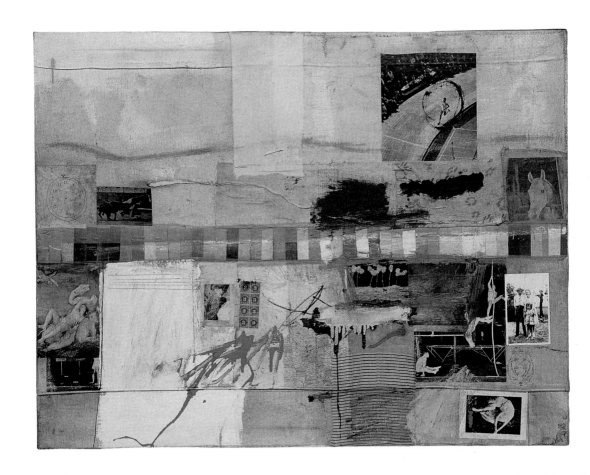

中，他強有力的潑墨式的彩色，是對抽象表現派傳代物的一種深思，這是一種伸延的過程，而不是反對的意思。

　　勞生柏作品的畫面看來是無選擇性的：許多每天接觸的東西，都是呈現在每一幅畫面上，沒有高低地位之分。換句話說，沒有廢物的存在，所有鳥的標本和車輪胎，都像是在樂園裡一樣。但是沒有這些東西，是不是寫意性的造型也可以描繪出來呢？一九五九到六〇年，勞生柏為了但丁的《神曲・地獄篇》作了一些插圖畫，他發現如果把報紙上先灑上打火機油，再拓在白紙上，就會把報紙的灰色陰影轉移過去。這種影像轉移的技巧，為他的作品又開了條新路。

　　在《地獄篇》裡，維吉爾這個響導以阿德萊・史蒂文生和一種棒球裁判交替出現，但丁在裡面是一個難以分辨的，披了一塊

勞生柏　小畫謎　1956
油彩、石墨、漆彩樣本、紙、報紙、雜誌剪報、黑白相片、部分美國地圖、織物、三分錢郵票、畫布
88.9×116.8×4.4cm
洛杉磯當代美術館藏
（右頁圖為細部）

圖見68頁

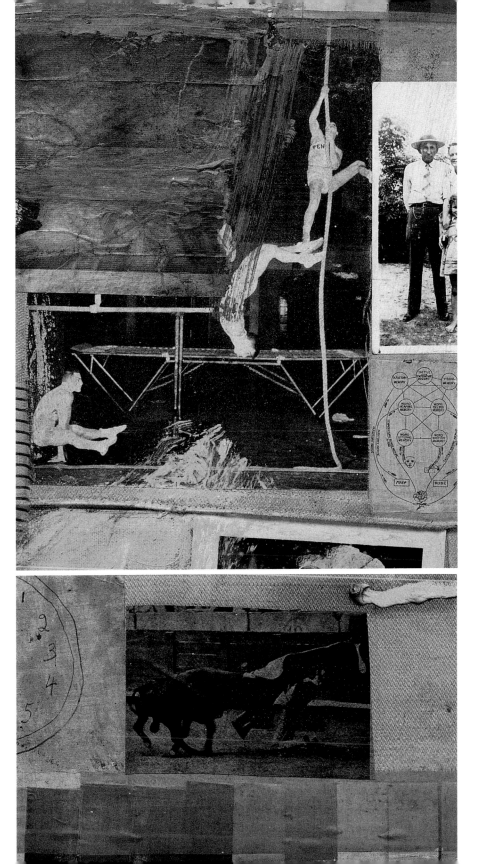

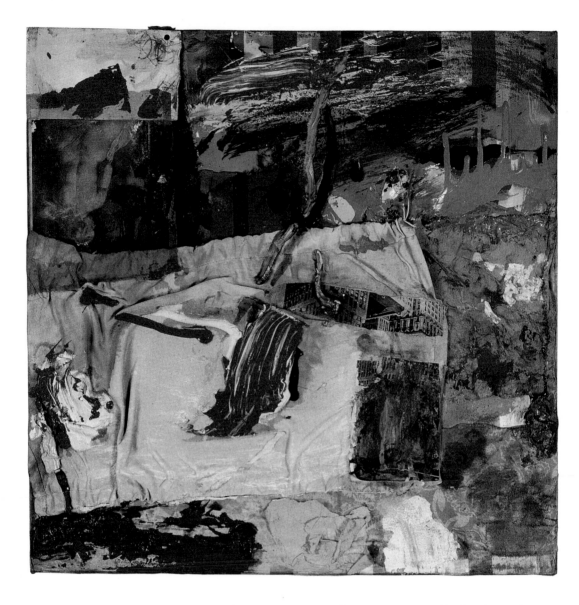

毛巾的人。這是勞生柏在《運動畫報》上的廣告中找到的。半人半馬的怪物變成跑車，魔鬼變成了帶防毒面具的兵士們。

　　第二步就是把大的影像用絲網畫的方式印在畫布上。他在一九六二到六五作的絲網畫是多彩的，富有紀錄性的意味在內。畫布中充滿了影像。有一幅畫呈現著航天飛船及電影錄像、火箭、甘迺迪總統、舞蹈家、桔子、盒子、統統富有七彩繽紛的鮮明色彩；主題相當豐富。

勞生柏　**無題**　約1956
油彩、釉、織物、複印
品、紙板、面紙、絹布
45.4×45.9cm
私人收藏

勞生柏　**無題**　1956　油彩、石墨、信件、織物拼貼　30.5×38.1cm馬丁・馬格利斯收藏

圖見192頁　　　　最好的一幅絲網畫之一：〈溯及既往（一）〉（1964）像一隻美妙的歌曲，看的人很容易跳過那些奇特的音階。再看看左下角那紅色的一塊；一個萬花筒似的，放大了的照片是吉昂・米利柏的一個行走的裸像，類似杜象畫過的〈走下樓梯的裸女〉，也是利用了曼・雷拍的一系列的照片。這些影像斷斷續續地反時間而行。但是，也像馬沙修的〈伊甸園之逐〉的傷心的亞當和夏娃。那樣使得甘迺迪（當時已故）的龐大的、用手指著前面的肖像，顯得像個報仇心重的神。勞生柏曾遭受過社會的輿論。愛德盟・德剛柯曾在他一八六一年的日記裡寫過：「有這麼一天，當所有的國家都要崇拜一個美國的神，會在流行的雜誌裡記上一筆；這個神會出現在教堂裡，不是依每個畫家的想像去畫，而是

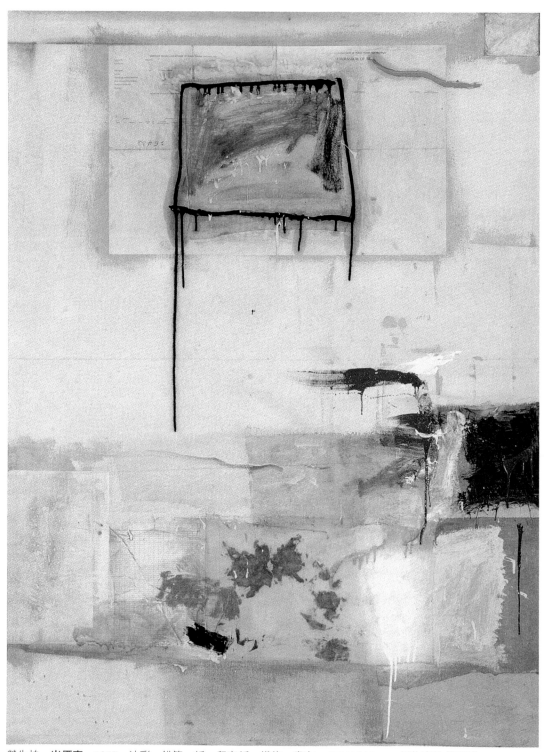

勞生柏　**出價表**　1957　油彩、鉛筆、紙、印字紙、織物、畫布　150×113cm　紐約索納邦收藏

72

勞生柏　**無題**　1957
油彩、報紙、織物拼貼
23.5×18.4cm

以攝影術來定型。到那天，文明就要到了尖峰，在威尼斯，將會
有以蒸氣推動的平底小船出現。」

　　一九六四年勞生柏在他得到威尼斯雙年展的國際大獎時，
乘了這樣一艘平底小船，得到最大的喝采。從此很少人對於藝術
中心已遷到紐約的說法有懷疑。這引起了在大西洋兩邊一連串的
排外主義。竇加曾經說過，有些種的成功，常和恐慌分不清楚。
這就是一個好的例子。勞生柏現在是位著名人士，幾乎是世界上
最有名的藝術家。對他批評的人，馬上就指責他在提倡普普藝術
時，出現的一些錯誤。

勞生柏　**無題**　1957
油彩、貼郵信封、織
物、畫布
24.8×20.3cm
瑪麗娜·杏茲·蘿賓收藏

　　勞生柏應付聲譽的辦法，就像夢遊人會神秘的自動躲避家
具，免得撞上一樣。他對成名的本能反應是馬上停止個人創作，
他回到藝術家群眾中。六〇年代他一直做了各種各樣的項目：多
種方式的活動、舞蹈，以及藝術和科學的聯絡人。當然這時他左
右的人更多了。有許多人是想和勞生柏合作，也有人只想參加一
份；包括許多魯莽政客的太太們、一些派克大道上湊熱鬧的人，
以及性急又沒有什麼用的學生。他們並不像跟著安迪·沃荷的那
些奇形怪狀又驕傲的人。他的一個自六〇年時交的朋友說的：
「許多人剝奪了勞生柏的時間和金錢，但他從不哼聲。」

勞生柏　**無題**　1957
油彩、墨汁、紙、織物
拼貼
25.4×20.3cm
烏爾姆博物館藏

　　勞生柏最引人注目的合作是和比利‧克里佛作的。克里佛是
一位瑞典研究淚光的科學專家，在貝爾電話公司工作。一九六六
年他們成立了一個非營業性的「藝術和技術實驗」基金會，宣
佈了他們的目的就是為了「促進不可避免的工業技術和藝術交
流」。這個基金會當年在紐約市舉辦了九個晚上的多種方式的現
場表演。最大的一個項目則是一九七〇年在日本大阪的世界博覽
會裡的百事可樂展廳，電影製片人羅伯特‧布里爾、雕塑家福雷
斯特‧麥亞斯、藝術家羅伯特‧懷特曼和其他一些有才分的人一
起表演。

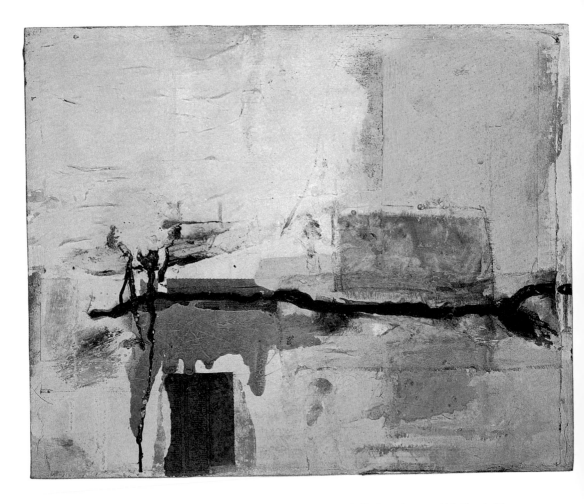

勞生柏利用版畫，再度加入勤奮創作的藝術家的行列。
一九六二年當勞生柏第一次在長島塔尼婭・格羅斯曼的畫室裡作
石印版畫，他對石灰石版發生了感情，他說：「它的硬度和石頭
一樣硬，但是卻和白嫩的皮膚一樣脆弱和敏感。」六〇年代的末
期，他和美國最好的兩個版畫家合作：在東部的塔尼婭・格羅斯
曼，以及在西部洛杉磯的雙子星出版社的肯尼恩・泰勒。泰勒在
一九七四年離開了雙子星。他很明確的表示：「勞生柏絕對是一
位大師。我跟畢卡索、米羅及其他的畫家們的版畫師談過，但是
他們之間的合作比起勞生柏來的要簡單多了。當你和勞生柏一起
合作，也會接受到他的生活、精神及活力；他是藝術界唯一的雙
行道。」

勞生柏　無題　1957
油彩、報紙、織物、畫布
40.6×50.8cm
尤金尼歐・羅佩茲收藏

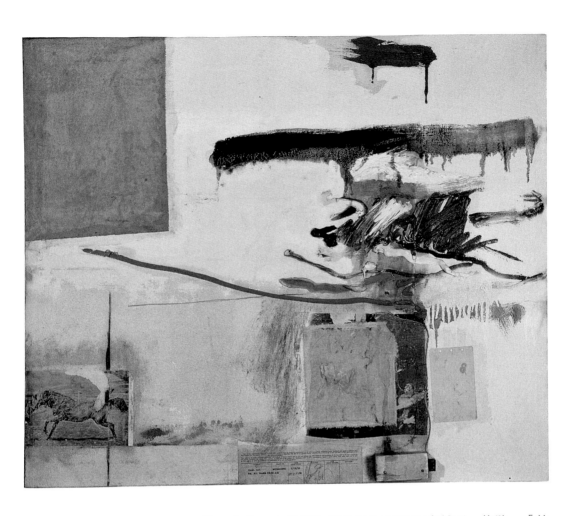

勞生柏 **無題** 1957
油彩、紙、印字紙、複印
品、織物、木頭、畫布
78.1×93.3cm
紐約大學格雷藝廊與學
習中心收藏

更進一步的，泰勒認為勞生柏為石印版畫舖了一條路。「他
願意把版畫幅面加得很大，一個最重要的例子是他的作品〈助推
器〉，那時，是手印的石印版畫中最大的一幅作品：六英尺長，
是由兩塊石版印出來的。現任雙子星的主任之一的西德尼·費爾
孫說，「從技術上看來，勞生柏對石版畫最大的貢獻是把攝影的
影像及繪畫加在一起。更進一步的、很特殊一點，是他沒有任何
先定的主意，所以可以隨時對他的環境有所反應。他經過深思而
到一個空白，所以從他的鼻孔及腦子走出來的，就是他想要放在
那石版上的。」

版畫給予勞生柏豐富的材料和畫面。他在一九七三年在法
國安伯特的古老紙廠裡，創作了一套作品〈冊頁和導火線〉，是

勞生柏　**無題**　1957
油彩、紙、報紙、織
物、畫布
35.6×27.8cm
私人收藏

利用模型及染了色的紙，和一些其他的影像參入其中。一九七五年勞生柏和他的合作人員——印刷者、助手、朋友——一起去印度，用紙漿、竹子、印花絲絹和泥土作了一批作品。但他最精緻的創作，也是他最精采的「淡霜」系列，是在一九七四年和雙子星合作的。他利用絲、薄綢、塔夫綢，一層加上一層。每一層都加印了勞生柏疊集的攝影影像，在〈拉〉（1974）中，最明顯的是一個跳水的人正往水池中跳。從上面看，像被傾吞在藍色中或像一個人在太空行走。要模仿這樣在紀錄實像的剪貼畫和若隱若現相映之下的美的氣氛，是很難的。

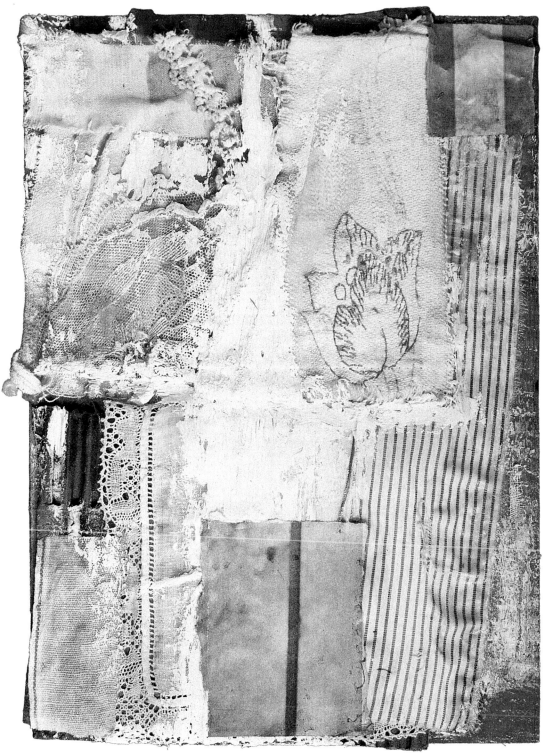

勞生柏　**無題**　1957　油彩、織物、波狀紙板、紙、木板　25.4×19.1cm

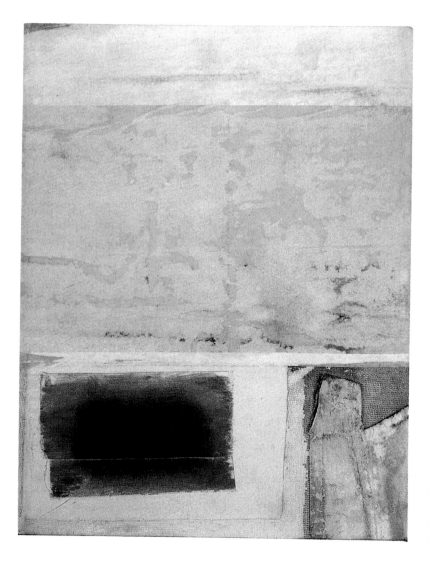

勞生柏　**無題**　1957
油彩、拼貼、畫紙
23.5×18.7cm
私人收藏

　　勞生柏在紐約仍有一個畫室；是一個不整齊的十九世紀的五
層樓，裡面有一個小教堂；從前是個孤兒院。位於紐約城裡的拉
法耶街，在屋裡都是紀念物、繪畫、盆景，有走來走去的助手，
還有一隻老烏龜，他稱呼牠為「管家」的。不過他多半的時間花
在佛羅里達州天帕城南邊的凱普蒂瓦島上的一個木製房裡。座於
十五英畝的椰子林中，海灣邊有許多貝殼。他的工室有兩個石版
印刷機，他的印刷技師和朋友們都在一起，他們的作息時間都和
勞生柏一樣：中午吃早飯、游泳；整個下午和晚上都工作，晚飯

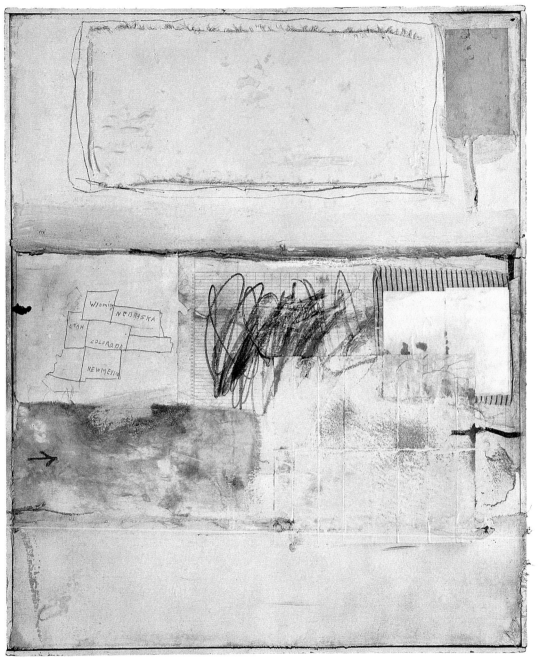

勞生柏　**流浪癖**　1957　油彩、織物、紙、石墨、蠟筆、畫紙　76.2×63.5cm　羅斯卻爾德男爵夫婦收藏

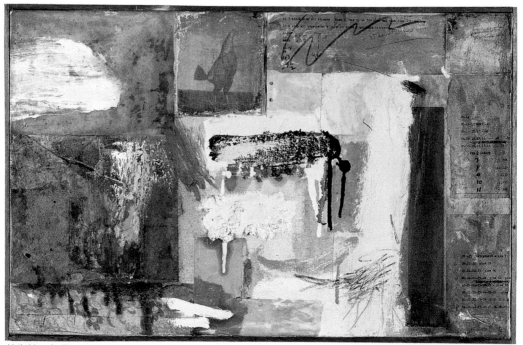

勞生柏　**無題**　1957　油彩、紙、織物、複印品、畫布　38.1×61cm　蘇黎世市立美術館藏

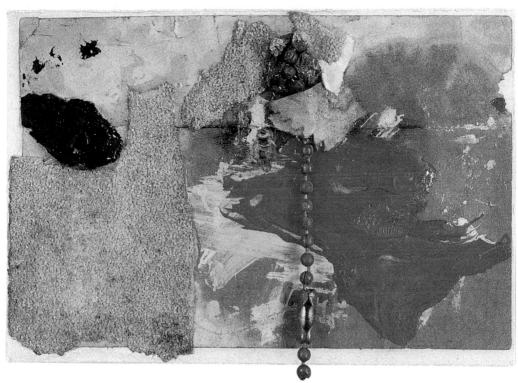

勞生柏　**無題**　約1957　油彩、紙、砂紙、金屬鍊、紙板　8.3×12.1cm　傑士帕・瓊斯收藏

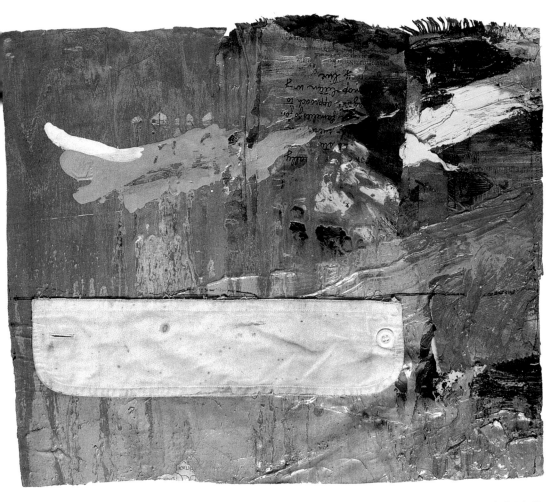

勞生柏　無題　1957
釉彩、報紙、印字紙、
襯衫袖口、織物
30.5×36.5cm
紐約索納邦收藏

從也不早過午夜。他笑著說：「你可以想像我在這裡沒有趕上許多騷動。」這種風景給他最近的一些作品一些靈感，先開始是「淡霜」系列，一直到「旗幟」系列，是一連串的細緻的絲綢、麻繩和藤條縫在一起的作品，它們一點也不虛假。輕飄飄的，看起來像是閃爍的顏色，光線中的輕帆。

　　在海灘外，透過海葡萄樹葉，有兩個含糊的平面相會：一個是淺的海水灘，海草碰到光線就像緞子一樣，顯得更美；另外就是蒼藍的天，顏色像迪埃波羅畫的藍色天花板一樣。一隻塘鵝笨重的剛從空中下降，把牠亂蓬蓬的史前的輪廓，影印在這景色的布上。再一次的，像過去二十年一樣，勞生柏的藝術又回到它的來源處──這個世界。

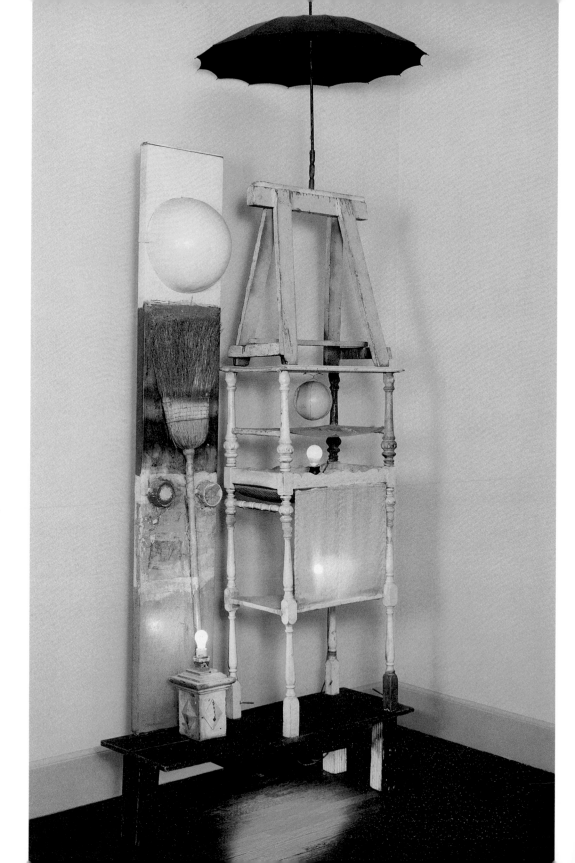

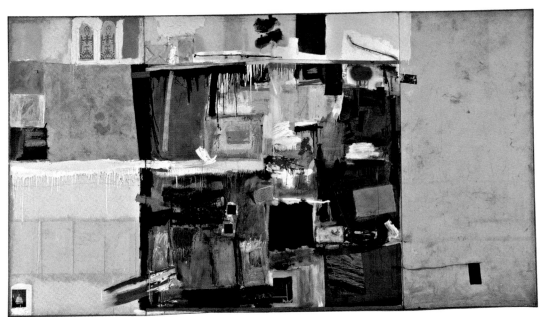

勞生柏 賭
1957-59
油彩、鉛筆、紙、織物、報紙、複印品、相片、木頭、四面畫布
205.7×375.9×5.7cm
杜塞道夫北萊茵西伐利亞州立美術館藏

勞生柏 無題 1957
油彩、織物、紙、石墨、海綿、畫作、畫布
61×50.8cm
史畢格爾夫婦收藏

勞生柏 塔 1957
油彩、紙、織物、木頭、掃帚、罐頭、電燈、木結構體
303.5×121.9×88.9cm
凱特・甘茲收藏
（左頁圖）

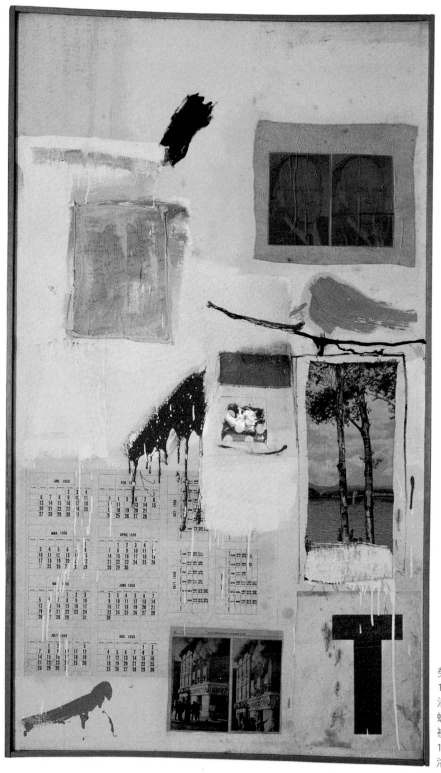

勞生柏　呈文一
1957
油彩、墨汁、鉛筆、
蠟筆、織物、報紙、
複印品、畫布
156.2×90.8cm
洛杉磯當代美術館藏

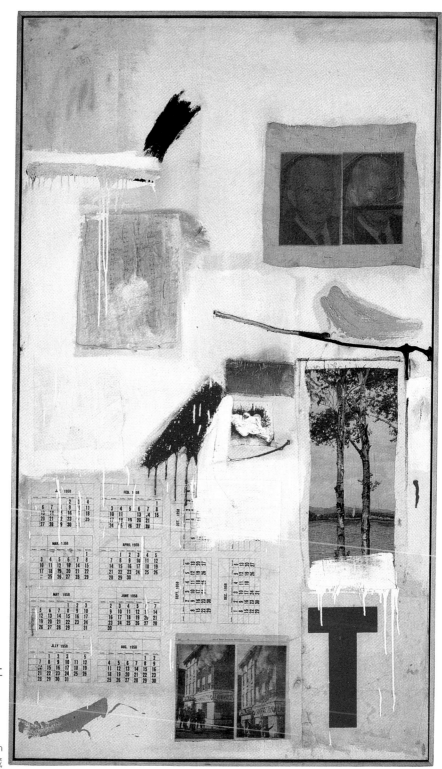

勞生柏　呈文二
1957
油彩、墨汁、鉛筆、
蠟筆、織物、報紙、
複印品、畫布
155.9×90.2cm
紐約現代美術館藏

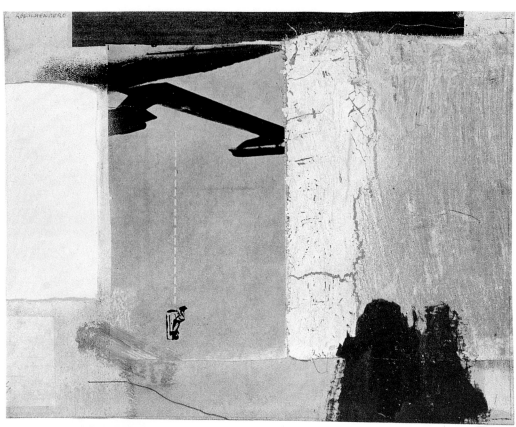

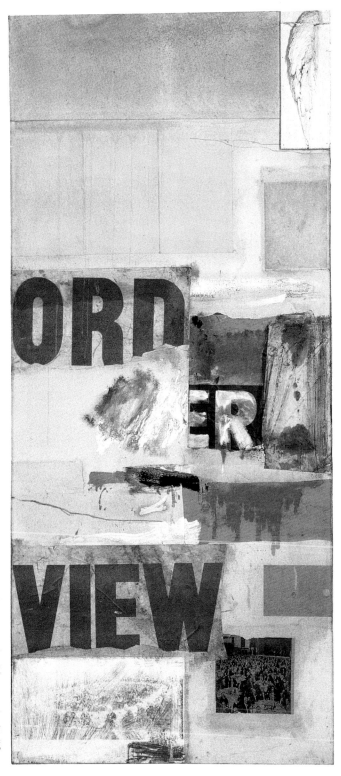

勞生柏 **冒險** 1957
油彩、裱於木板上的鳥翼、石墨、紙、
　　報紙、印字紙、織物、畫布
　　　　215.9×94cm
亞琛路德維希國際藝術論壇館藏

勞生柏 **無題** 1957
油彩、釉彩、紙、織物、畫布，裱於畫板
27.6×35.6cm（左頁上圖）

勞生柏 **鳴鳥** 1957
油彩、石墨、紙、複印品、織物、畫布
50.8×40.6cm　傑士帕‧瓊斯收藏
（左頁左下圖）

勞生柏 **親愛的珍妮絲** 1957
油彩、圖作、白報紙、織物、畫布
24.1×19.1cm　藝術家自藏
（左頁右下圖）

普普藝術的健將
──勞生柏

　　一九六四年美國以軍用機載運勞生柏的作品，代表美國參加第三十二屆威尼斯雙年美展，結果榮獲國際大獎，使他一舉成名。勞生柏是從抽象表現派轉向普普藝術的健將。對他的藝術有了認識，更能深入的瞭解美國的現代藝術觀念。

　　勞生柏自海軍退役之後，即進巴黎朱利安學院，一九四八年入北卡羅萊納州由艾伯斯所主持的學院。他的老師艾伯斯曾與康丁斯基、克利等擔任包浩斯教授；後受納粹壓迫，遠渡美國，與霍夫曼共同獻身現代美術。艾伯斯雖然喜歡描繪黯然寡默的正方，但卻不僅以畫面造形為目標的幾何抽象，而是可稱為滲出精神的苦澀的形而上世界。相反的，他的學生勞生柏卻能見到形而下的貪焚物慾。因此，對勞生柏來說，能接受艾伯斯「所有能見到的皆有價值」的觀念，實在是很有趣的。一九五一年勞生柏發表作品〈白色畫作〉，也許是受此影響。

　　同年，桑·法蘭西斯也在巴黎發表大作〈白〉。法蘭西斯的一系列「白」作品，可說包含所有繪畫的可能性，又好像自己吞下整個大洋似地。勞生柏的〈白色畫作〉則可說是他生涯中最初完成的「塊面」。但法蘭西斯後來的作品卻表現了天國一般的美

勞生柏　**無題**　1957
油彩、紙、織物、畫布
25.4×20.3cm

圖見11頁

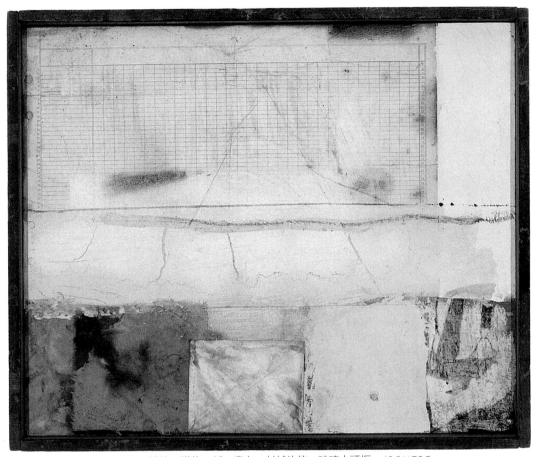

勞生柏　**無題**　1957　油彩、鉛筆、織物、紙、畫布、封緘的信、玻璃木頭框　40.6×50.8cm
桑戴爾夫婦收藏

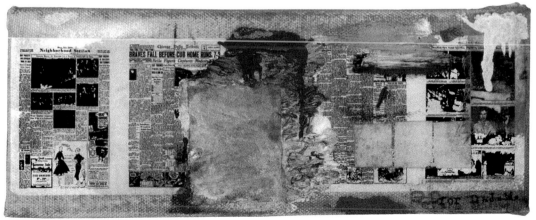

勞生柏　**無題**　1957　油彩、印字紙、畫布　7.3×19.7cm　巴黎私人收藏

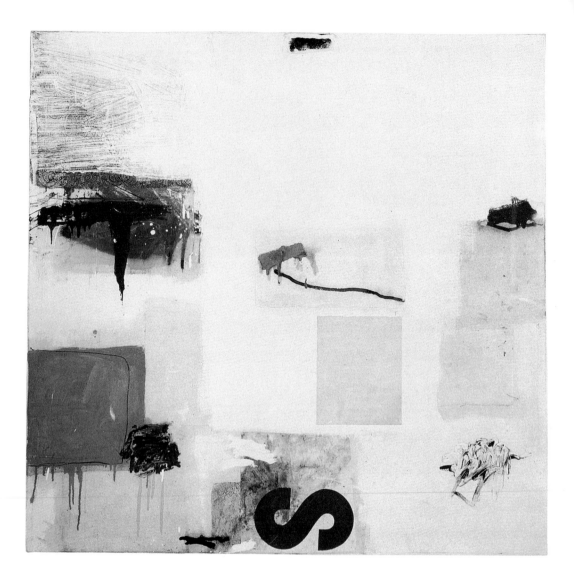

麗色彩，相對地，勞生柏創造的淨白虛無中，卻有許多通俗的日常生活物品——所謂「紐約的巨大地獄」，所有的日常用品及印刷品都大量應用到畫面上了。

勞生柏宣言：「畫布絕非空白。」

對他來說，繪畫是什麼呢？他說：「繪畫，它不拘於構成和色彩，它是與記憶反對配置的一個事實，這些事實當表現為『不可避性』，是極為強烈的。繪畫繫於人生與藝術兩方面，只有任何其中之一方而是不可能成立的（我則以繪畫當是此兩者之間距

勞生柏
有紅色字母S的畫
1957油彩、紙、印字
紙、織物、畫布
128.3×132.1cm
紐約水牛城歐布萊－納
克斯藝廊藏

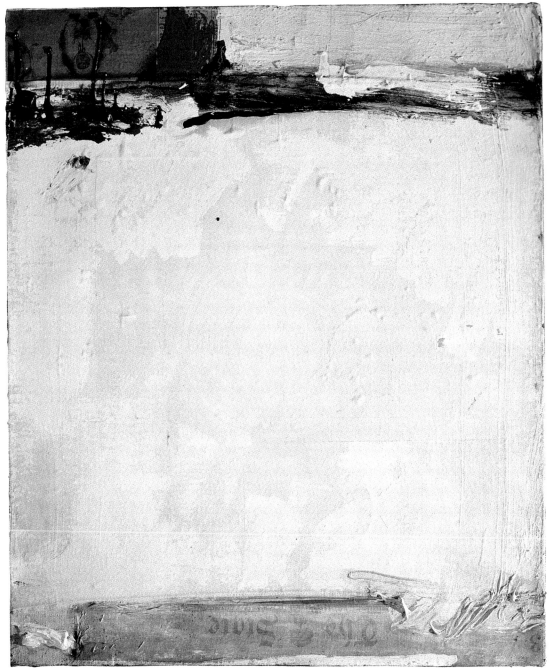

勞生柏　**狀態**　1958　油彩、報紙、織物、畫布　61.3×51.1cm　金尼・威廉斯家族基金會收藏

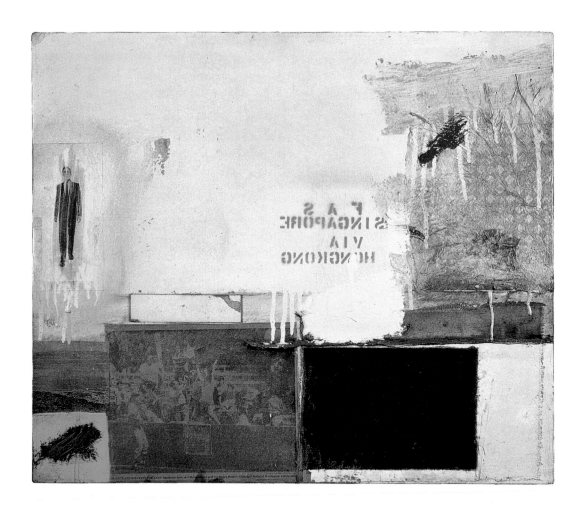

離的行為）。」它與歐洲之編織自「意識之網」以抵抗外部世界的繪畫觀念相反；由此能見出勞生柏反應出美國青年對於新的繪畫思潮，在重大怒濤衝擊之下，所產生之典型感受性。

　　一九五九年春，在紐約華爾街附近的勞生柏畫室裡，積滿了代表美國通俗「實物」的物品：可口可樂的瓶、古畫、襪、球、廣告板、靴、坐墊、床、雞、鷹、山羊標本……他把它們結合起來，創造畫面的世界，但這並不叫集錦（Collage）。它與恩斯特內在幻覺所產生的集錦不同，但勞生柏物品綜合的繪畫也可能引起幻覺，或能產生一個錯亂猛烈的外部的世界，這種「百鬼夜行」似的手法，可以在一九五五年所作〈會面〉為代表。作品本身是個大櫥櫃，塗滿顏料的木板、球，在一幅海景畫前吊起的磚

勞生柏　SAF　1958
油彩、報紙、印字紙、複印品、纖維板、織物、畫布
50.8×61.3cm
賀爾曼收藏

圖見39頁

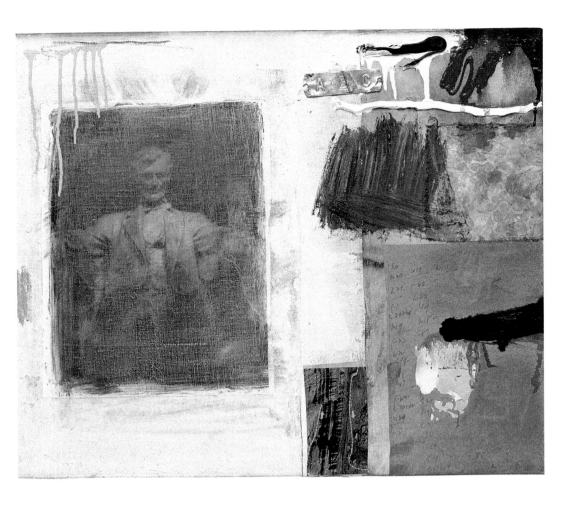

勞生柏　**林肯**　1958
油彩、鉛筆、紙、複印
品、織物、金屬、畫布
43.2×53cm
芝加哥藝術學院藏

頭，打開內側的白色櫃子，則見其中雜然堆積著報紙、古畫，這個櫥櫃完全把世界整體隨意地擺置成錯亂的程度，又具有世界任何地方所見不到的法則，也照耀著相同程度的完全透明的光。法蘭梭華茲・休埃即說過：「從勞生柏的作品，我們見出無限的被動性，意志已經沒有那麼熱烈地選擇『偶然』了，『偶然』也傾向於本質的接受機能。」他對什麼都加以接受，在他的意識裡，好像是一個饑餓的怪物，肚子裡裝得飽飽的，卻又是「透明」的。

　　在貼滿廣告板、靴、球的台上，安置著輪胎、安哥拉山羊剝製的作品〈Monogram（姓名縮寫）〉（1959），曾參加巴黎第一屆青年美展，代表從物體過剩的大陸，流出的一葉諾亞方舟。作

圖見54～58頁

95

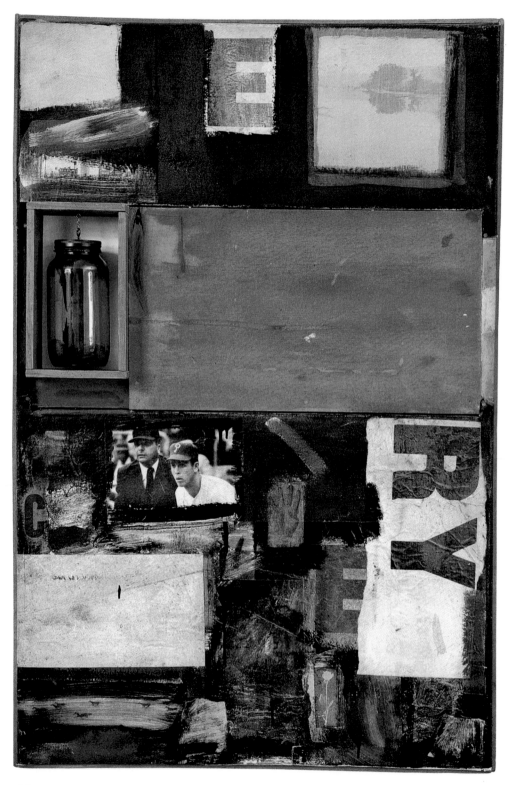

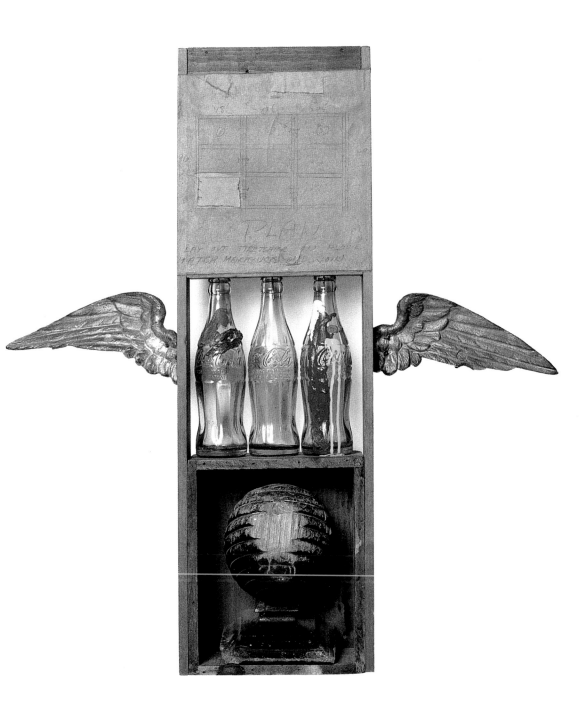

勞生柏　**可口可樂計畫**　1958　鉛筆、畫紙、油彩、三個可口可樂瓶、木欄杆頭、金屬製羽翼、木結構體
67.9×64.1×14cm　洛杉磯當代美術館藏

勞生柏　**護身符**　1958　油彩、紙、印字紙、複印品、木頭、玻璃罐及金屬鍊、織物、畫布　107×71.1×11.4cm
迪莫伊藝術中心收藏（左頁圖）

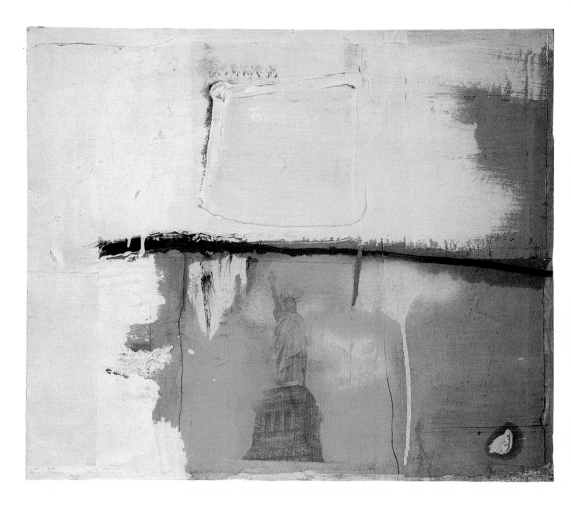

曲家約翰・凱吉曾說道：「繪畫在展覽會後，都被拋棄入河中，當它到達海裡時，藝術的本性又是什麼呢？」

在這裡，不單是物體，還得注意他也把行動繪畫加以結合，他的描寫技術相當好，然而；他的所謂「描繪」行為之痕跡，是把椅子、照片、時鐘等物以絲毫也不改變的事實來看待。〈朝聖〉（1960）這一幅美妙的行動繪畫，因為前面放置的椅子，而多少有點被侮蔑了，〈默劇〉（1961）則用兩部電扇來冷卻熱烘烘的畫面。

行動繪畫為戰後美國最初創始的「自由」表現繪畫，勞生柏說：「畫布對於美國畫家而言，是再生、再構成、分析現實或想像上的對象，或者說是『表現』的空間，則不如成為『行為』

勞生柏　**違規紀錄表**
1958
油彩、鉛筆、紙、織物、印字紙、複印品、畫布　50.8×71.1cm
私人收藏

圖見139頁

圖見160頁

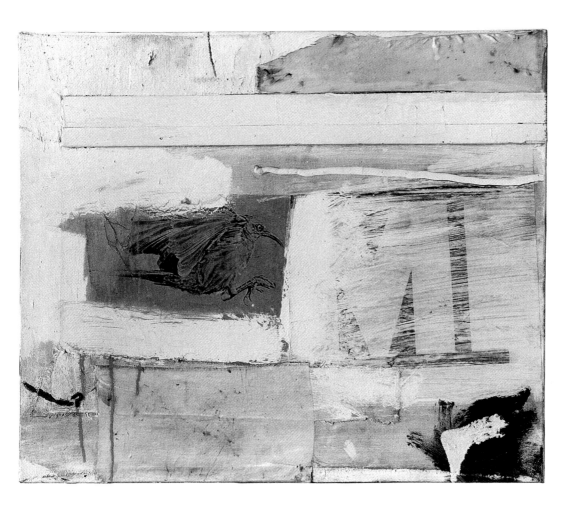

勞生柏　鳥　1958
油彩、印字紙、木頭、
畫布　50.8×61cm
瑞典私人收藏

（Act）的『場所』（Area），它的起源是事件（Event），而不是畫（Picture）。」帕洛克為了弄破內在意識的靜謐外殼，全訴諸於行動的極限，並固定肉體與意識激烈衝突的每一瞬間，可以說是整個肉體的行動的夢想。結果是衝破了把握住內在透視法秩序的西歐抽象繪畫，而造成一個新的躍動的旋轉空間。但其行動繪畫仍然是完全新的「藝術作品」，然而；它是紐約畫派的正統，產生了很多支流，勞生柏即傲慢地把繪畫本身還元為世界中的一現象，把物體拋進整個作品中。在此；自己的技術與才能明顯地被嘲笑、被扼殺了。在勞生柏的作品〈被消除的杜庫寧〉中，他用橡皮擦把杜庫寧的裸婦素描擦掉，約翰・凱茲又喊道：「對！誰有才能？有又怎樣？沒有用的，我們人口過剩，但實際上我們

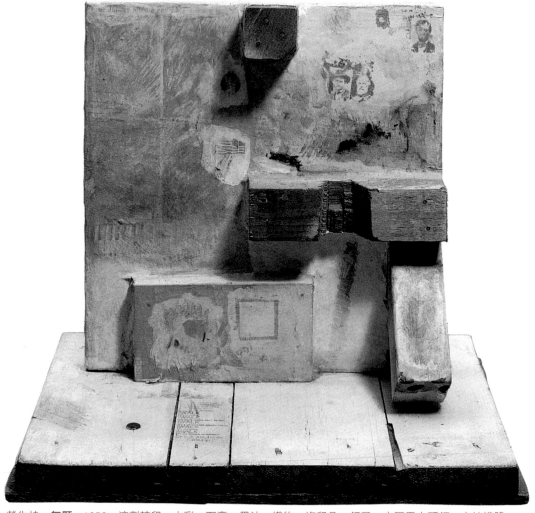

勞生柏　**無題**　1958　溶劑轉印、水彩、石膏、墨汁、織物、複印品、釘子、木匠用大頭釘、木結構體
33×38.1×24.8cm　倫敦私人收藏

擁有比人口更多的糧食與藝術，我們燃燒糧食，然而什麼時候燃燒我們的藝術呢？門並沒有鎖，勞生柏走入其中，但誰也不在家，他在古畫上面描繪新畫，但他有把這兩張畫，一張放在上面，一張放在下面的才能嗎？然而我們又怎麼樣呢？再度開始是值得高興的，準備的工作便是他消除杜庫寧。」

　　他曾創作幾乎完全相同的兩幅作品，即把相同的兩張艾森豪照片、月曆、數字、樹與火災照片等加以結合而成的一幅題為〈呈文一〉、〈呈文二〉作品（皆作於1957年）。這兩幅作品只

勞生柏　**內部二**　1958
油彩、鉛筆、紙、織物、領帶、金屬、複印品、畫布　101.6×61cm
耶魯大學藝廊藏
（右頁圖）

圖見86、87頁

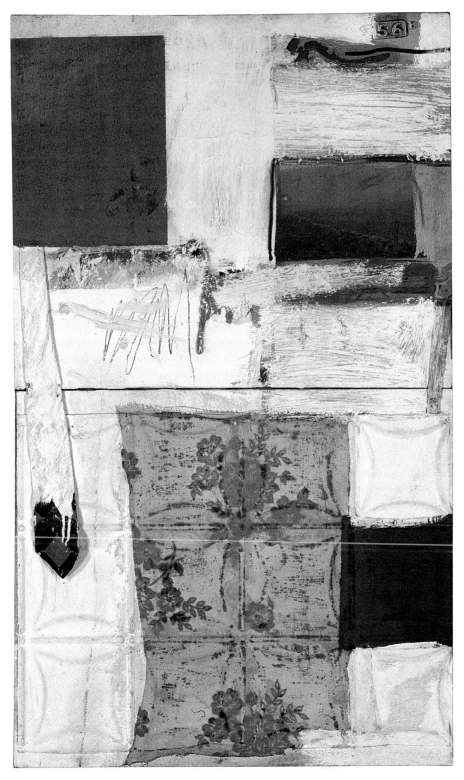

101

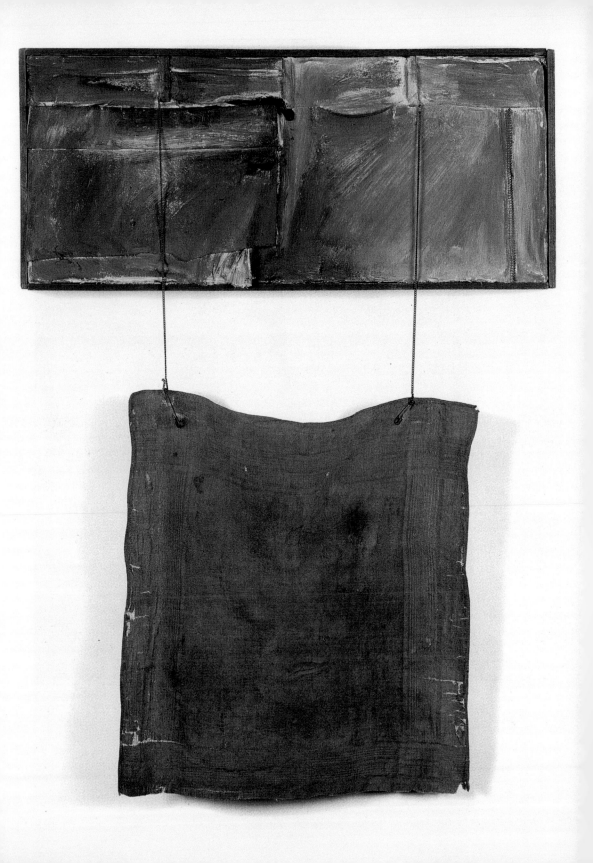

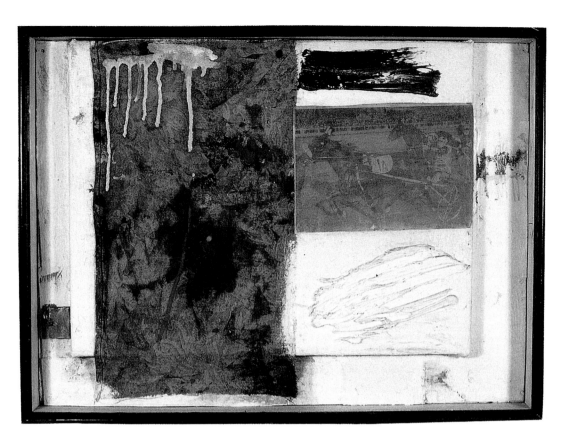

有以顏料塗繪的部分有些微差別，但世間也沒有一模一樣的雙胞胎存在過，他創作相同的兩幅作品，其目的大概是為了反對獨一無二的原作的一種錯誤概念。然而〈呈文一〉、〈呈文二〉是存在著微妙差異的，這種極力去描繪以求相同的行為，竟也包括了人間的「自由」之苦悶。

勞生柏的集成繪畫，有如可以無限地變出鴿子來的魔術師的帽子一般，雖然因為物體過剩顯得擁擠的樣子，但卻一點也不令人窒息，因為不是一個從最初就為了被限定的空間和造型的小世界。由這物體引起的夢是無盡的，何處是始何處是終都好，然它與夜夢不同，總是嬌嫩活潑的；雖然常有「洋傘與裁縫機在解剖台上的組合」，但在此地卻一掃而光地皆無達達的反抗與悲劇的姿態，也無超現實主義者所委託的內在性之暗示。在這個德州人面前的，只是物體暢旺活潑的所謂「美國」的事實。

勞生柏　**307**　1958
油彩、印字紙、織物、
畫布　58.4×48.3cm

勞生柏　**宵禁**　1958
油彩、紙、織物、雕版、
複印品、印字紙、畫布、
木板、四個可口可樂罐及
瓶蓋、不明碎片
143.5×100.3×6.7cm
洛杉磯大衛・葛芬收藏
（右頁圖）

　　有人認為勞生柏的作品是對美國文明的劇烈諷刺，這種見解比起稱他為「新達達主義」（Neo Dadaism）者，更為合適，因為達達追求完全的自由，但勞生柏卻好像把自由置於瓶中似地。他的作品的光彩有如突來的灼光一般地耀眼，一方面又有如發出呆呆地冷笑。這是因為他大膽歌詠所謂美國的物質文明之餘，又攙合了些許幽默和諷刺，可以說是在笑得過度之後所呈現的有如虛脫感似的空白，但這也不能簡單地把它看作是單純的諷刺了。

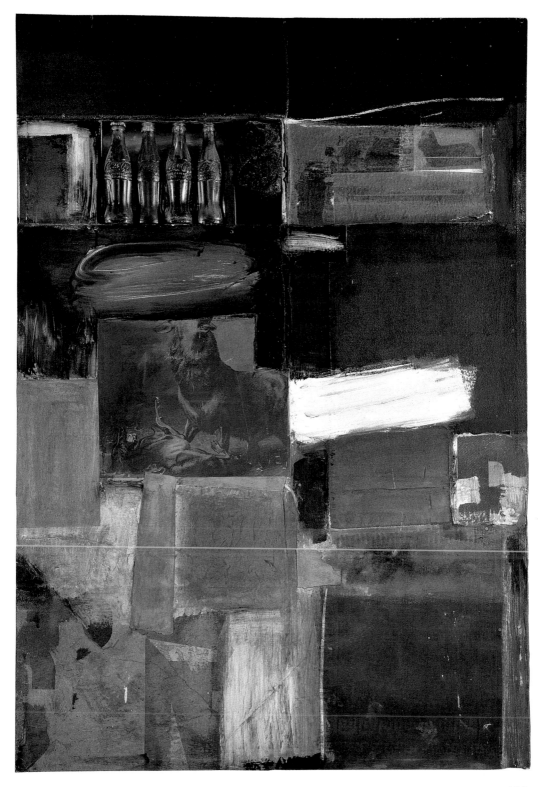

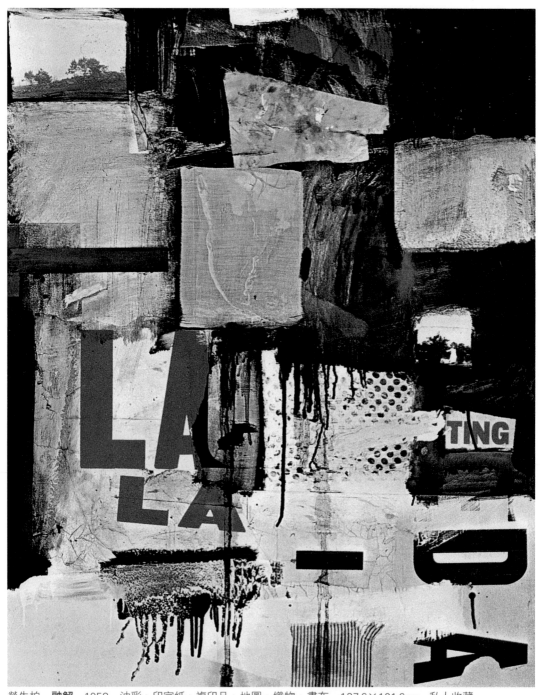

勞生柏　**融解**　1958　油彩、印字紙、複印品、地圖、織物、畫布　127.6×101.6cm　私人收藏

勞生柏　**無題**　1958　油彩、石墨、紙、地圖、織物、報紙、畫布、木楔、絹印　63.2×40.6×3.2cm
私人收藏（右頁圖）

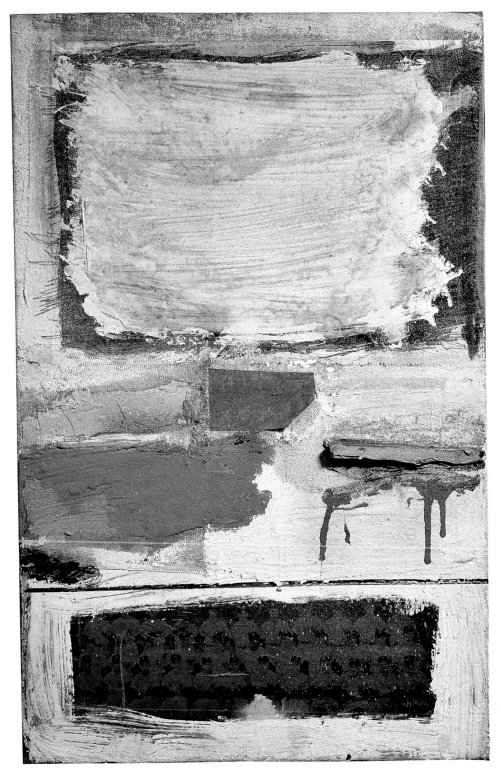

超越藩籬的藝術巔峰者
——勞生柏與集成繪畫

　　二十世紀晚近的當代藝術，如果不曾出現過羅伯特‧勞生柏，無可否認地，藝術史也將全面改寫。當抽象表現主義似乎就要成為美國藝術的代名詞時，勞生柏的獨創手法形成了一些新的可能性：他創造了在繪畫與雕塑之間，以及表演與物件之間的新自由空間，他的作品開啟以藝術方式描繪藝術家個人生活的的先河，他所打破的僵化思想，衝擊了普普藝術、偶發藝術、福魯克薩斯、行為藝術，以及裝置藝術等，這個讓他在藝術史上有輝煌成就，並照亮古今藝術渠道的手法，正是「集成繪畫」（Combines）。從勞生柏的第一件集成藝術作品出現至今，已經超過半世紀的年頭，然而卻一直未有人梳理出其完整的脈絡，二○○五至二○○六年在紐約現代美術館、洛杉磯當代美術館，以及巴黎龐畢度藝術文化中心巡迴舉辦的「集成的總和：羅伯特‧勞生柏個展」，可以說是演繹出了這位藝術大師的完整風貌。這場世界巡迴長達兩年展期、空間跨越美國東西岸及歐洲的「羅伯特‧勞生柏回顧展」，誠為親炙當代重要藝術家勞生柏的一次不可錯過的盛宴。

　　勞生柏對戰後時期的藝術發展貢獻功不可沒，當他開始創作集成藝術的時候，其對藝術界所投下的這枚震撼彈可謂非同小可，關於他的相關展覽非常多，但是針對一九五四至一九六○年代早期的藝術作品展覽卻付之闕如。事實上，最貼近真實勞生柏

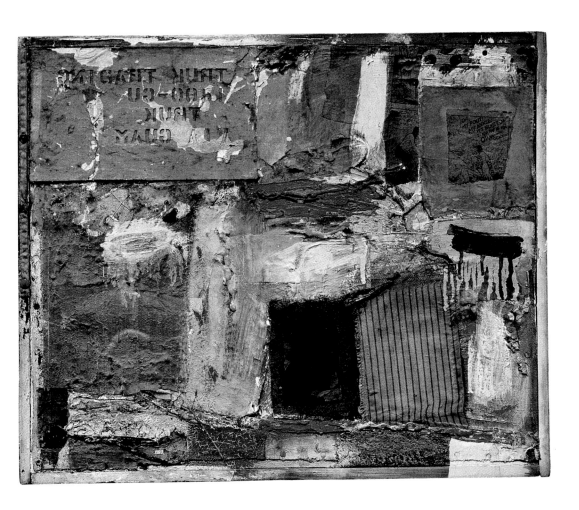

勞生柏　**無題**　1958
油彩、紙板、報紙、複
印品、織物拼貼
40.6×50.8cm
私人收藏

的個展可以算是一九六三年由亞藍・所羅門（Alan Solomon）在紐約猶太博物館（Jewish Museum）所策畫的展覽。所羅門當時寫下了這麼樣的評論：「由被選為勞生柏這次展覽的作品，可以看出他身為一位傑出先鋒的特殊能力——洞悉當代藝術的趨勢。姑且不論他對藝壇的重要性，他的作品也從未以這種觀點，以及規模來呈現，雖然他在當代繪畫藝術的展覽中都扮演著關鍵角色，即便不曾舉行過個人展覽，仍是無損於他無論在國內或國際上領導性的一席之地。」

啟發性的藝術創作

　　勞生柏經常被與瓊斯相提並論，他們兩人都被認為是新達

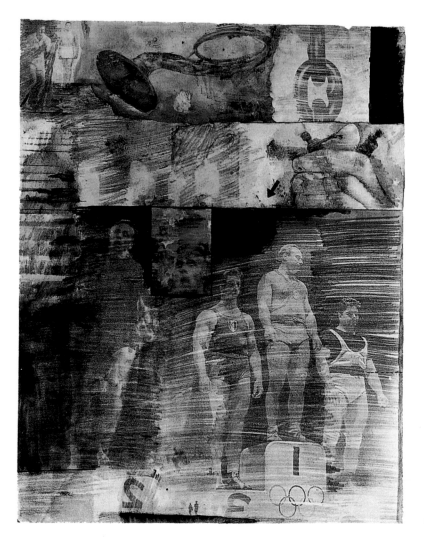

勞生柏　但丁神曲地獄篇
插畫「第三十一曲：第
12層罪惡之溝，巨人」
1959-60
紙溶劑轉印、鉛筆、不
透明水彩
36.6×29cm
紐約現代美術館藏

達主義的代表人物，評論家們大部分認為勞生柏的作品較具有多
樣性，而瓊斯的作品則似乎較為「優雅」。1950年代早期時，勞
生柏繪製了一系列的白色連作，如〈白色畫作〉，其目的在使觀
看者的影子隨機形成作品中的主角，使觀眾重新審視繪畫作品中
的主從性；其後又創作了一系列黑色的創作，不過這並非算是全
然創新的點子，因為在一九四六年義大利藝術家封答那（Lucio
Fontana）就率先做過全白的連作，同時法國藝術家克萊因（Yves
Klein）也展出過單色系列的創作。

　　經過了這些色彩的試驗性作品之後，勞生柏便開始朝向令

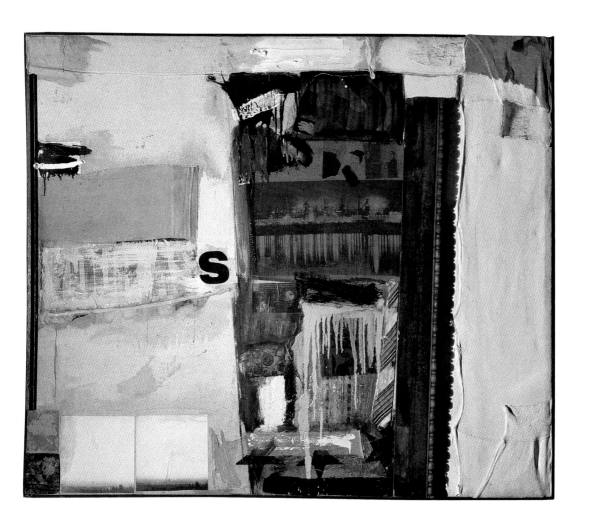

勞生柏　**相片**　1959
油彩、紙、相片、金
屬、織物、領帶、木
頭、畫布
117.8×138.7×7cm
芝加哥藝術學院藏

他揚名後世「集成繪畫」創作邁進，所謂的「集成繪畫」就是指把不同物體黏貼已有作畫的畫布上，成為一種具有立體特性的作品，甚至有些畫作與並置的物件形成了一件小型的景觀，而站立在展場中，這樣的概念更成為現今裝置藝術的源頭之一。

這一類的多件式創作，可以說是得自約翰·凱吉（John Cage）的觀念，勞生柏曾與他交流過多次彼此的藝術觀點，而約翰·凱吉的主要理論便影響勞生柏至深——讓觀眾進入作品。約翰·凱吉認為二維向度繪畫僅能使觀者窺見藝術家所要傳達的局部，如果藝術家能創造出封閉畫面以外的視覺空間，則觀眾才能更全面地體驗到作品本身彰顯的意涵，如此可以使得觀眾深入理

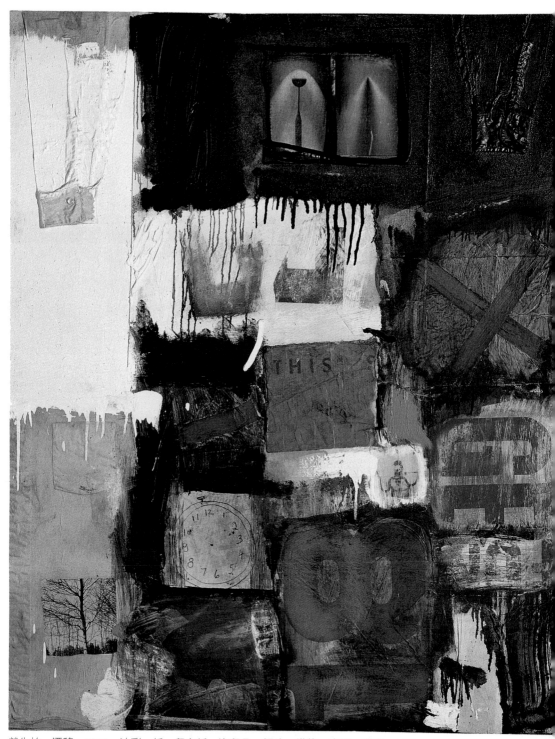

勞生柏　遷移　1959　油彩、紙、印字紙、複印品、相片、織物、木頭、畫布　127×101.6cm
康乃爾大學強森美術館藏

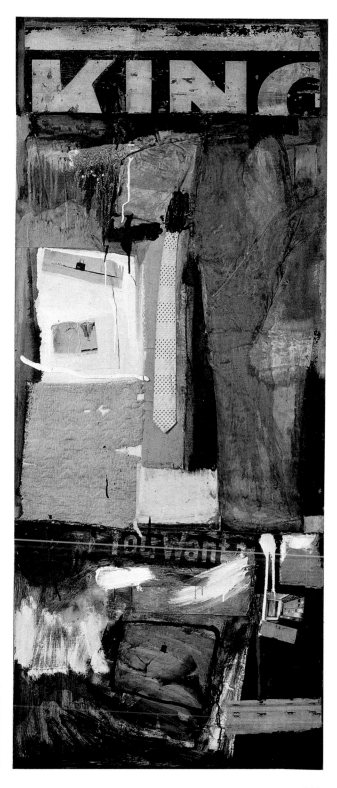

勞生柏 　反彈　1959
油彩、釉彩、木頭、織物、褲腳、領
帶、床墊片、信封、報紙、紙板、明信
片、雜誌刊登相片、紙板火柴盒、木製
標示、畫布　194.3×84.5×7cm
洛杉磯當代美術館藏

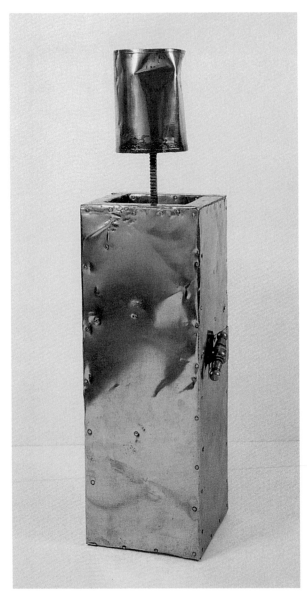

勞生柏　**甘尼米德的水桶**　1959（右為設計圖）

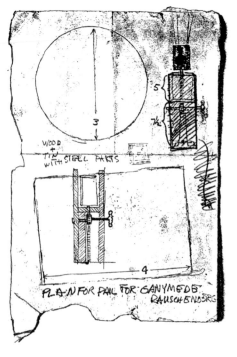

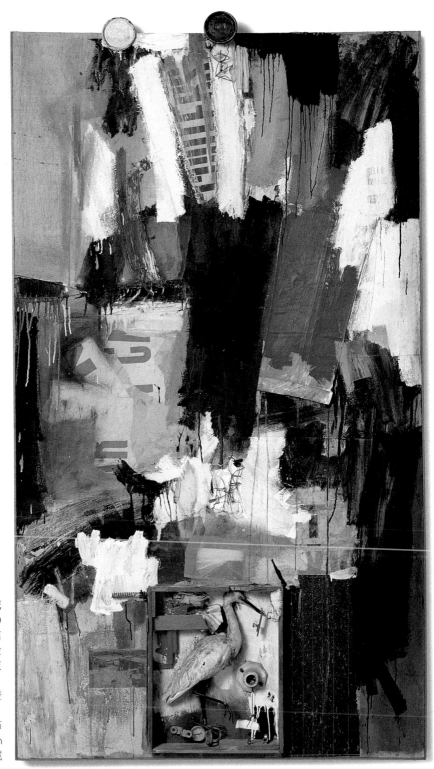

勞生柏　**河流**
1959
油彩、報紙、明信
片、紙張、木板、金
屬、布料、拉鍊、衣
架、迴紋針、罐蓋、
玩具槍、鳥標本、燈
座、導管、指南針、
輪子、螺絲起子帆布
215×122×13cm
洛杉磯當代美術館藏

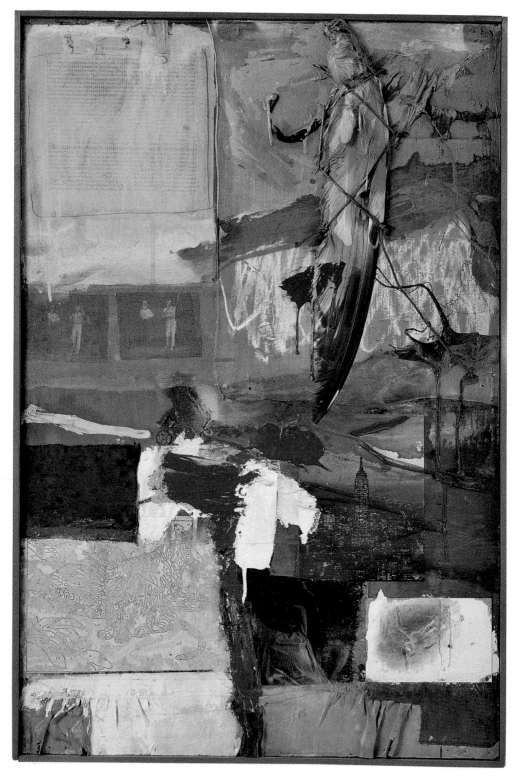

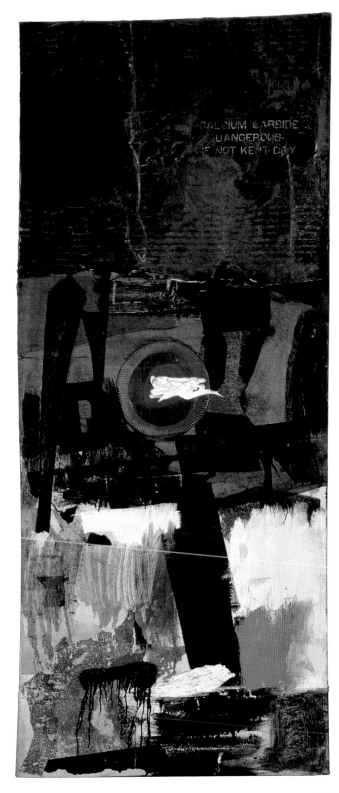

勞生柏　**有灰翅的繪畫**　1959
油彩、複印品、未上彩的塗色板、有打
字的紙、相片、織物、充氣鳥翼、一角
硬幣、畫布　78.7×53.3×6.4cm
洛杉磯當代美術館藏（左頁圖）

勞生柏　**鍛造**　1959
油彩、金屬、紙、印字紙、織物、短
襪、領帶、紙板、畫布
180.3×78.7cm　私人收藏

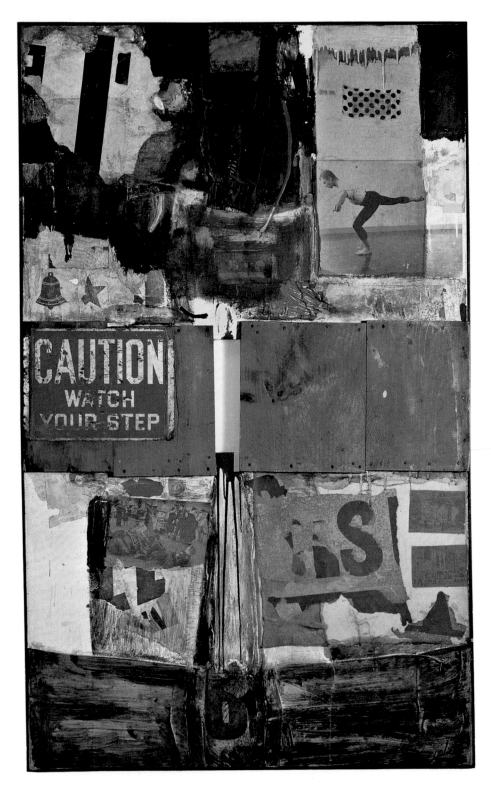

118

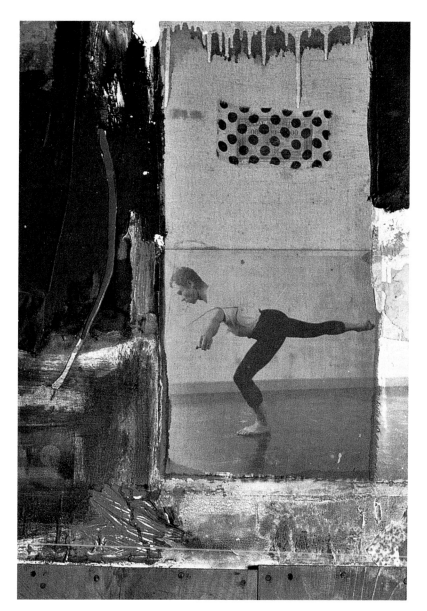

勞生柏　戰利品一
（給莫斯・康寧漢）
1959
油彩、鉛筆、金屬漆、
紙、織物、木頭、金
屬、報紙、複印品、相
片、畫布
167.6×104.1×5.1cm
蘇黎世市立美術館藏
（左頁圖）

勞生柏　戰利品一
（給莫斯・康寧漢）
細部

　　解到藝術家的作品及整體情境。由此，便激發了勞生柏發展出作
品所呈現的「戲劇性場面」（the tableau）。

精華作品傾囊而出

　　此次展覽可以說是集結了五十年來勞生柏對美國藝壇來說
最具影響力、文學性、創新性的藝術作品，並展示出它們之所以

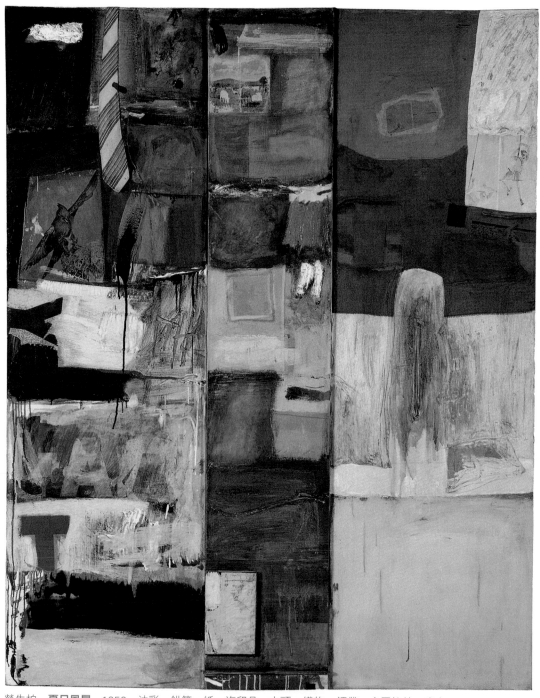

勞生柏　**夏日風暴**　1959　油彩、鉛筆、紙、複印品、木頭、織物、領帶、金屬拉鍊、畫布
200.7×160×6.35cm　洛杉磯歐韋茲夫婦收藏

藝術家雜誌社　收

100　台北市重慶南路一段147號6樓

6F, No.147, Sec.1, Chung-Ching S. Rd., Taipei, Taiwan, R.O.C.

Artist

姓　　名：　　　　　　　　性別：男□ 女□ 年齡：

現在地址：

永久地址：

電　　話：日／　　　　　　手機／

E-Mail：

在　　學：□ 學歷：　　　　　　職業：

您是藝術家雜誌：□今訂戶　□曾經訂戶　□零購者　□非讀者

客戶服務專線：**(02)23886715**　E-Mail：**art.books@msa.hinet.net**

1.您買的書名是:＿＿＿＿＿＿＿＿＿＿＿＿＿＿＿＿

2.您從何處得知本書:

☐藝術家雜誌　☐報章媒體　☐廣告書訊　☐逛書店　☐親友介紹

☐網站介紹　☐讀書會　☐其他

3.購買理由:

☐作者知名度　☐書名吸引　☐實用需要　☐親朋推薦　☐封面吸引

☐其他＿＿＿＿＿＿＿＿＿＿＿＿＿＿＿＿

4.購買地點:＿＿＿＿＿＿＿市(縣)＿＿＿＿＿＿＿＿書店

☐劃撥　　☐書展　　☐網站線上

5.對本書意見:(請填代號1.滿意 2.尚可 3.再改進,請提供建議)

☐內容　　☐封面　　☐編排　　☐價格　　☐紙張

☐其他建議＿＿＿＿＿＿＿＿＿＿＿＿＿＿＿＿

6.您希望本社未來出版?(可複選)

☐世界名畫家　☐中國名畫家　☐著名畫派畫論　☐藝術欣賞

☐美術行政　☐建築藝術　☐公共藝術　☐美術設計

☐繪畫技法　☐宗教美術　☐陶瓷藝術　☐文物收藏

☐兒童美育　☐民間藝術　☐文化資產　☐藝術評論

☐文化旅遊

您推薦＿＿＿＿＿＿＿＿＿作者 或＿＿＿＿＿＿＿＿類書籍

7.您對本社叢書 ☐經常買　☐初次買　☐偶而買

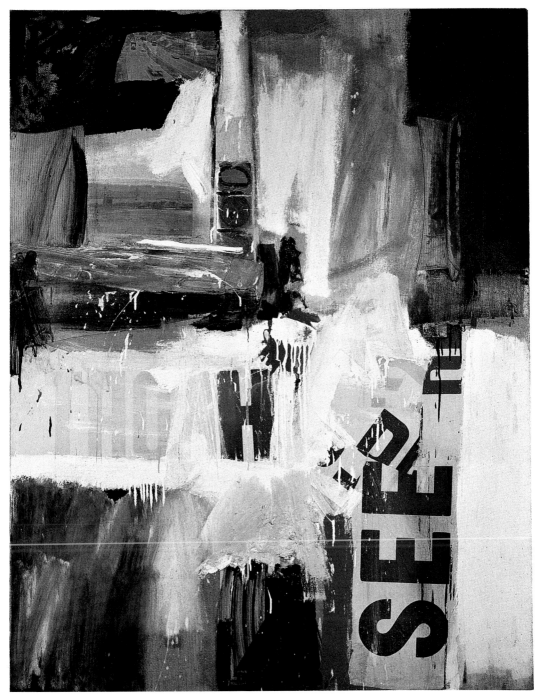

勞生柏　**逆流**　1959　油彩、印字紙、複印品、織物、畫布　156.2×122.2cm　蘭恩夫婦收藏

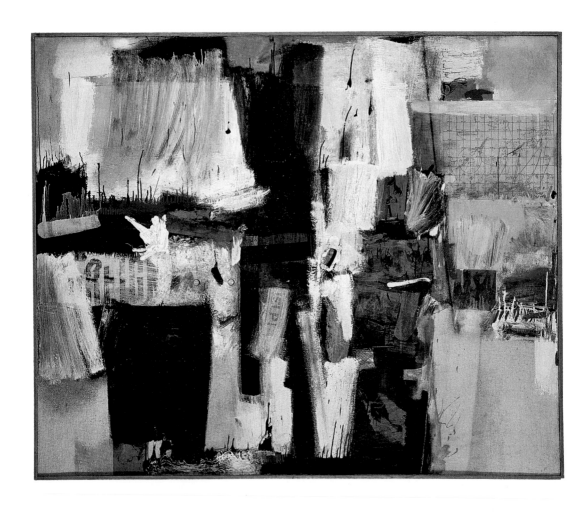

勞生柏 **廣播** 1959
油彩、鉛筆、紙、織
物、報紙、印字紙、複
印品、塑膠梳子、畫
布、三個隱藏收音機
154.9×190.5×12.7cm
科羅拉多鮑薇絲收藏

成為先鋒觀念的重要之處。在一九六三年紐約猶太博物館的勞生
柏展，以及一九六四年勞生柏成為美國首位獲得威尼斯雙年展金
獅獎藝術家之後，勞生柏認為檢視自己藝術創作生涯的是一件不
必要的事，因為他說：「一個優秀的藝術家應該時時刻刻向前
看。」或許他可能擔心這種具有結業式性質的展覽會耗損了他的
創造力，也因此，勞生柏創作每一件作品時，都把它當成一件完
成式，所以現在我們才能有機緣目睹如此多的傑作。

在這展覽中所含蓋的十年時光裡，勞生柏的「集成繪畫」可
以說是歷經至少五次風格遞嬗，並由一九五三至一九五四年的變
換性「紅色畫作」拉開序幕，同時一九五四至一九五五年的拼貼
作品，則包含了後期風格的時間與現成物概念的共創，還有三度

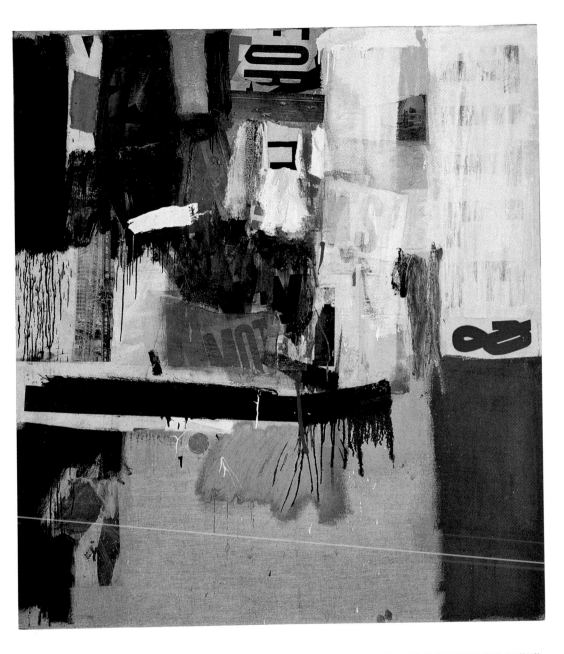

勞生柏　**繞道**　1959
油彩、印字紙、複印
品、金屬、織物、畫布
151.1×136.5cm
梅耶霍夫家族收藏

空間的物件，以及必有的繪畫色彩安排。這些極富質感的早期作
品在在提醒著觀者藝術家的所擅勝場。直到一九六四年他仍持續
創作這些具有三度空間，以及表面手繪色彩的作品。而勞生柏主
要的集成繪畫作品也是由一九五五年至一九六一年之間完成的。
在這段時間中，勞生柏一直在重新省思有關他從前在學校所習得

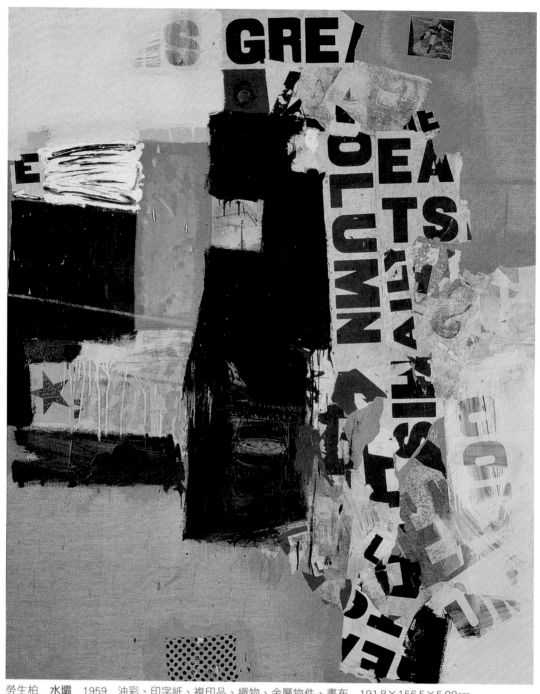

勞生柏　水壩　1959　油彩、印字紙、複印品、織物、金屬物件、畫布　191.8×156.5×5.08cm
史密森尼機構赫胥宏博物館與雕塑公園藏

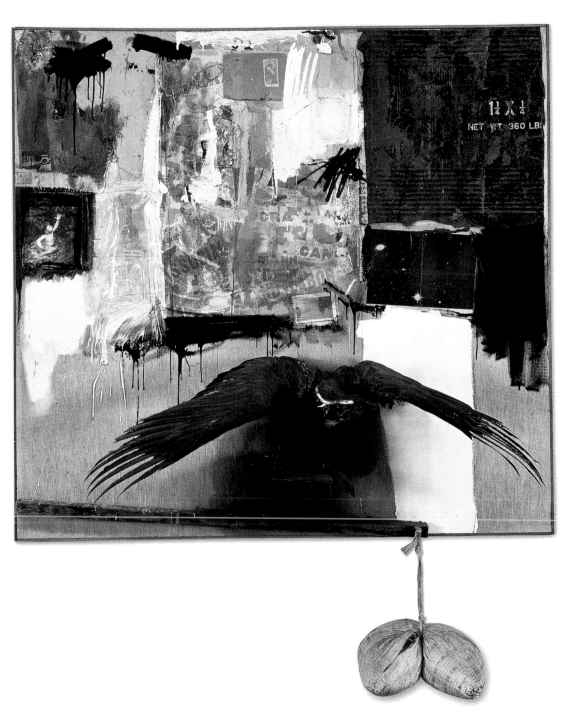

勞生柏　**峽谷**　1959　油彩、鉛筆、紙、織物、金屬、紙箱、印字紙、複印品、相片、木頭、彩管、鏡子、畫布、白頭鷲、細繩、枕頭　207.6×177.8×61cm　紐約索納邦收藏

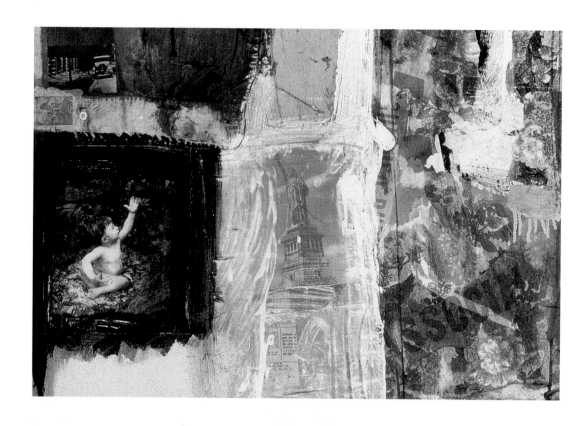

的造形認知，以及在某些程度上，關於這部分的重新思索。他同時完成了早期的一些作品，通常是局部轉化為更大型或更複雜的新作品試驗。令勞生柏聲名大噪的〈Monogram（姓名縮寫）〉（輪胎山羊），正是一座立體能立的作品，而其所揭櫫的跨時代藝術精神，更使之成為美國當代藝術展覽的常見展品。

　　成熟時期的集成繪畫作品可以說是一九五五至一九五七年間的真正三度空間之作品，而關於他自傳體式作品則是由〈無題〉（1954）開始的，或是換個角度說，是勞生柏自己另給這件作品取了〈普里茅斯之岩〉這個名字。一九五八年至一九六一年的作品非常具有意識型態，與他先前發展出的集成繪畫有文本上鮮明的不同，開始改成一種戲劇性的極大尺寸作品，有的時候勞生柏也將所欲陳述的內容直接地明白呈現。至於稍晚期的集成繪畫，約莫在一九六二至一九六四年之間，仍是有呈現三度空間、平滑繪面色彩與繪畫的共生性特色。在最廣義的意涵上來說，促使他

圖見33～37頁

勞生柏　峽谷（細部）
（上圖）

勞生柏　魔術師　1959
油彩、織物、木頭、印
字紙、複印品、金屬、
畫布、細繩
166.1×96.8×41cm
紐約索納邦收藏
（右頁圖）

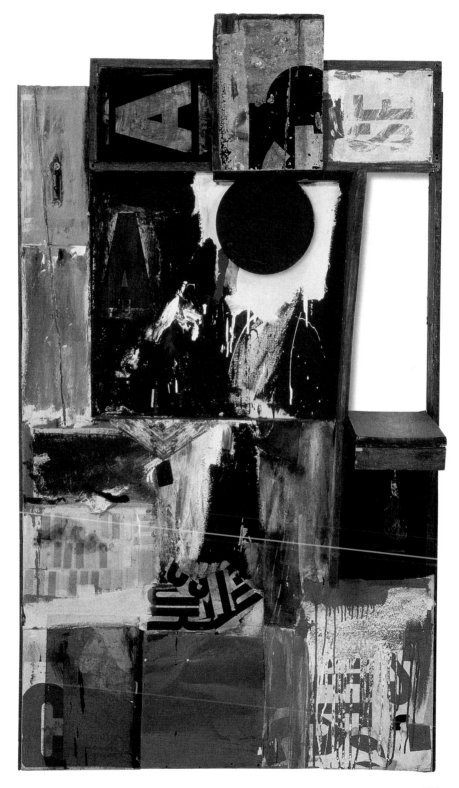

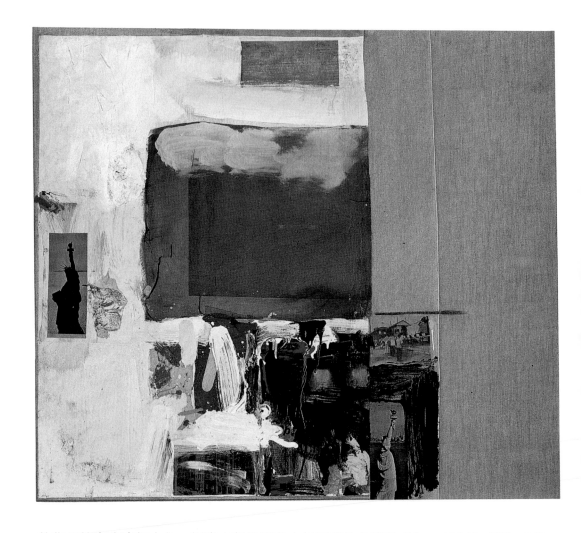

的作品擁有高度個人化、極富文學性與私人傳記體的急遽地成為勞生柏作品的基本視覺意象——更理論性、學科整合的、關照環境的以及深入進到觀者內心的能量。

勞生柏　**預測**　1959
油彩、紙、複印品、織物、畫布
96.5×110.5cm
多倫多珊卓·羅特曼收藏

昔與今

　　時至今日，以現代觀點來分析勞生柏究竟得到了些什麼好處，並不是像認同立體主義為美國藝壇帶來哪些傳奇性。當杜庫寧（Willem de Kooning）在一九五〇年代初期，創作了一系列「女人」作品，他也正奮力於擺脫畢卡索的陰影。而一旦當代的藝術家處理到繪畫、裝置、觀念主義、後現代對於藝術與生活的

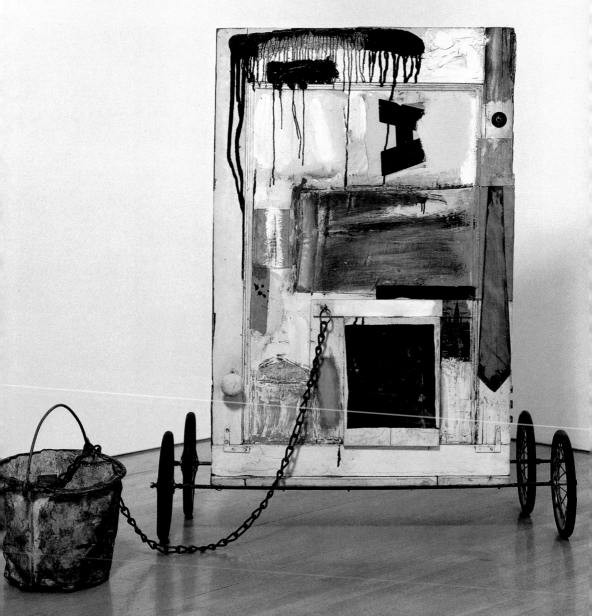

勞生柏　**給阿波羅的禮物**　1959　油彩、長褲碎片、領帶、木頭、織物、報紙、印字紙、複印品、木板、金
屬桶、金屬鍊、門把、L型托架、金屬墊環、釘子、輪胎　111.1×74.9cm，深度不定　洛杉磯當代美術館藏

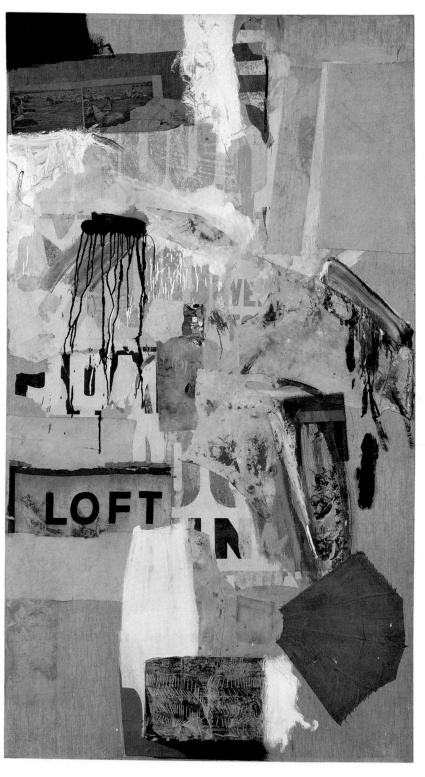

勞生柏　**雙重特徵**
1959
油彩、紙、印字紙、
複印品、織物、畫布
230.5×132.1cm
陸韋格夫婦藏

勞生柏　**新娘的愚蠢**
1959　油彩、紙、
印字紙、複印品、織
物、叉子、畫布
146.7×99.7cm
私人收藏（右頁圖）

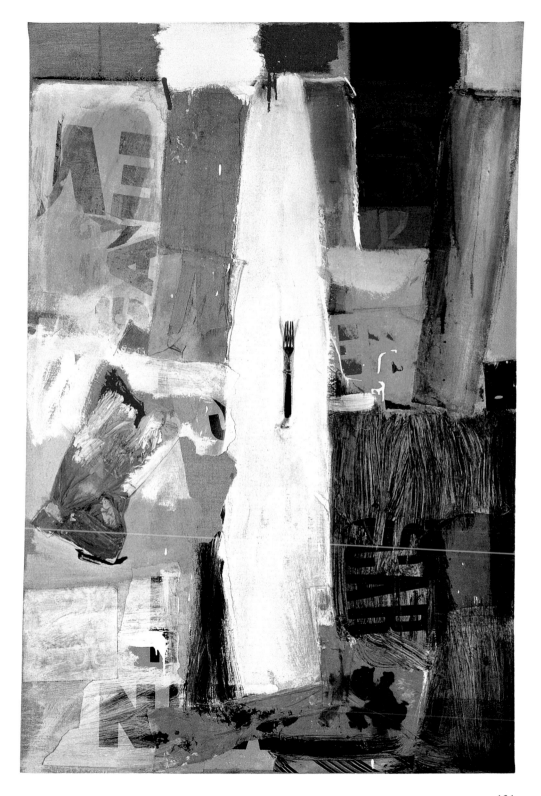

勞生柏　**乖矗兒**　1959
油彩、印字紙、複印
品、織物、漆彩罐蓋、
畫布
38.1×50.8cm
耶魯大學藝廊藏

範例性，以及雜揉性時，所有的人必然將無法避免談論到勞生
柏。

　　史坦柏格（Leo Steinberg）在他的著作《評論的省思》
（1972）這麼寫道：「我曾聽過瓊斯指出勞生柏是本世紀繼畢卡
索以來發展出最多藝術觀點的人。我認為他所為藝術帶來的影
響，是提供一種在二十世紀的重現的新敘事角度之可能性。」身
為二十世紀美國當代最重要藝術家之一，勞生柏令人諷擬的是他
既非畫家、雕塑家、行為藝術家，但他卻真真切切是位不折不扣
的「藝術家」，而他名聲響亮的重要性在於他給美國藝壇帶來的
傳奇仍餘波蕩漾至今。

　　在「集成的總和：羅伯特・勞生柏個展」展覽中，其所對於
藝術家的推崇之心可謂高，在過去的幾年之中，包含了有意義的

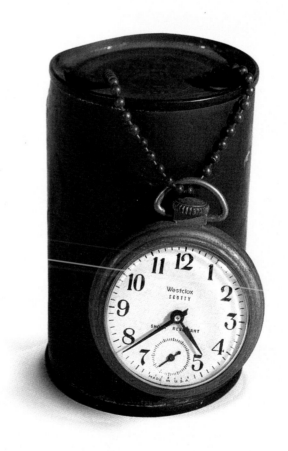

勞生柏　**無題**　1959　錫罐、懷錶、鍊子　9.5×6.4×7.6cm　湯瑪斯・李與安・泰寧波姆收藏

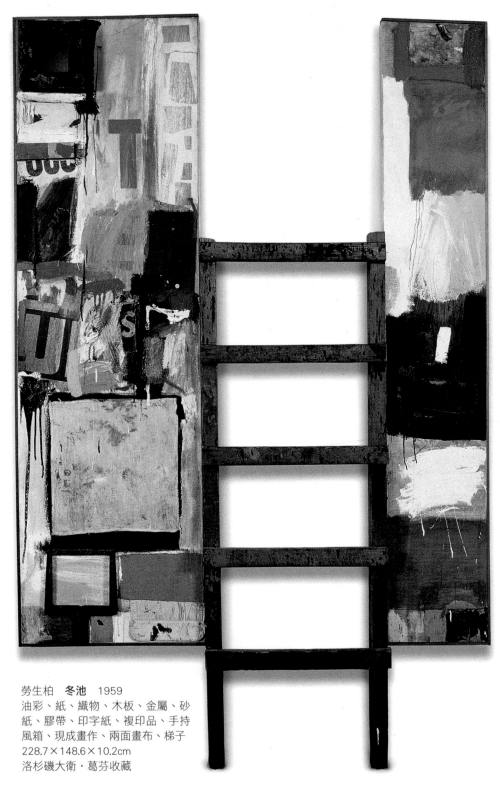

勞生柏　冬池　1959
油彩、紙、織物、木板、金屬、砂
紙、膠帶、印字紙、複印品、手持
風箱、現成畫作、兩面畫布、梯子
228.7×148.6×10.2cm
洛杉磯大衛・葛芬收藏

134

勞生柏
懸掛康寧漢
1959
溶劑轉印、鉛筆、水
彩、膠彩、畫紙
60.3×90.2cm
紐約索納邦收藏

物理性挑戰；沒有一件作品因為受潮而危害了自身的藝術性。對
藝術界來說，集成藝術是如此有生命力，巨大力量並且以一種第
一次出現的震撼力持續影響著觀眾。

行動力的能量

圖見150～152頁
　　勞生柏的集成繪畫作品〈黑市〉（1961）是為了特別的理由
來製作的。一般在藝術中所稱的「行動藝術」在名稱上常有「移
動的過程」或「喧鬧騷亂」等的類似含意，而勞生柏這件作品也
被視為當代藝術中動力藝術的啟蒙。

　　他在展出〈黑市〉之前，幾乎是調整到最後一秒，而且與
圖見160頁
他的其他作品如〈默劇〉（1961）、〈乾細胞〉（1963）比較起
來，〈黑市〉的機械動力性質都少了許多。而檢視在這件作品中
所展示出的勞生柏早期發展中的風格，我們可以發現到勞生柏形
成日後作品風格的蛛絲馬跡——也就是他在〈黑市〉當中所展現
出的科技性嘗試。

　　其他幾件也是在同年創作的作品則可以看到有另外與
圖見159、161頁
〈黑市〉相近的主題，如在〈藍鷹〉（1961）、〈魔術師二〉
（1961）之中都有以繩索、電線等物呈現的連結性，這種在作

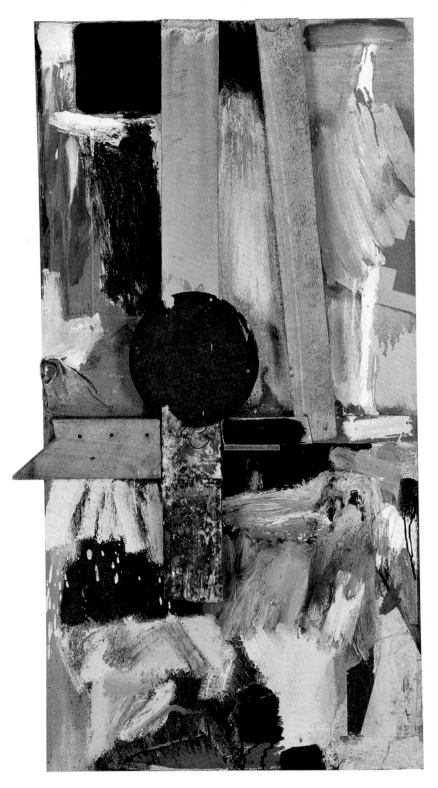

勞生柏　**外交家**　1960
油彩、紙、織物、金
屬、木頭、畫布
125.7×67×11.1cm
維也納路德維希基金會
現代美術館藏

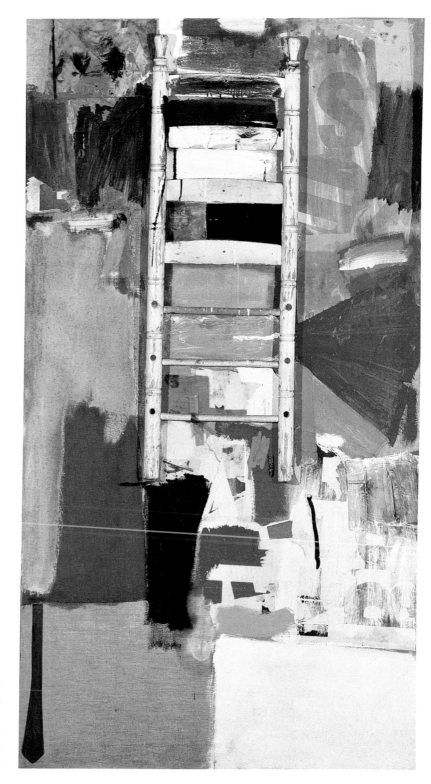

勞生柏　八度音
1960
油彩、印字紙、織物、
畫布、領帶、木椅背
196.9×109.2×8.9cm
賴特夫婦收藏

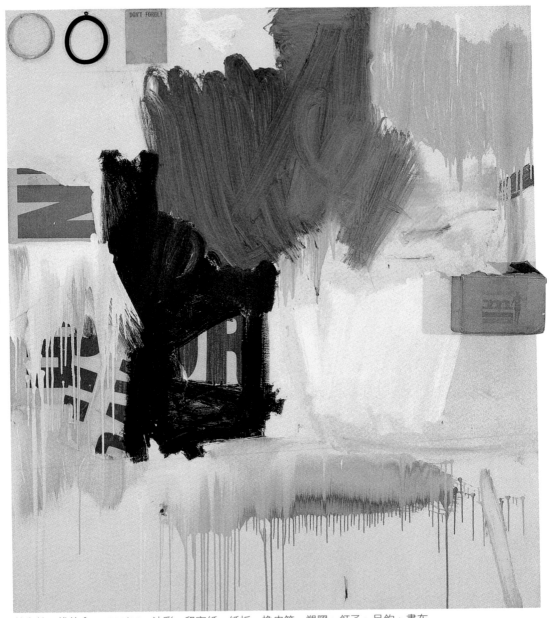

勞生柏 **維他命** 1960/68 油彩、印字紙、紙板、橡皮筋、塑膠、釘子、吊鉤、畫布
152.4×137.2×17.8cm 紐約愛蜜莉・費雪・蘭多收藏

勞生柏 **朝聖** 1960 油彩、鉛筆、紙、印字紙、織物、畫布、彩繪木椅 201.3×136.8×47.3cm
德國漢堡美術館藏（右頁圖）

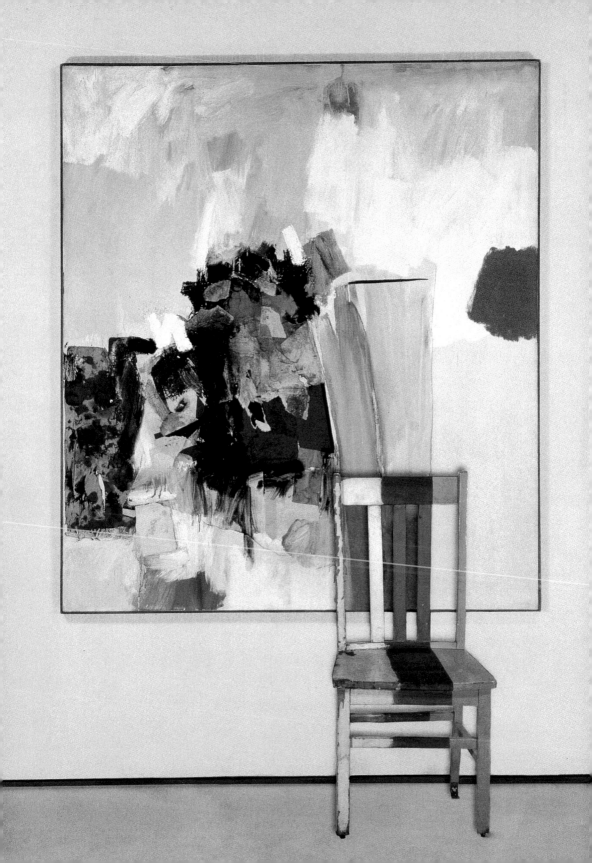

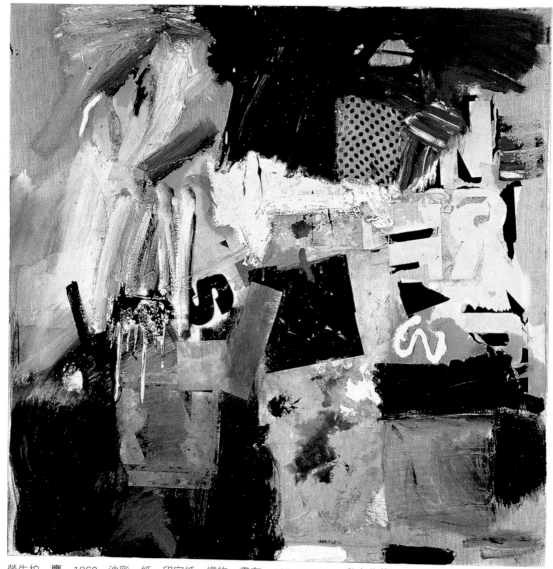

勞生柏　鷹　1960　油彩、紙、印字紙、織物、畫布　127×127cm　私人收藏

品表面的小件物體串連之拼貼性，自他一九五九年以來如〈標紋〉（1955）就已頗有雛形，而到了一九六一至一九六二年作品〈冰〉（1962）就更具有規模了。然而他更早期的的作品，其實就已經出現運用了鏡子的手法來開創出「虛空」的空間，誠如〈白色畫作〉（1951）一樣，能夠抓住空間中光與影的律動。

　　勞生柏偶有以舞者、運動員、騎士做為他作品中的概括形

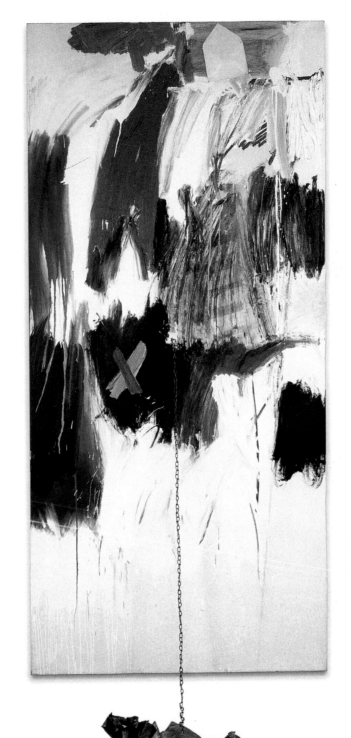

勞生柏 刺 1960 油彩、印字紙、墨
汁、畫布、鍊子、金屬 214.6×99.1cm
私人收藏

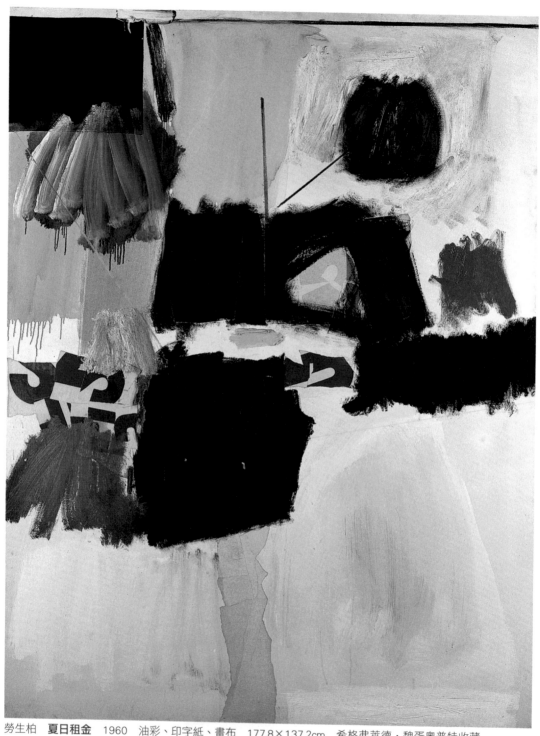

勞生柏　**夏日租金**　1960　油彩、印字紙、畫布　177.8×137.2cm　希格弗萊德・魏胥奧普特收藏

勞生柏　**夏日租金+1**　1960　油彩、印字紙、畫布　177.8×137.2cm　私人收藏（右頁圖）

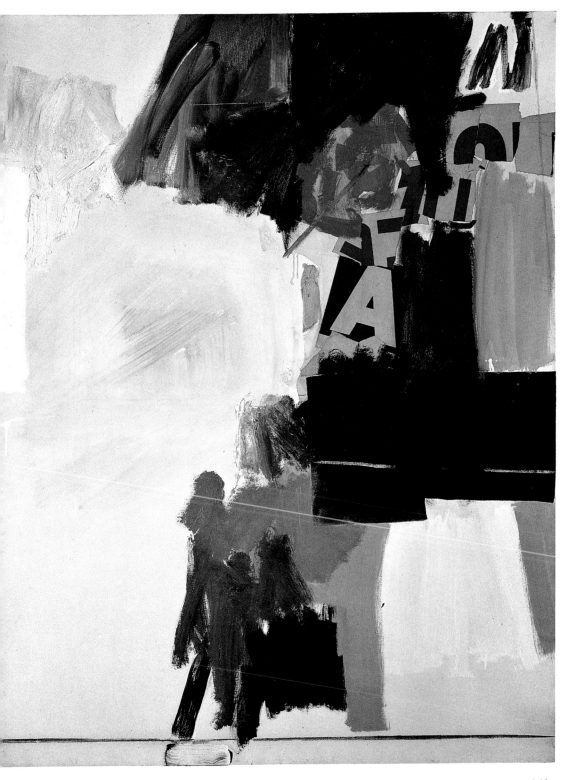

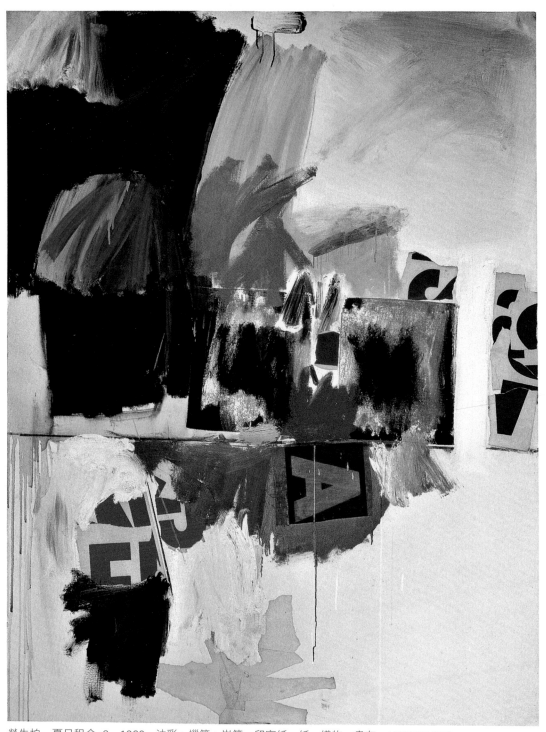

勞生柏　夏日租金+2　1960　油彩、蠟筆、炭筆、印字紙、紙、織物、畫布　177.8×137.2cm
紐約惠特尼美國藝術博物館藏

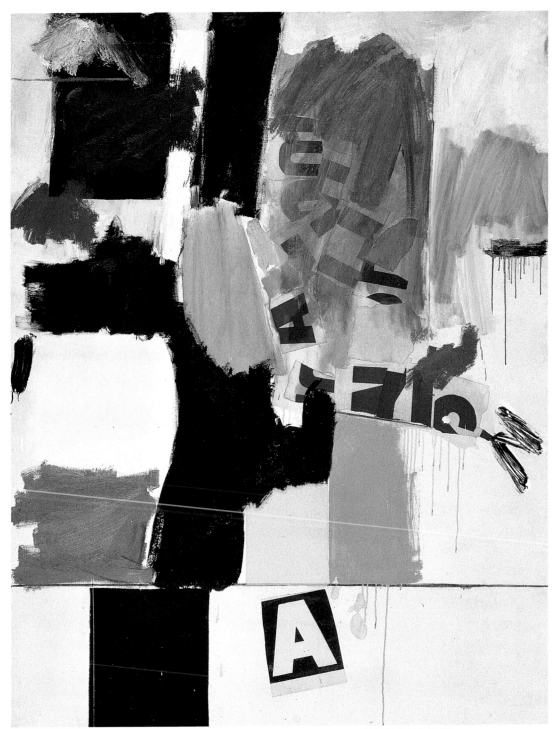

勞生柏　夏日租金+3　1960　油彩、印字紙、畫布　177.8×137.2cm　柏林國立美術館藏

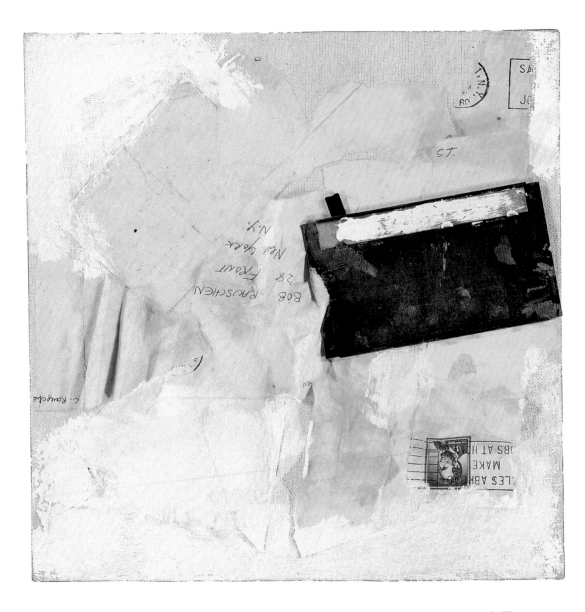

象，這種訴諸速度與動作的企圖，幾乎可以肯定他對於研究行動這件事的著迷。凱吉曾說：「他總是非常遺憾我們無法親自見到顏料正在滴落的時刻。」

勞生柏 **無題** 1960
油彩、紙、金屬、畫布
21.6×21.6cm

懸掛康寧漢

　　勞生柏的所發展出的藝術手法相當豐富也時有改變，這從一系列的作品如〈但丁神曲〉（1958-60）就能觀察到端倪，或

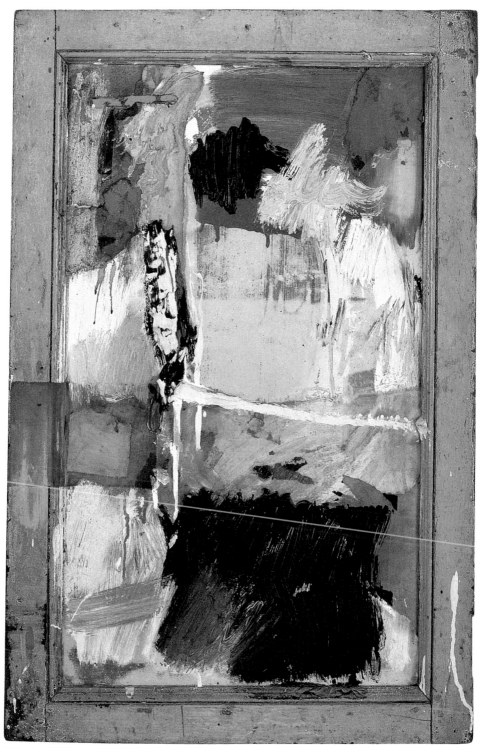

勞生柏　**無題**　1960　油彩、鏡子、木框　73.7×48.3cm　麥克辛・果夫斯基・諾頓收藏

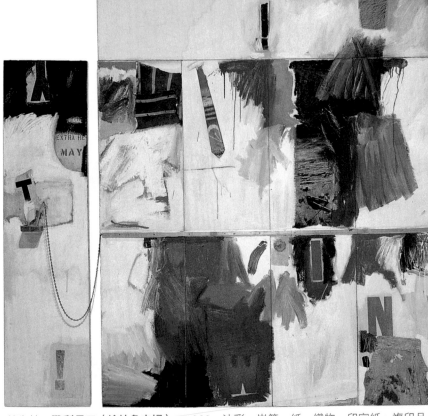

勞生柏　戰利品二（給杜象夫婦）　1960　油彩、炭筆、紙、織物、印字紙、複印品、領帶、金屬片、金屬彈簧、七面畫布、鍊子、湯匙、裝滿水的塑膠杯、木板　228.6×274.3×12.7cm
明尼阿波利斯州渥克藝術中心藏

是由技術精湛的〈懸掛康寧漢〉（1959）也可以看得到。這些作圖見135頁品中都包含了數個輪胎圖形的影像，而輪胎正是勞生柏無論在各類型的作品中皆非常愛用的典型意象，在左上方裡還有一個舞蹈戲團的圖案，接著慢慢淡出變成一處擁擠城市的街景，另外非常纖細的鉛筆線分割出兩個影像——一邊是受訓練的舞者正在擺弄姿態，另一邊則是人們正在要進行日常工作，這些影像分別從「高」或稱「藝術性」，與「低」的或稱「通俗性」的視點來切入，其中含意，耐人尋味。

　　在擁擠街市的下方被一個延伸的影片貫穿，這又是得以見

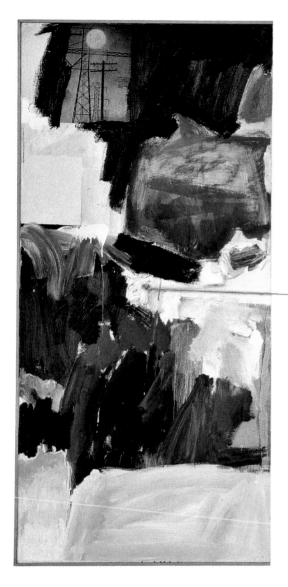
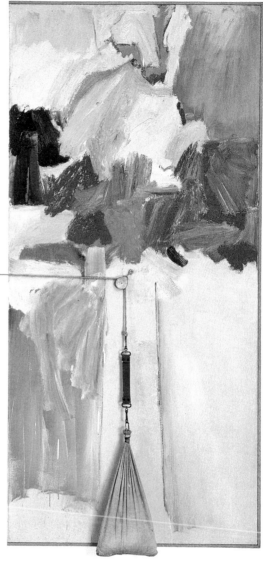

勞生柏　藝術畫
1960-61
油彩、炭筆、織物、印
字紙、複印品、兩面畫
布、繩索、金屬輪、
眼孔栓、扣鉤、編織皮
帶、填充帆布袋
183×183×5cm
洛杉磯麥可・克里奇頓藏

出勞生柏技巧之高超的部分，他使用了由雜誌或其他印刷物的圖象，並以溶劑轉移到作品畫面上，由這些他安排的構圖，作品畫面於是形成彼此錯綜複雜的關係，也讓這件作品的性質介於攝影與移動紀錄、動態與靜態圖象之間。

現代主義的混種

在視覺與某些抽象理性的連結性中，擁有理解藝術史的能力

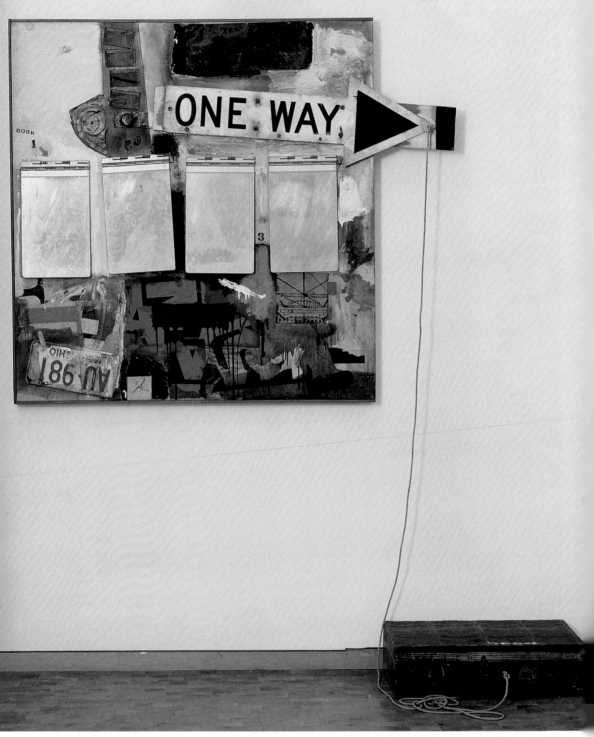

勞生柏　**黑市**　1961　油彩、紙、木頭、金屬、繩索、畫布、四個金屬寫字板、手提旅行箱、橡皮章、其他
物件　127×150.1×10.1cm，箱子15×61×40cm　科隆路德維希博物館藏

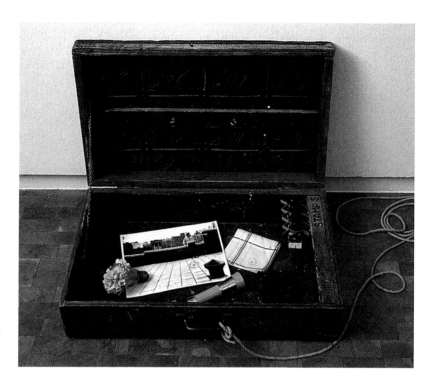

是我們稱之為現代主義者的基本根柢，這在葛林柏格（Clement
Greenberg）的《現代主義繪畫》（1961）一書中，也有非常明白
地指出，他認為現代主義者倡導「純粹視覺經驗」是因應現代藝
術作品的貧瘠而發出的，而理性與視覺疏離性被密合放置，可以
發現以媒體的混合與技巧性對戰中，更能夠分析出這種嚴密隔離
的基礎，而從〈黑市〉與〈懸掛康寧漢〉中仔細觀察，則能夠證
明了這些特性。葛林柏格還提到：「這些作品迅捷地整合了每件
藝術品中的獨特與適當領域，勞生柏就是如此天生地廣褒大自然
之物於作品中。」

圖見122頁
〈廣播〉（1959）這件作品是在葛林柏格著書前一年創作
的，而勞生柏已經發展出這類型的超越藝術媒介的問題的探察
性。在這件作品中，所有附加於繪畫平面上的拼貼物，已然接近
於集成藝術的繪畫或雕塑的概念。對於那些大眾媒體來說，真實
的收音機件零件就是作品的勃勃生氣。這件作品的兩個面向或是
所謂整合這件作品的共通性，都充滿了與媒體互動的意味：在拼

151

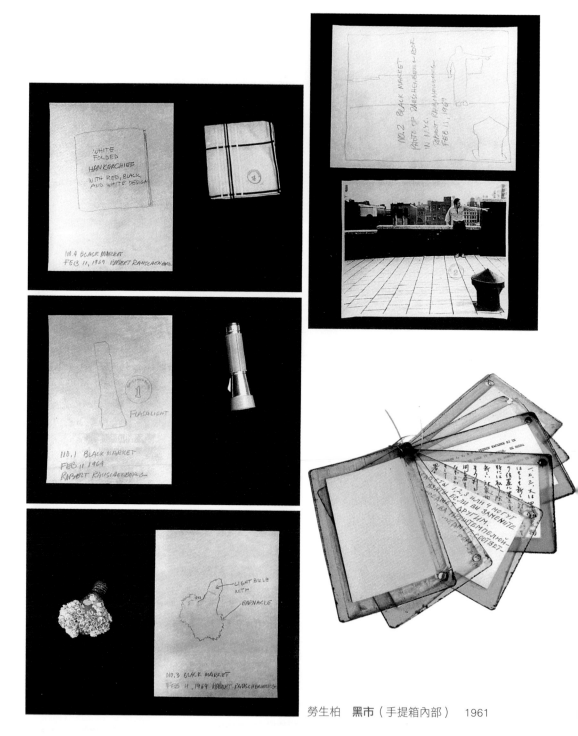

勞生柏　**黑市**（手提箱內部）　1961

勞生柏　**首次作畫**　1961　油彩、紙、織物、帆布、塑膠風罩、鬧鐘、金屬片、膠帶、金屬彈簧、鐵絲、細繩、畫布　194.9×130.2×22.5cm　柏林國立美術館藏（右頁圖）

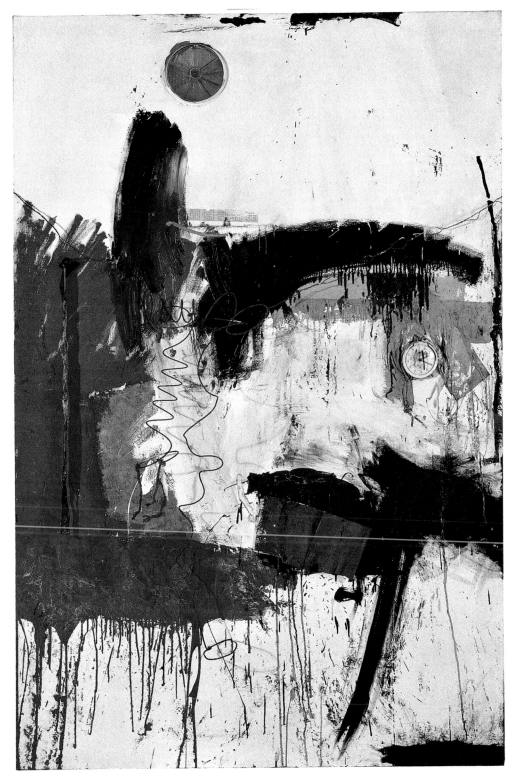

153

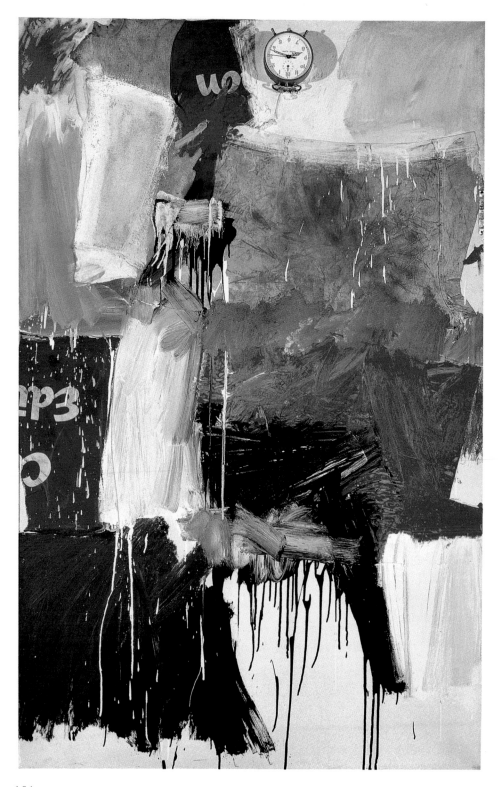

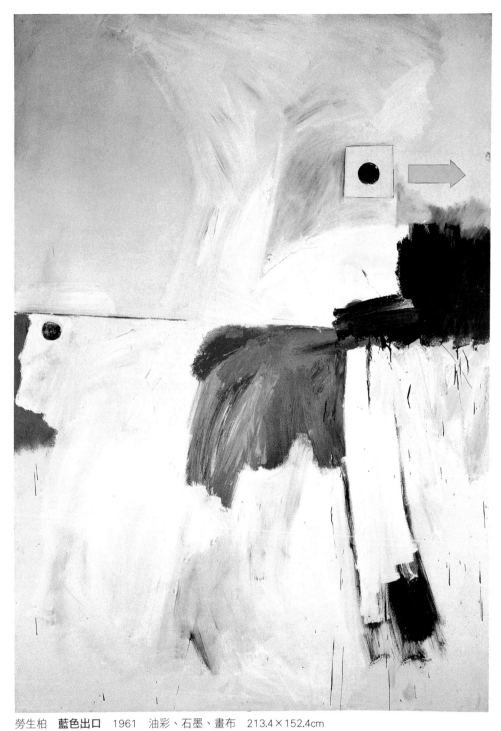

勞生柏　**藍色出口**　1961　油彩、石墨、畫布　213.4×152.4cm

勞生柏　**第二次作畫**　1961　油彩、織物、金屬、畫布、鬧鐘、細繩　167.3×106.7×5.7cm
麻州布蘭迪斯大學薙絲美術館藏（左頁圖）

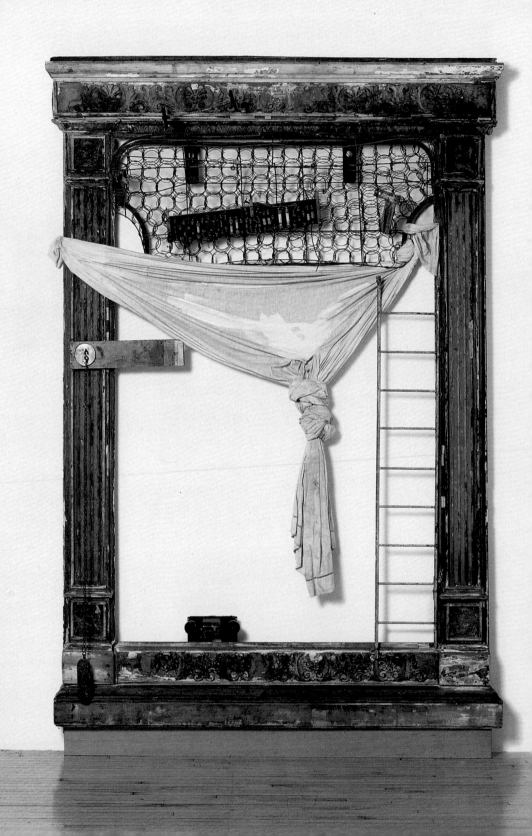

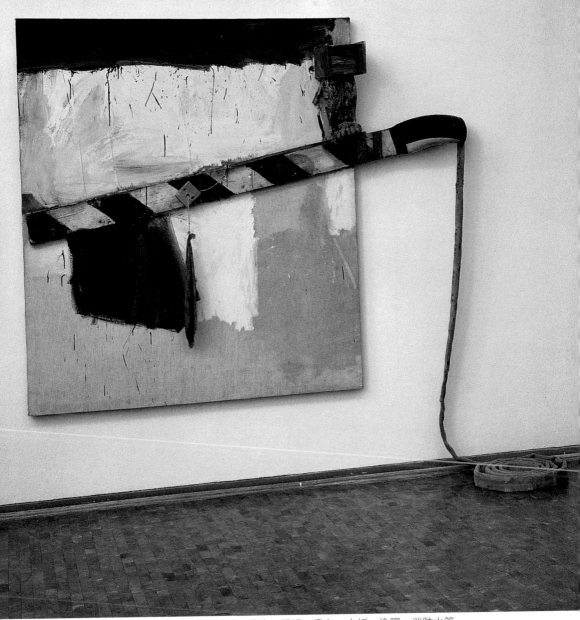

勞生柏　**華爾街**　1961　油彩、紙、鋅金屬片、織物、細繩、畫布、木板、橡膠、消防水管
157.8×182.9×20cm　科隆路德維希博物館藏

勞生柏　**戰利品三（給尚・丁格利）**　1961　油彩、印字紙、木結構體、金屬彈簧、金屬梯、布、保險絲盒
與保險絲、金屬盤、環首鉤、釘子　243.8×167×26.7cm　洛杉磯當代美術館藏（左頁圖）

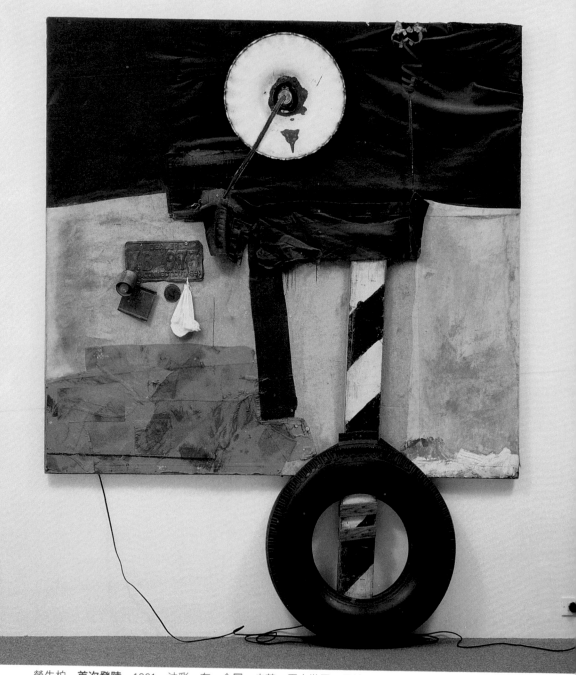

勞生柏　**首次登陸**　1961　油彩、布、金屬、皮革、電力裝置、電纜、組合板、汽車輪胎、木板
226.4×182.9×22.5cm　紐約現代美術館藏

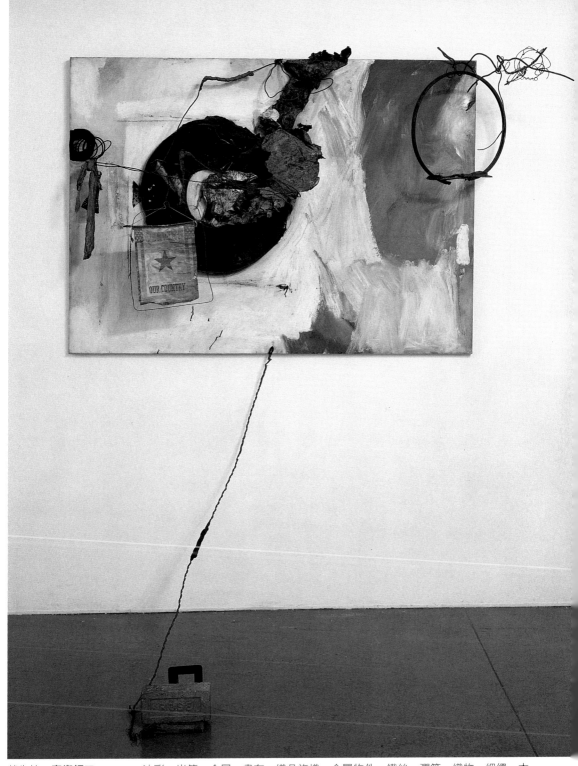

勞生柏　**魔術師二**　1961　油彩、炭筆、金屬、畫布、織品旗幟、金屬物件、鐵絲、彈簧、織物、細繩、木頭、磚塊　200.7×182.9cm，深度不定　布洛曼夫婦收藏

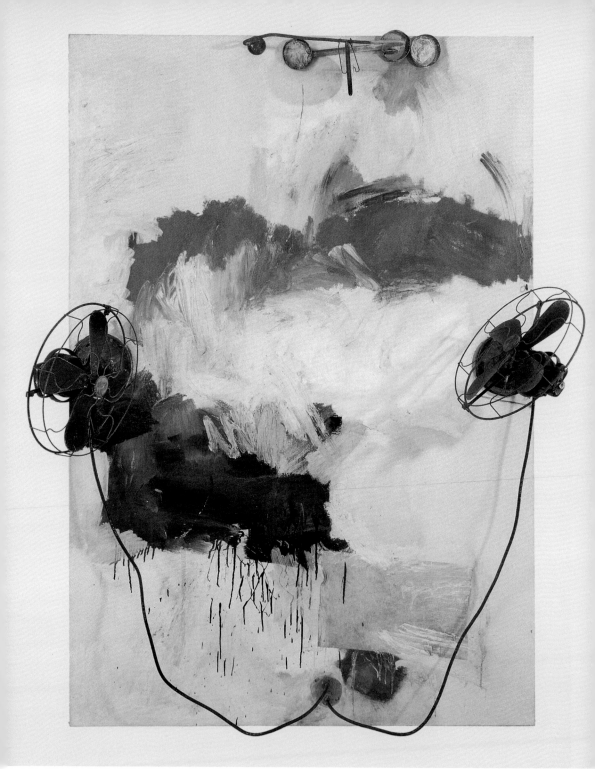

勞生柏　**默劇**　1961　油彩、釉彩、紙、織物、木頭、金屬、輪胎、畫布、電風扇　213.4×152.4×50.8cm
私人收藏

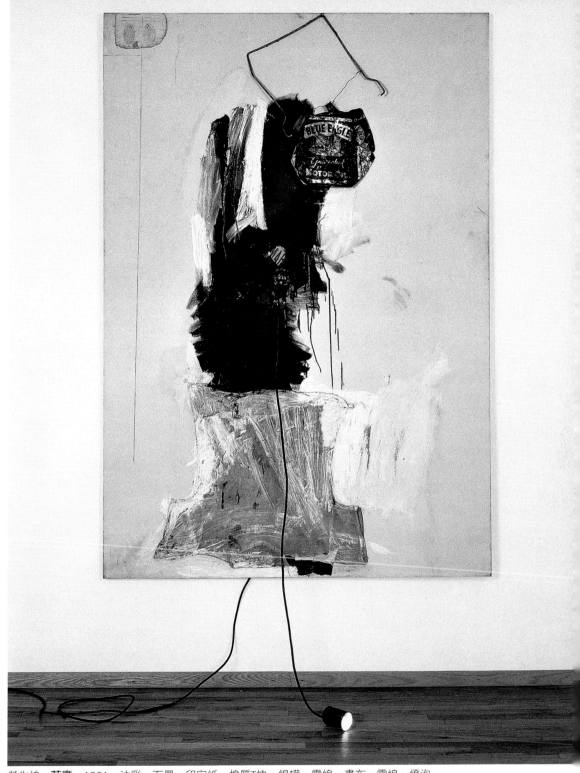

勞生柏 　**藍鷹**　1961　油彩、石墨、印字紙、棉質T恤、錫罐、電線、畫布、電線、燈泡
213.4×152.4×12.7cm　紐約惠特尼美國藝術博物館藏

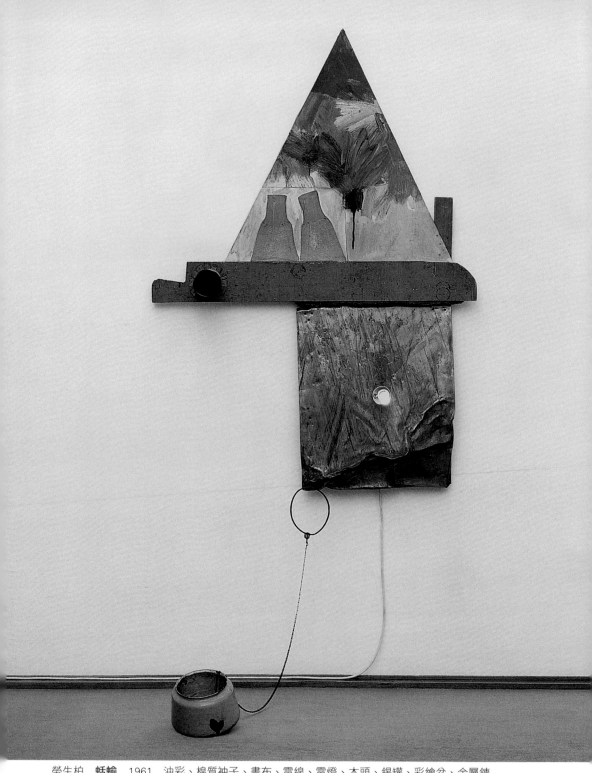

勞生柏　**蚝蝓**　1961　油彩、棉質袖子、畫布、電線、電燈、木頭、錫罐、彩繪盆、金屬錬
170.2×121.9cm，深度不定　克雷費爾德威廉大帝博物館藏

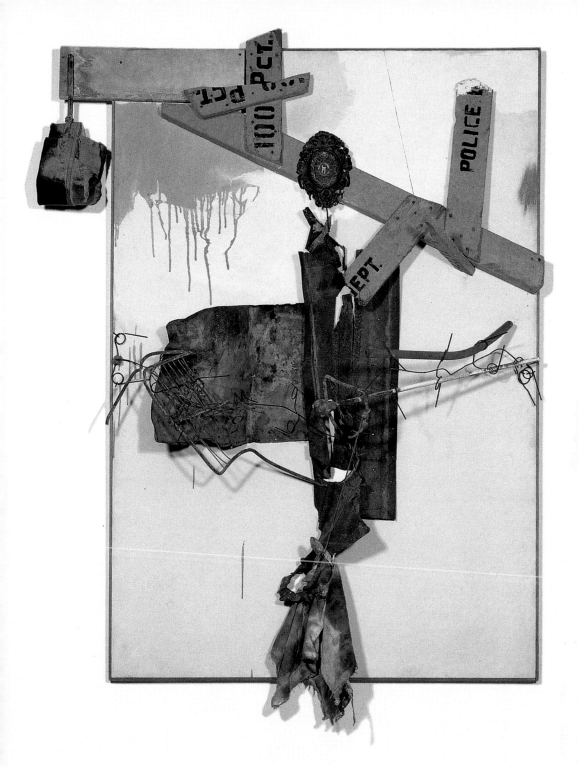

勞生柏　**共存**　1961　油彩、畫布、織物、木頭、金屬、鐵絲　169.5×126.7×36.2cm
里奇蒙維吉尼亞美術館藏

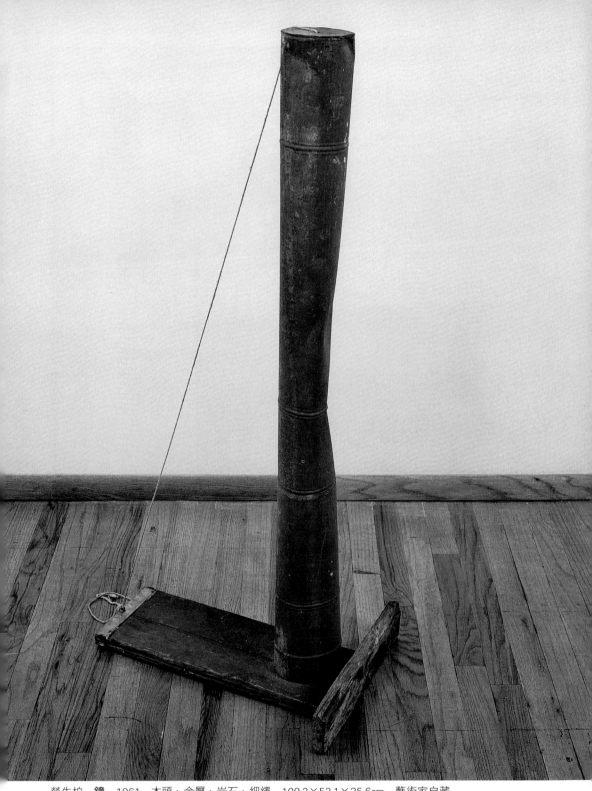

勞生柏　鐘　1961　木頭、金屬、岩石、細繩　109.2×52.1×35.6cm　藝術家自藏

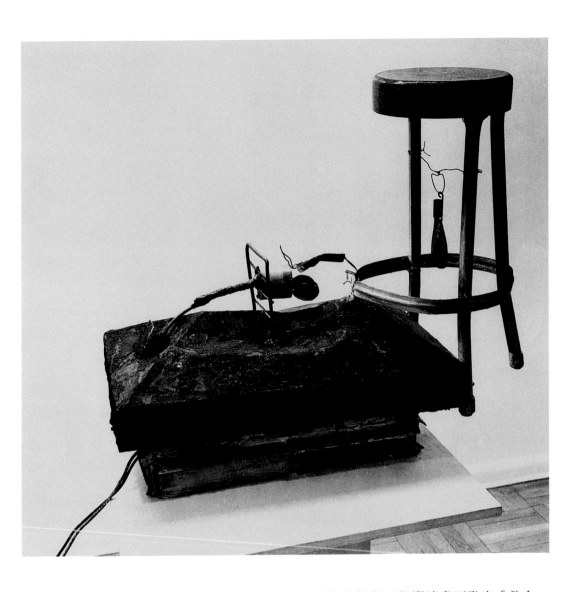

勞生柏 **無題** 1961
金屬、鐵絲、錫罐、電
線、燈、凳子
68.6×86.4×38.1cm
羅馬私人收藏

貼的部分組合之中，喇叭中放出的刺耳聲響讓畫面發出「救命」
的吶喊。勞生柏將繪畫、拼貼、收音機重組成一段影片或電視的
視覺及聽覺的齊現狀態。雖然勞生柏始終將「集成藝術」這個詞
定義在柯爾達（Calder）所認知的角度——「動態雕塑」之上，他
也不曾意圖去創造出鮮明的新藝術形式，不過，我們還是相當感
佩於勞生柏作品中的極度純粹性；因為他處理不同媒介彼此間的
互動時，是如此成熟而絲毫不影響媒介體本身的純然性，以致於
他成功地定位了媒介互相激盪出的特異解構性遇合。

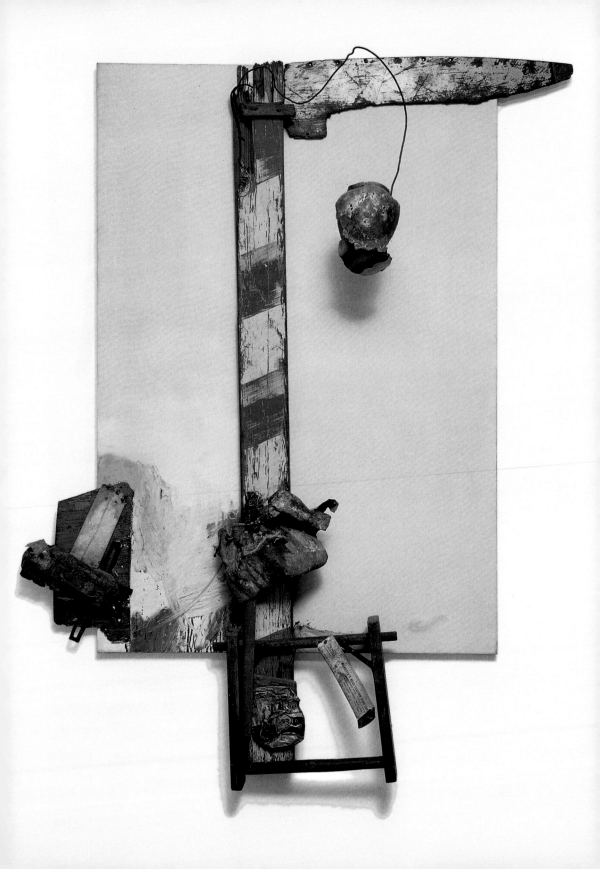

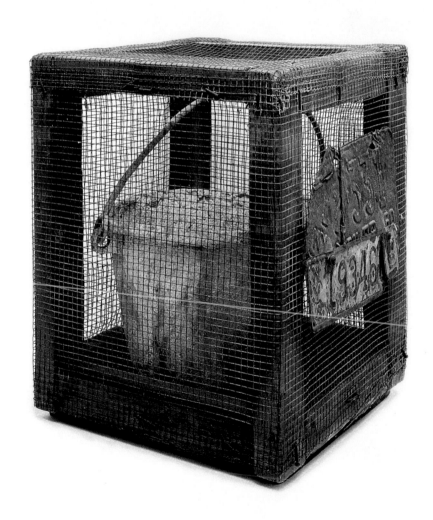

勞生柏　**193466**　1961　鐵絲網、木頭、金屬車牌、裝滿水泥的小桶　48.9×38.1×38.1cm　凱特·甘茲收藏
勞生柏　**長程飛行**　1961　油彩、畫布、鐵絲、金屬、木頭　185.4×127×34.9cm　藝術家自藏（左頁圖）

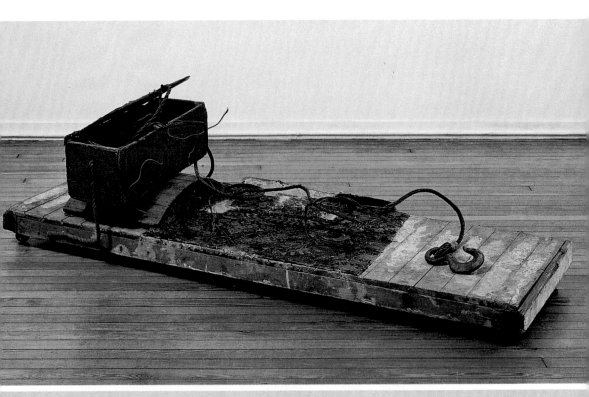

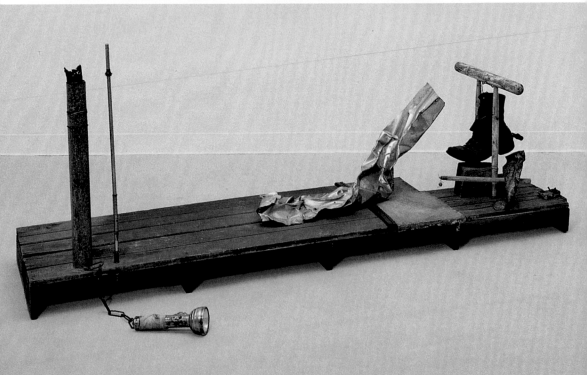

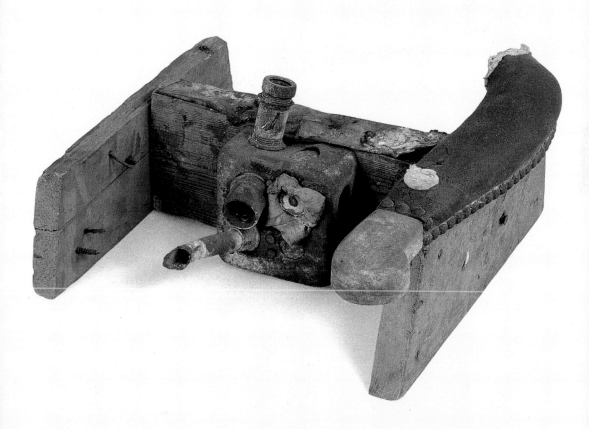

勞生柏　**無題**　1961　漆彩、金屬、電力接線盒、織物、螺絲、釘子、皮革、木頭、椅腳、木板
18.4×40.6×44.5cm　藝術家自藏
勞生柏　**紅岩石**　1961　彩繪木盒、鋼索、金屬U型鉤、鐵絲、繩索、木頭、地毯、木板、金屬輪
58.4×63.5×194.3cm　藝術家自藏（左頁上圖）
勞生柏　**戰利品四（給約翰·凱吉）**　1961　金屬、織物、皮靴、木頭、輪胎踏面、木板、鍊子、手電筒
83.8×208.3×53.3cm　舊金山現代美術館藏（左頁下圖）

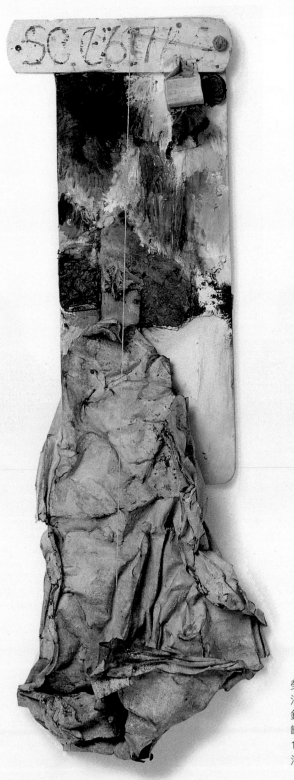

勞生柏　降雪　1961
油彩、金屬、織物、報紙、十九世紀的
釘子與木板、壓扁的罐子、細繩、可樂
罐、鉛錘、釘子、牛奶盒
143.5×53.3×30.5cm
洛杉磯現代美術館

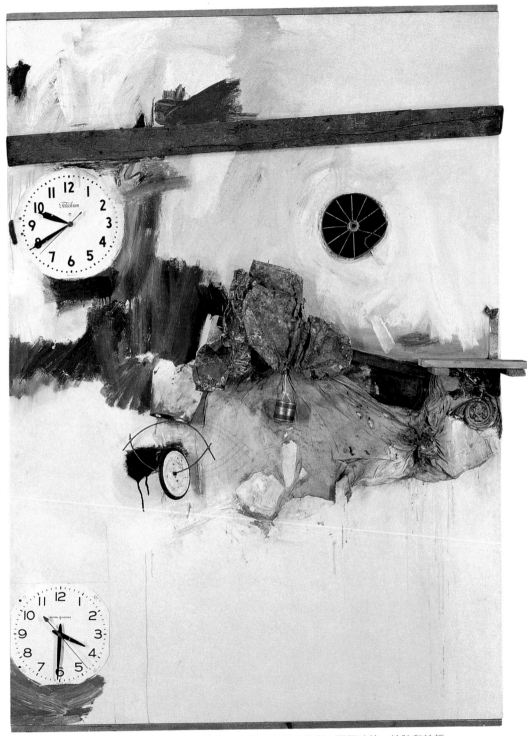

勞生柏　貯水槽　1961　油彩、鉛筆、織物、木頭、金屬、畫布、兩個時鐘、輪胎和輪輻
217.2×158.8×37.5cm　史密森尼機構美國藝術博物館藏

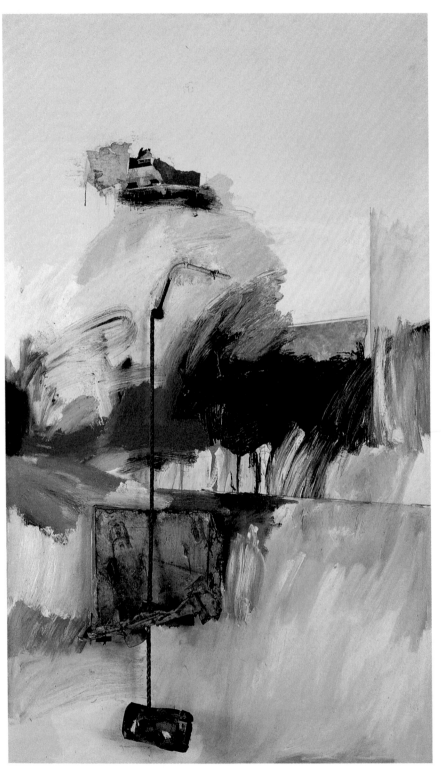

勞生柏
索具裝置員 1961
油彩、金屬、繩
索、織物、塑膠
扣、紙、石墨、沙
子、畫布
259.1×152.4×
29.2cm

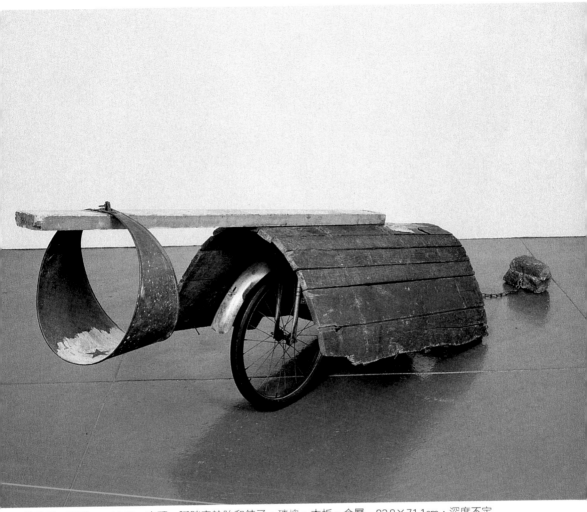

勞生柏 **帝國一** 1961 木頭、腳踏車輪胎和鍊子、磚塊、木板、金屬 83.8×71.1cm，深度不定
納帕市唐諾・海斯收藏

雙重特徵

　　由勞生柏作品名冊中觀察，明顯可以看出由電影而來的根

圖見130頁

源性，好比他的〈雙重特徵〉（1959）。這是一件與〈懸掛康寧

漢〉同年製作的巨型的集成繪畫，特別的是〈雙重特徵〉的極致

在於只有三件物品的繪畫性拼貼組合，它的上方描述了馬兒過水

的行動，這是由報紙或雜誌的圖象漸漸轉化為奔跑馬兒的圖案；

另外在下方有十九世紀科學家馬瑞（Etienne-Jules Marey）的白

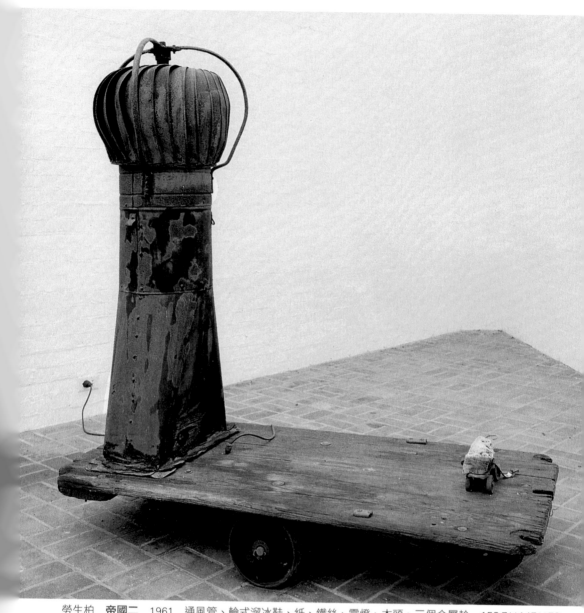

勞生柏　**帝國二**　1961　通風管、輪式溜冰鞋、紙、鐵絲、電燈、木頭、三個金屬輪　153.7×147×73cm
紐坎南市菲力浦・強森收藏

線肖像。對照標題來說，這三樣圖象驗證了其對於電影的轉喻，
以及我們心理上所附加給作品的運動感，因此也讓藝術史前進了
一步。雖然馬瑞總是被視為現代電影的先驅者，不過他的確也是
在現代藝術中扮演了話題性人物，另一方面，杜象對於馬瑞的興

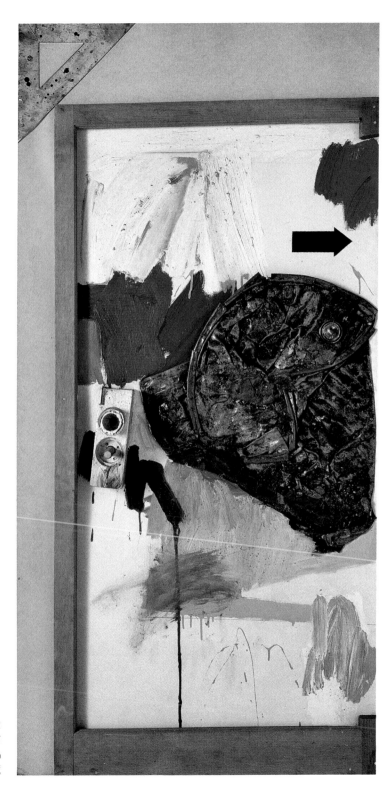

勞生柏　**卡通**　1962
油彩、木頭、金屬、畫布
182.9×91.4×14cm
瑞士達洛斯收藏

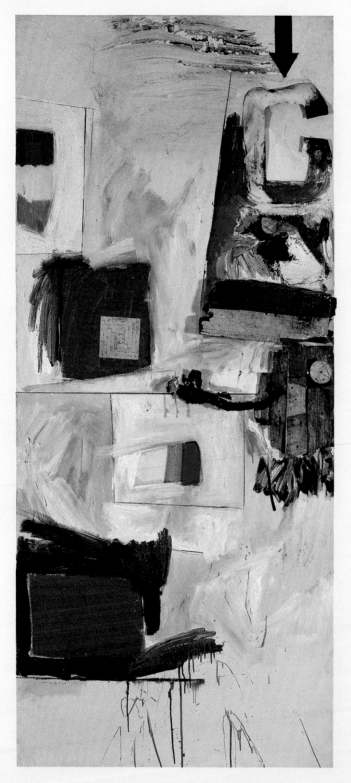

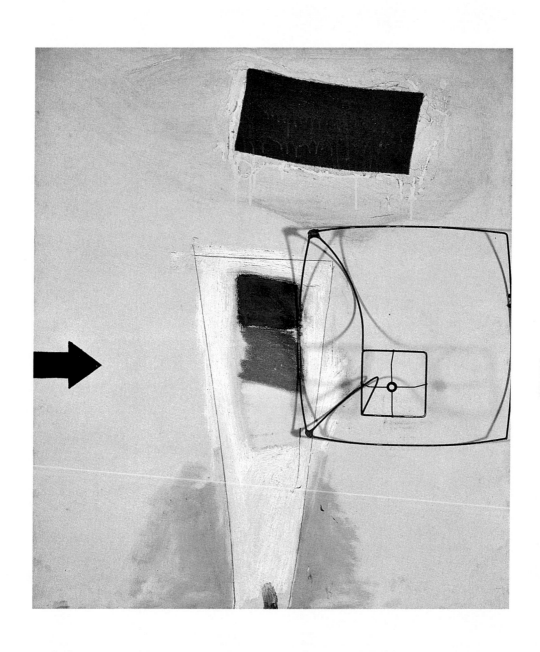

勞生柏　**脱衣舞孃**　1962　油彩、紙、織物、木頭、金屬片、鐵絲、畫布
左頁：243.8×106.7×14cm，右頁：121.9×106.7×21cm　柏林國立美術館藏

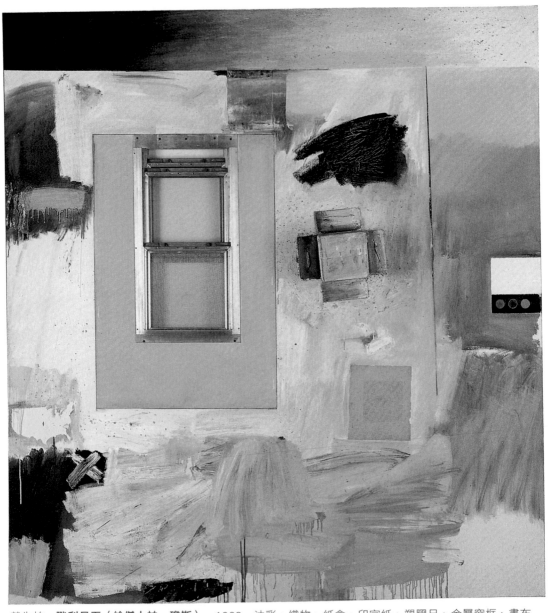

勞生柏　**戰利品五（給傑士帕・瓊斯）**　1962　油彩、織物、紙盒、印字紙、塑膠尺、金屬窗框、畫布
198.1×182.9cm　檀香山藝術學院藏

勞生柏　**領航員**　1962　油彩、木頭、金屬、畫布、燈泡、電線　213.4×152.4×20.3cm
法蘭克福現代美術館藏（右頁圖）

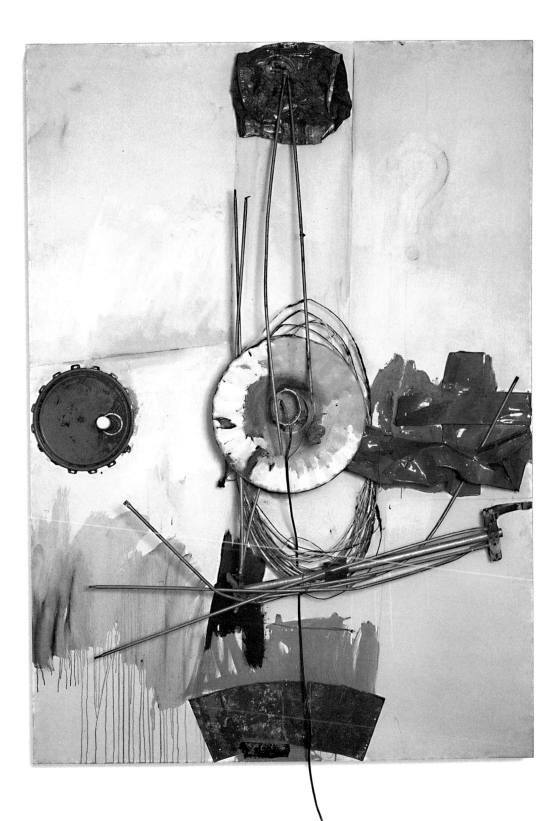

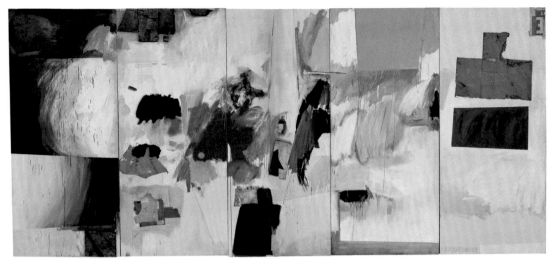

勞生柏 **揮桿進洞** 1962 油彩、紙、紙板、織物、木頭、金屬、畫布 274.3×609.6×19.1cm
紐約水牛城歐布萊－納克斯藝廊藏

勞生柏 **無題** 1962 油彩、印字紙、織物、金屬、畫布 95.3×127×21cm 緬因州寇比學院美術館藏

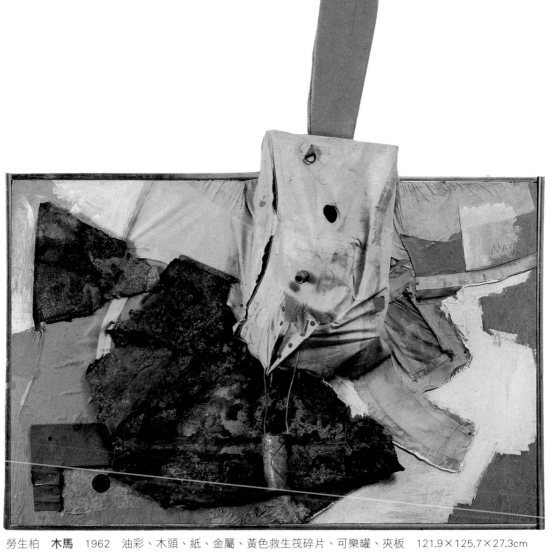

勞生柏　**木馬**　1962　油彩、木頭、紙、金屬、黃色救生筏碎片、可樂罐、夾板　121.9×125.7×27.3cm
維吉尼亞州克萊斯勒美術館

趣在勞生柏眼底是知之甚詳，而為了表達對現代藝術之父杜象的
尊敬，勞生柏也針對杜象對馬瑞致敬的作品〈下樓梯的裸女〉
（1912），製作了一幅〈快遞〉（1963）來向兩位他崇敬不已的
藝術大師表達深切推崇。這件作品的圖象是模仿馬匹跳躍柵欄的
重疊影像，並以「高」、「低」位置的律動來展現，舉例來說，
就類似於〈懸掛康寧漢〉透過康寧漢舞者軍隊般整齊劃一的坐式

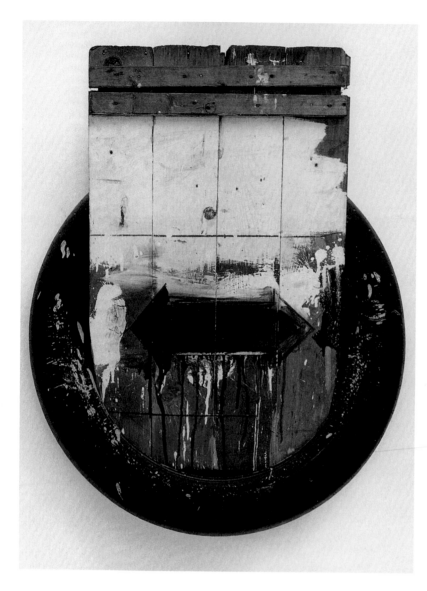

勞生柏　**戴樂比**　1962
油彩、輪胎、包裝木箱板
62.2×55.9×33cm
雪梨約翰・寇德收藏

勞生柏　**戴樂比**　1962
油彩、金屬物件、金屬
彈簧、金屬可口可樂標
誌、燙衣板、未張開的
畫布、防水布、木板
278.1×221×38.1cm
紐約索納邦收藏
（右頁圖）

下降舞姿，以朝向峭壁山勢的這般對比性。比較這兩份有關馬瑞
與馬兒的作品，就明白勞生柏的這件作品某種程度為十九世紀的
藝壇大事紀開啟序幕。

　　〈雙重特徵〉這件企圖整理出馬瑞特質的作品，以一種不僅
透過對比性的手法來突顯出馬瑞之外，還透過描述他一生需都在
用的實驗器材，如脈波計、心電器、自測體溫計等可以用以記錄
的儀器，來描寫出另一種面向的藝術書寫法。

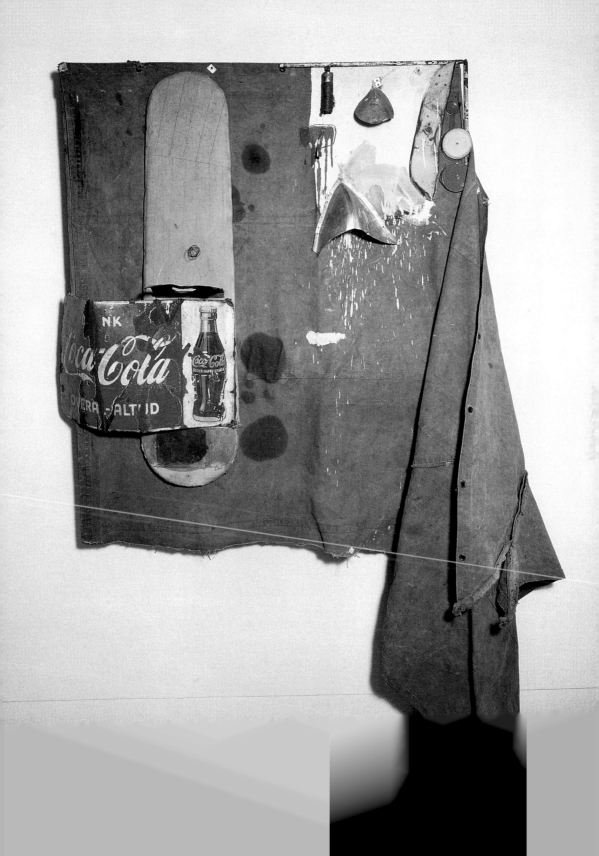

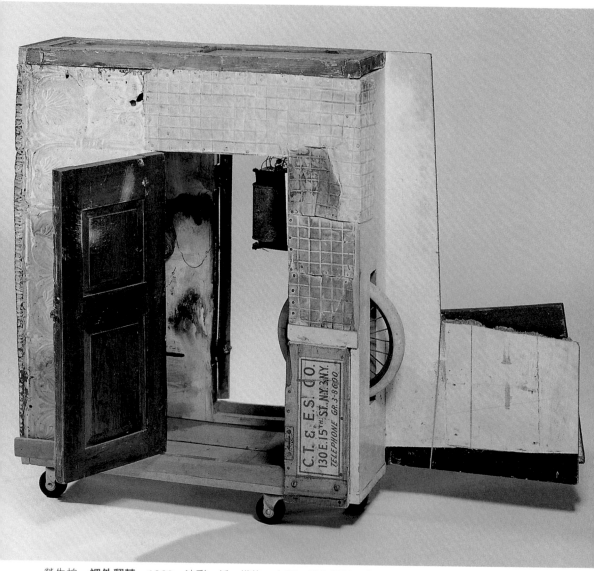

勞生柏　**裡外翻轉**　1962　油彩、紙、織物、木頭、雕飾錫板、金屬、鐵絲、鏡子、玻璃、警鐘、三輪車車輪、木結構體、四個滑輪　101.6×127×40.6cm　杜塞道夫北萊茵西伐利亞州立美術館藏

二十世紀不曾缺席的藝術家

　　為什麼稱勞生柏的作品總隱含了媒體理論於其中，不僅是因為安迪・沃荷與歐利瓦（Olivo）曾經這麼說，當然也是因為勞生柏自己一生都在關注世界的脈動與不斷吸收新知的努力。他曾如此與阿洛威（Lawrence Alloway）說：「我認為沒有人可以

勞生柏　**滑翔機**　1962
油彩、絹印、畫布
244.1×151.9cm
（右頁圖）

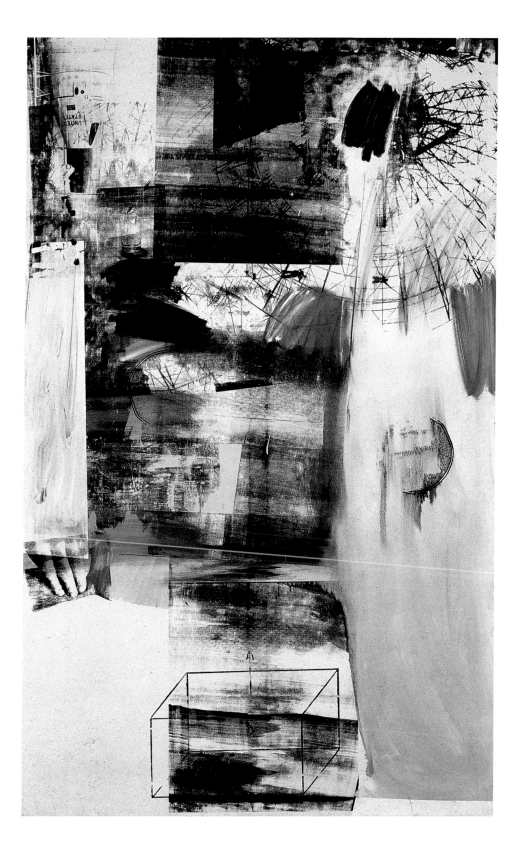

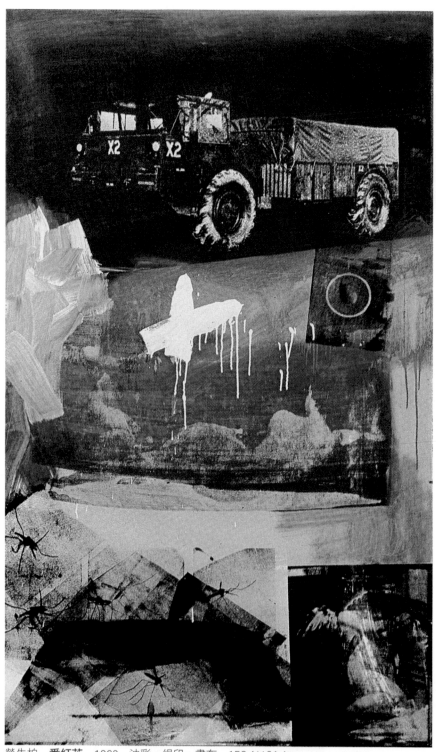

勞生柏　**番紅花**　1962　油彩、絹印、畫布　152.4×91.4cm

勞生柏　神諭
1962-65
浴缸、階梯、窗戶、汽車門
236×450×400cm
龐畢度藝術中心史倫柏格夫
婦捐贈（上圖）

勞生柏　地產　1963
244×178cm
費城美術館藏（右圖）

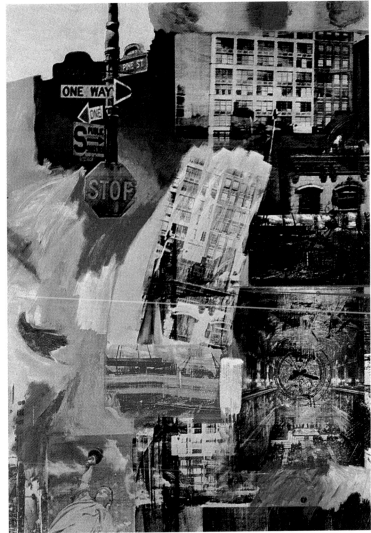

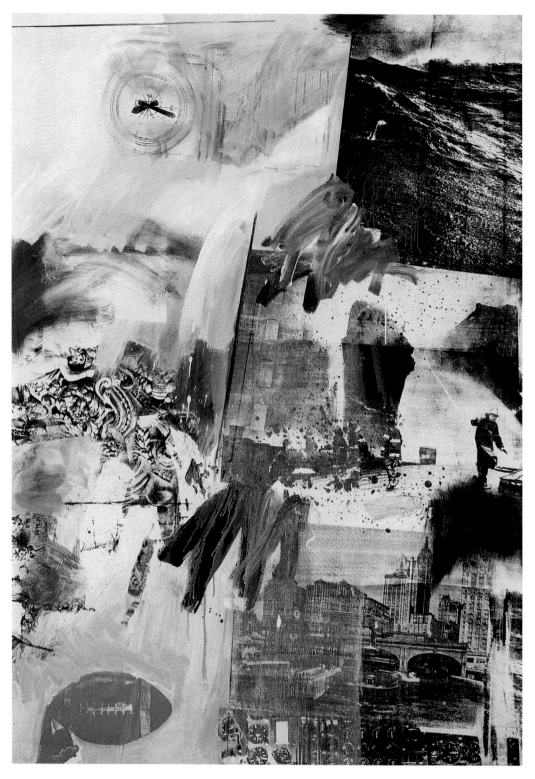

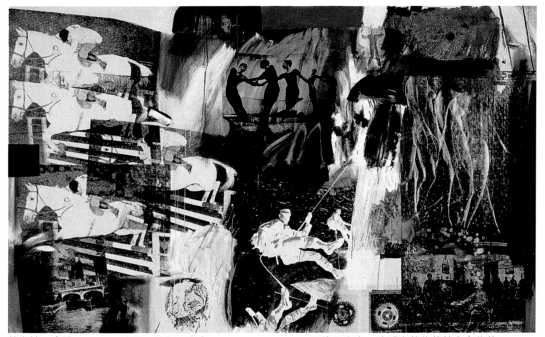

勞生柏　**表達**　1963　油彩、絹印、畫布　182.9×304.8cm　馬德里泰森‧波那米薩收藏基金會收藏

感覺不出來世界是幅超級巨大的繪畫。」而他把觀照世界之眼的心靈活動內化之後，就成了世人眼前的一幅幅激起藝術漣漪的曠世作品，勞生柏的這些創作，形塑出了當代藝術的樣貌，也抬起了二十世紀藝術的支點，等待更多更新的藝術家在槓桿的另一邊繼上優秀的藝術之眼。視覺藝術的再現原則也由「自然」推進到「文化」，這一步跨得很大，但並不快，而同時也讓後現代主義的崛起與生發萌出新果。

　　勞生柏說：「我被電視及雜誌的聲響以拒絕及過大的世界猛烈炮轟，我認為如果我能夠繪出或做出一件至少誠實的作品的話，那麼它必然能串連起這世界過多的吉光片羽；不論那些是真實的還是虛幻的。」勞生柏所追求的不僅是視覺的，同時更是視覺加上聽覺的，故此他的作品賦活賦予了當代媒體意象的新標竿，他運用了馬戲團般的熱鬧手法如電影、電視、動作或科技，這些混合了各領域素材的作品，正巧能以馬瑞的「拒看」觀點解釋之，以一種示例性的巨觀理性之對比特質來看，很難再有一種

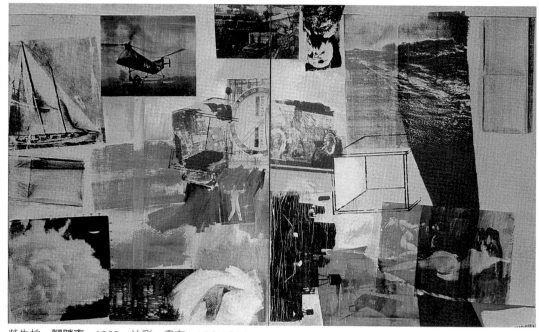

勞生柏　**腳踏車**　1963　油彩、畫布　15.2×25.4cm

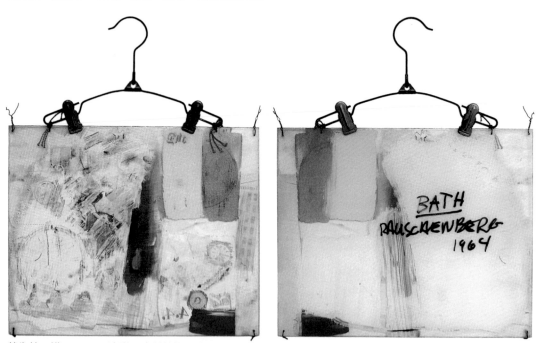

勞生柏　**浴**　1964　油彩、溶劑轉換、塑膠玻璃、鐵絲、細繩、金屬衣架　47.6×38.1cm　埃斯曼夫婦收藏

勞生柏　**藝術箱**　1963　油彩、木箱、紙、公共電話標誌、塑膠玻璃、螺帽　78.7×41.9×32.4cm
藝術家自藏（右頁圖）

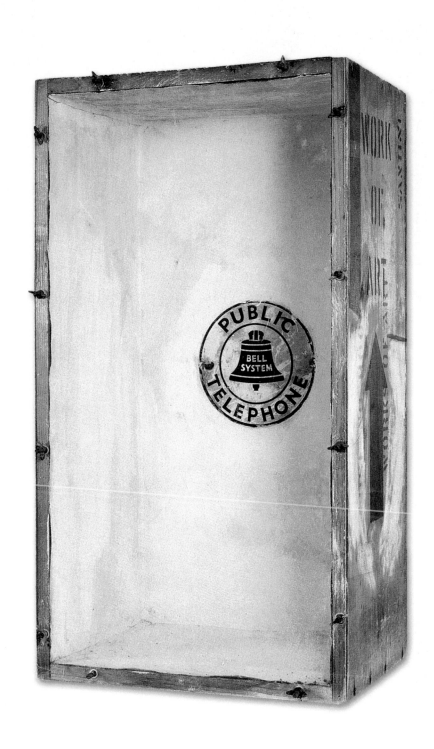

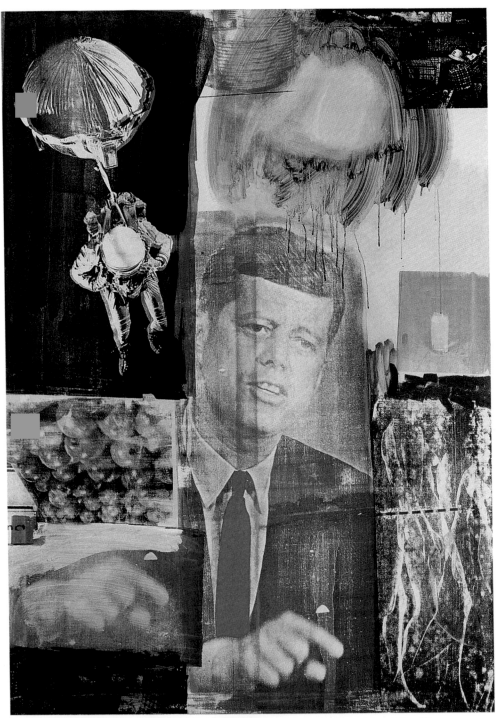

勞生柏　**溯及既往（一）**　1964　油彩、絹印、畫布　213.4×152.4cm　More Hilles藏
勞生柏　**溯及既往（二）**　1964　油彩、絹印、畫布　213.4×152.4cm　史提芬・埃德莉斯收藏
參加1964年威尼斯雙年展作品（右頁圖）

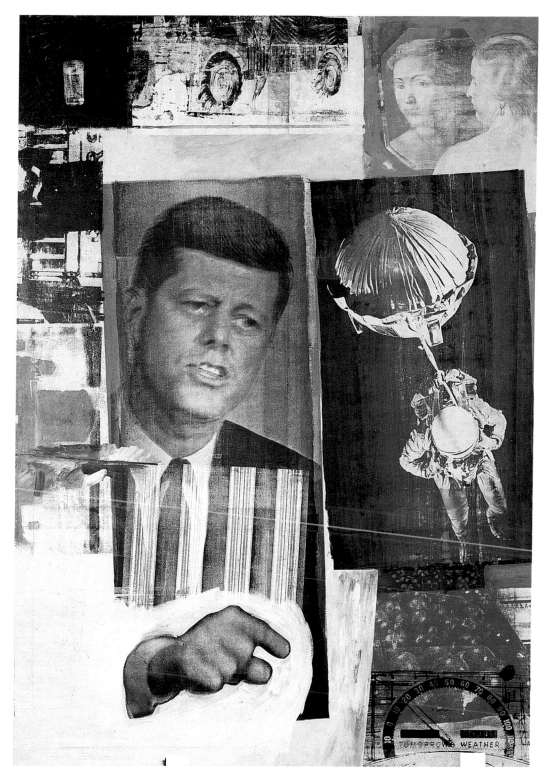

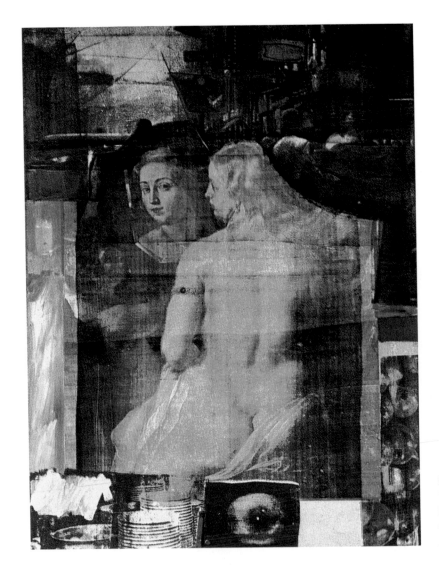

歸結性的論點能出其右。

　　他對藝術史脈絡所形成的巨型隱喻，不僅常常被用在追隨他思維的後繼者作品中，更由他的手法為藝術開拓出前所未有的局面，不但為先前的藝術做結，同時更以全新面貌來預先昭示著此後的藝術道路。

　　由〈黑市〉開始所指陳的方向，讓觀者理解了機械藝術出現 圖見150頁
的脈絡，同時，為了平衡已被藝術與文化工業孕化的「現代性」的關連性，〈黑市〉也成功地將集成藝術的基本教義提昇粹化，

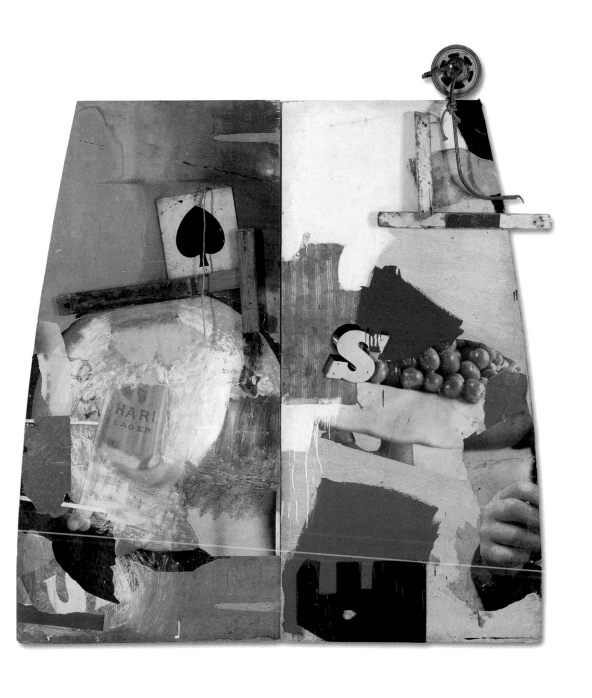

勞生柏　**故事**　1964　油彩、鉛筆、紙、織物、印字紙、複印品、木頭、金屬、線、兩塊木板
269.2×246.4×13cm　多倫多安大略藝廊藏

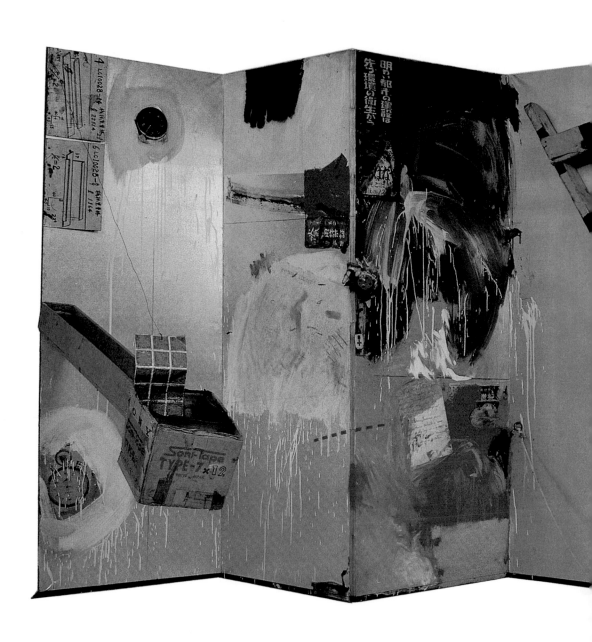

勞生柏　**日本草月美術館集成藝術屏風**　1964　綜合媒材　214×361.8×130cm　紐約現代美術館藏

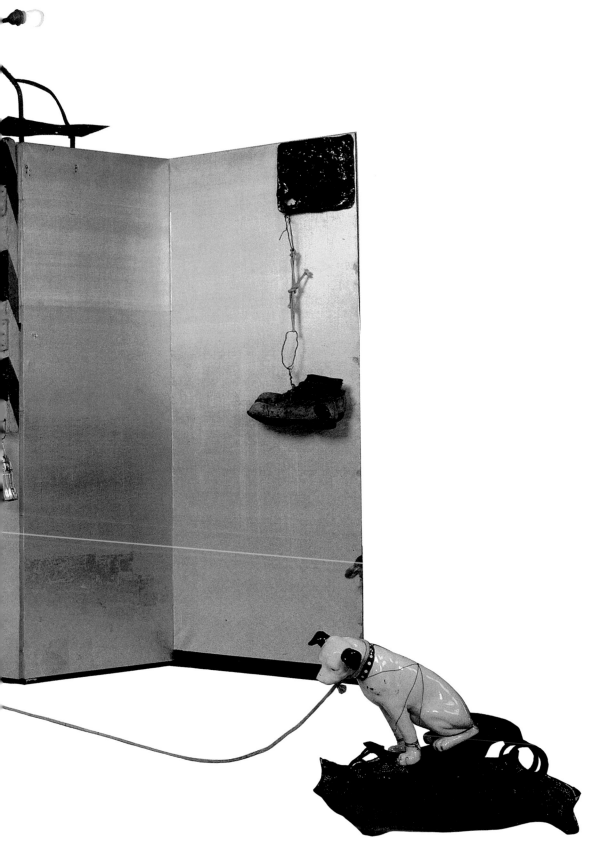

勞生柏　無題（阿波羅登月）
1965　油彩絹印畫布
101×76cm
丹麥路易斯安娜美術館藏
（左頁圖）

勞生柏　助推器　1967
絹印畫紙　183×91.4cm
丹麥路易斯安娜美術館藏

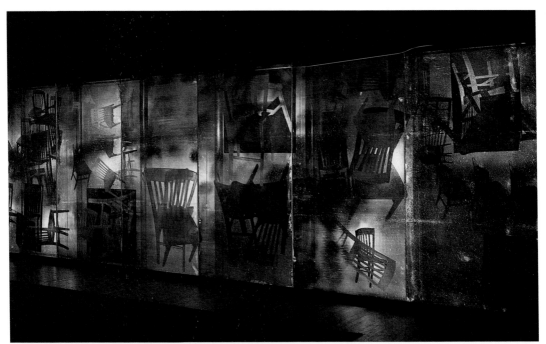

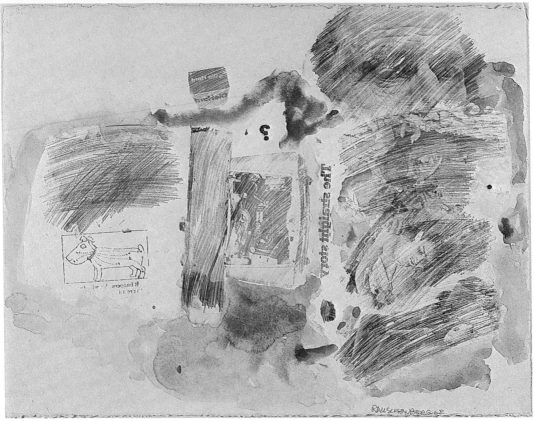

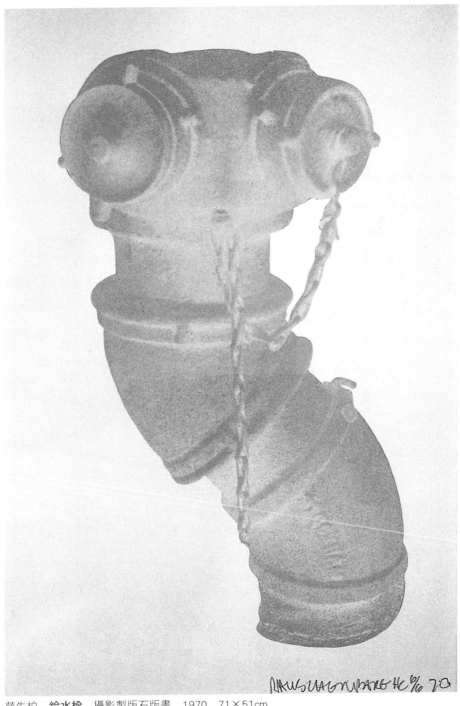

勞生柏　**給水栓**　攝影製版石版畫　1970　71×51cm

勞生柏　**共鳴板**　1968　240×1100cm　科隆瓦拉夫・李察茲美術館路德維希藏（左頁上圖）
勞生柏　**狄恩頭像**　1968　絹印畫紙　57×75.5cm　丹麥路易斯安娜美術館藏（左頁下圖）

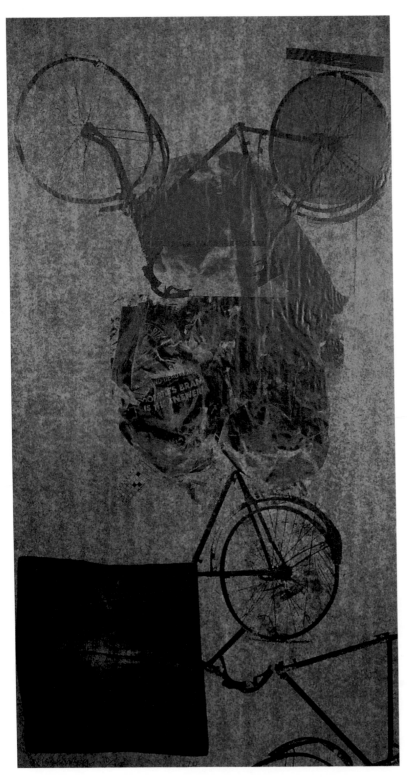

勞生柏　**小鷹**　1974
石版畫，腳踏車、腳踏
車照片轉印
美國卡羅萊納美術藏

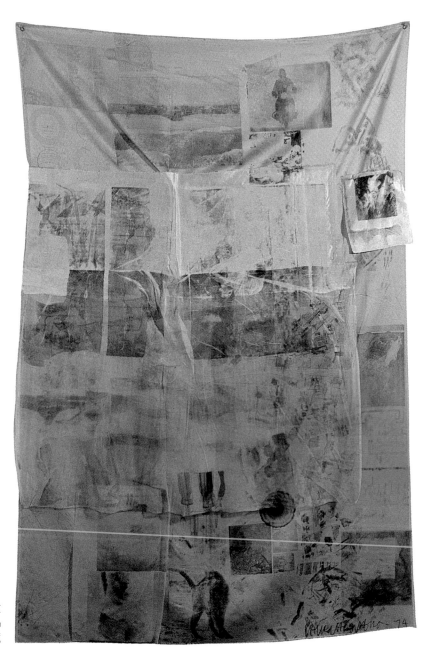

勞生柏　藍色頑童
1974　193×124cm
紐約索納邦藝廊藏

並引領勞生柏所有的集成藝術作品精神達十數年之久，以關鍵字
來囊括這包羅萬象的觀念與現象，則我們可以說勞生柏精神是：
「形式化、銘刻式、空間性、分析意涵、混種運動與橫越多種媒
體。」

勞生柏在拉薩展覽紀事

一九八〇年代，勞生柏創作了一系列與西藏相關的作品。但是鮮少人知道，勞生柏創作這批作品的因緣，是起源於一次訪問西藏並且展出的經驗。多次進出西藏的蘇君瑋女士，即是當年邀請、協助勞生柏赴藏展覽的關鍵人物。「勞生柏」的中文名字，也是他在安徽涇縣作畫時，蘇君瑋替他取數個中文姓名而由勞生柏自己挑選的。在本文中，她詳述當年勞生柏前往西藏創作、展覽的經過，是為首度曝光的紀事，而隨文刊登的數幀照片，更是相當難得而未曾公開的珍貴資料。

　　一九八四年的早春，當中國文化部來電說，美國普普藝術、後現代藝術大師勞生柏（Robert Rauschenberg）要在西藏拉薩展出作品的計畫，已經被批准了。我那時正要從美國去北京，一到了那兒，馬上找了時間和文化部的官員談到如何將作品運到目的地。像一般商談事務一樣，在晚宴上談比較方便。由於交通的不便，有兩個選擇：裝在大木箱的作品，可以先用火車運到成都，再空運到拉薩，或是直接從北京空運到拉薩。為了節省時間，還是選擇了後者。宴會上，話題馬上又轉到勞生柏在當代世界畫界的名氣，他又這樣熱中於在西藏展出，成了第一個外國人的畫展在拉薩展出，是十分地別致的，官員們都十分興奮。最後，問到可以找什麼航空公司托運，他們說，目前只好找空軍的裝載機

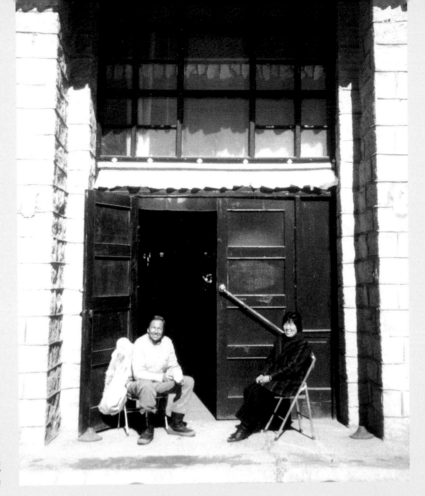

蘇君瑋和勞生柏在西藏
拉薩展場大門口曬太陽

了。這樣看來，運費也無法商討了。

　　勞生柏的作品國際巡迴展，預計要到世界廿二個國家去。
他的計畫是，先去某一個國家去參觀，蒐集當地可以做為藝術品
的材料，比如說民間用品、布料、宣傳廣告的海報、空的帶有商
標的罐頭……等，此外，他自己的攝影取材也十分豐富。第二次
再回來時，把新的作品也同時展出。他主要想要能從藝術的渠
道，謀世界和平之道，國家之間的互相了解十分重要。由於他在
一九八二年的夏天，很成功地在中國安徽省的涇縣，和當地號稱
世界最古老的宣紙廠合作，完成了一套叫「七個字」的系列作
品。那年他就已經蒐集了許多中國傳統的，而外國人覺得比較稀
有的物品，像民間用的油布做的雨傘，教學用的解剖圖、植物

圖、絲綢和花色的棉布……等。

勞生柏向來認為他的藝術作品有西藏的風味——彩色鮮豔，又有神祕的感覺，一層層地加在畫面上。自從他的藝術顧問賽夫和我在一九八五年初訪問了拉薩之後，我們也給他做了些建議，能夠加一些立體塑像之類的作品，可能藏族觀眾會很欣賞。由於這是第一次外國人的畫展在拉薩展出，如果能讓觀眾直接操作某些作品，可能他們會很喜歡的。

一九八五年的十一月初，整個勞生柏的展覽作品，在墨西哥、智利和委內瑞拉輪流展完之後，就直飛空運到北京。勞生柏的得力助手湯馬斯專門負責一切的入關手續。一共有四十個大的木製貨櫃箱，都漆上了鮮綠色做標誌。統統是夜間從機場用大卡車運到城中心的國立美術館，躲過白天繁忙的交通擁擠。

在北京的美術館的展出佔地五個大廳，從十一月十八日起展出三週，較小型的從十二月二日起在西藏拉薩的革命展覽館展出三週。

往拉薩的路上

十一月二十四日的一大早，湯馬斯和我在北京的軍用機場乘上了貨運專機。我一點也沒猶豫就登上了機艙，坐在座位上一動也沒動，直到飛機降落在成都。

在成都機場，有幾位空軍軍官在迎接我們。他們有一些不知所措，但是彬彬有禮。他們因為很少見到外國人，對湯馬斯從頭到腳打量了一番。他們建議我們當晚就在成都機場過夜。我用四川話和他們對談，他們就覺得很親近。晚餐就在他們的食堂用餐，每人一大碗牛肉麵，味道好極了，現在還回味無窮呢。成都的美食的確名副其實——天府之堂。食堂的管理員收了我們每人兩元，那時相當於美金五角。

第二天早上五點鐘，我們穿著厚厚的外套，又登上了貨運專機。在我坐下之前，我看了下貨倉裡，除了勞生柏畫展的幾十個綠色的大貨櫃箱之外，其他的空間，都裝滿了大的竹編的菜筐

子，這些筐子有六、七尺的直徑。裡面裝滿了四季豆、大白菜、茄子、冬瓜，和一些木框的豆腐。還有一筐是腿被綁住的活雞。湯馬斯很高興地方上的農夫，可以趁機做些生意。

飛機向四川西部飛去，在晴空之下，飛過了橫斷山脈。雖然山頂上都是白雪斑斑，這麼雄偉的景致，卻是給人寧靜純潔的感覺。

一個小時又四十分鐘之後，飛機降落在貢嘎機場，我沒有第一次到拉薩那種緊張的心情。西藏革命展覽館的館長桑學先生來接機。他是文謅謅的，又有點權威的樣子。他叫那些協助下貨的工人，要特別小心地把貨櫃裝上好幾輛解放車上。有的不聽話的，他就急忙提醒他們，這些是老遠從美國來的。冬天的氣候是冰冷的，風又大，幸好去拉薩城裡的公路已經完成了，不到兩小時，我們就進城了，路旁和屋頂上的彩色經幡旗飄揚著歡迎我們。

在展覽館的服務員們，都很努力地在打掃，灰塵集得太多了。他們打掃的方式是先灑水，然後用畚箕盛起。有的人在洗刷牆壁，還有電工在裝新的照亮的燈，使得大的展廳更亮些。只有我們跟從來的工作人員，知道勞生柏的作品在國際市場的價值是十分可觀的，所以展廳得格外乾淨才是。

勞生柏到達拉薩

勞生柏和他的助手泰瑞在展出前五天到達拉薩。我和西藏文化局的三位官員乘了越野車去機場迎接他們。拉薩冬天雖然很冷，但是是豔陽天，漫天是藍色的。勞生柏出現在機門前，滿臉笑容，和他平時一樣的。他一下了飛機，官員們就獻上了雪白的哈達。雙方都顯得特別的高興。勞生柏穿了件淡色的皮襖，是猞猁的皮做成的，相當地瀟灑。

當勞生柏一見到了我，他馬上從他的口袋裡，取出一小盒的唇膏給我。我自己沒察覺到，在高原上還沒幾天，乾燥的氣候，使得我的嘴唇裂得快要出血了。勞生柏就是這樣關心人的，幸好

有了這盒他送的唇膏，剩下的日子才好過呢。

我們進拉薩的路上，停了許多次下來照相。在彩色的大佛前，停留了許久。一路上繞聖山的一群群的信徒，最是吸引大家的注意。他們都是笑口常開，無憂無慮似的。勞生柏常常下車來和他們打交道，認為他們的精神可好了。有一位穿著又舊又髒的藏式皮大衣的牧民，看上了勞生柏的猞猁皮外套，明明知道是不可能的事，他還是笑瞇瞇地，試著想和勞生柏交換。這樣，逗得大家都大聲地笑了一通。

我們住在新建好的拉薩飯店。我已預定了中樓第五層樓的最大套房給勞生柏。飯店已經準備了好幾壺的熱水瓶。很惋惜地是，這麼大的套房，卻沒有一個窗戶是朝著布達拉宮的方向，只有出到走廊上，才能從玻璃窗看得見。在國外的建築設計很講究從套房看出去的風景，是要吸引顧客的。

展廳的準備

我們這小小的一行四人，每天為了爭取時間，都是在吃飯時討論工作的。每天的早餐，都有中式的大米粥和煮雞蛋，也有切成塊的烤麵包，加牛油和果醬。我們沒有一人挑嘴，我覺得這和很多老外是不一樣的。

勞生柏對展廳的空間十分滿意。展廳的大門是藏式的，兩扇門是對開的。最重要的任務是展廳得打掃得很乾淨，全部中外工作人員都得提高工作效率。由於勞生柏特別喜愛花卉，而冬天在拉薩是無法弄到新鮮花卉的。在一間小的儲藏室裏，勞生柏找到好幾盆的淡藍色的塑膠做的繡球花，他得意地請藏族的姑娘把它們搬出來，放在台子上。他親自用他的圍巾，把嘴摀上，然後用一個雞毛撢子把繡球花上面積得厚厚的灰塵撢下來。帶著笑容的藏族姑娘看不慣，一句話都不說，就把全部的花盆搬到展覽館的大門前，用水管好好的把灰塵給沖了下來。這是她們用的方式，倒是十分有效。

那天午飯後，勞生柏要我帶他去拉薩唯一的百貨商店，而留

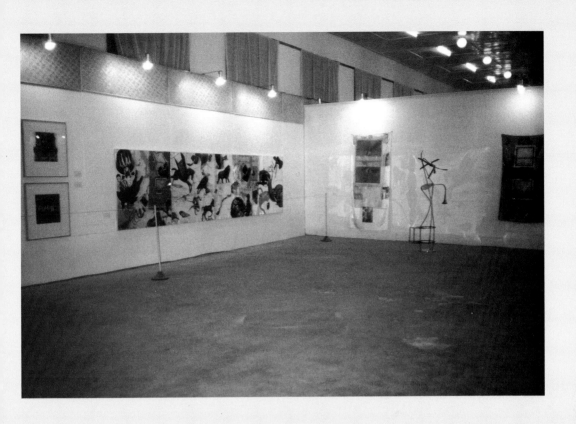

了泰瑞和湯馬斯在展覽館裡。那時,百貨公司是滿新的。勞生柏認為應該買得到吸塵器,但是我們走遍了樓上樓下,都沒找到。我告訴他那樣的奢侈品可能人家都沒聽過。他說他看見在拉薩飯店裡的走廊上有。

很快地,我們又逛到了賣布料的攤位。他心裡設計著,要買一些布料,為我們的幾位成員每人做一條長的有色的圍巾,在開幕儀式的時候,可以突出我們的身分。他買到好幾碼麻製的草綠色布料。另外,他堅持要找一塊同樣顏色的絲綢料子,專門為我做的。他說女孩子應該戴柔軟的圍巾。

我們回到旅館裡,希望客房經理願意把吸塵器租給我們,可以把展覽館的地,最後徹底地吸塵乾淨。勞生柏要我先去打交道,如果不行,他再和經理去協調。客房的管理員說,原來有好幾台吸塵器的,服務員使用不得法,現在只剩一台了。我開給他們一個好價錢,立刻願意租兩天給我們用。

當我們回到展覽館，勞生柏馬上示範吸塵，他還要堅持自己全部來搞。我勸他得小心，在高原上過勞，不是好玩的，他才放下心讓別人去做了。

布置展廳

泰瑞和湯馬斯，連同展覽館裡的工作人員，把木箱子一個一個的打開。勞生柏在旁指點，如何擺設。大多數的作品，比起在北京展出的，面積要小多了。他們花了整整三天的時間布置好了。為了要保護作品的安全，展覽館供給了一些木製的棍子，用粗繩接連起來，放在作品前。但是可惜的是，大藝術家覺得太難看，說是像是用在清除堵塞的馬桶用的工具。我們只好馬上拿走了。不論如何，整個的展覽，十分美好。我自己暗自為西藏的人欣喜，他們馬上可以第一次體驗到現代的藝術了。

在展覽館的外面，我們請館裡的女工把一連串的經幡旗從屋頂掛到圍牆的鐵欄杆上。勞生柏指揮著，要大家依照他的審美觀來布設經幡旗的彩色位置。但是，藏族的女工說，傳統上有一定的次序的，那就是藍色是天空，白色是雲彩，紅色是人類文明的活動，綠色的是樹木，黃色表示泥土。她們還加了一句：不依照傳統的次序，是不吉祥的。結果，傳統戰勝了。

電視和錄影

由於我們在拉薩的天數不多，許多展後的事得預先安排。勞生柏爭取我的意見，要留什麼樣的作品在拉薩當作紀念物。我們決定挑選一些攝影作品，因為它們比較寫實。最大的一件，送給西藏政府職位最高的官員。另外，電視機三台，準備留給展覽館。

由勞生柏作品國際巡迴展和西藏文化局的聯合發的請帖，邀請政府的官員、文化界的人士和學生們，一起來參加展覽的開幕式。勞生柏準備了一篇很精采的演說[註1]。依照文化局的要求，這篇演講得預先翻譯成漢文和藏文。十二月二日的早晨，大家都忙

著收拾，把每件藝術品的名稱標誌都貼好……，當天下午四點鐘
是開幕典禮。

無中生有

近中午的時候，勞生柏和我在展覽館前，等待車子來接我們
回飯店去，但是左等右等也沒來，我們就乾脆搬了兩把椅子，在
門口坐著曬太陽。這是多麼難得的偷閒的機會啊，拉薩冬天正午
的太陽特別地舒服。過了半個多小時，車子終於到了。美方的工
作人員趕緊回到了飯店。剛進大廳，勞生柏很不好意思地要我到
餐廳去拿一些點心，因為時間太趕了一點。餐廳是在這大飯店的
最裡面。我自己也感到有一些高山反應，行動不是那麼快，心裡
還在埋怨為什麼設計師要把餐廳放在不方便的位置呢？

我和一位服務員端了一大盤的點心回到電梯口，等了五分
鐘，電梯還沒來。另有一位服務員來說，電梯壞了。我們急忙爬
上第五樓，氣都喘不過來了。勞生柏的套房門是開著的，有兩位
藏族女孩在收拾床鋪，吃吃笑著。可是我沒見著勞生柏和泰瑞。
我又往樓下走，到了第一層，見到一個電工在修電梯。他說，有
兩位客人被堵在三樓的電梯裡了。我又趕快跑到三樓，泰瑞在電
梯裡大聲叫救命。大約十五分鐘後，電梯修好，門一打開，勞生
柏和泰瑞急忙跑出來。泰瑞說那是一生經驗中最長的十五分鐘。

等勞生柏換了裝，他提醒大家不要忘了戴特製的綠色圍巾。
他自己又帶了黃色的本子，上面是他的演講稿。我們跳進了那部
越野車，馬上趕到開幕大典。

開幕儀式與其他活動

正好是下午四點鍾。由於全中國只有一個時區，拉薩的下
午四點還是相當地早，政府機關要到七點才下班。展覽館的前院
已擠滿了人，政府的重要官員在前面排了一行歡迎我們。儀式一
開始，就有許多歡迎的講話，文化局的嘉楊忙著翻譯，官員們都
表示歡迎勞生柏用藝術展覽來表達他對世界和平的熱心。隨後就

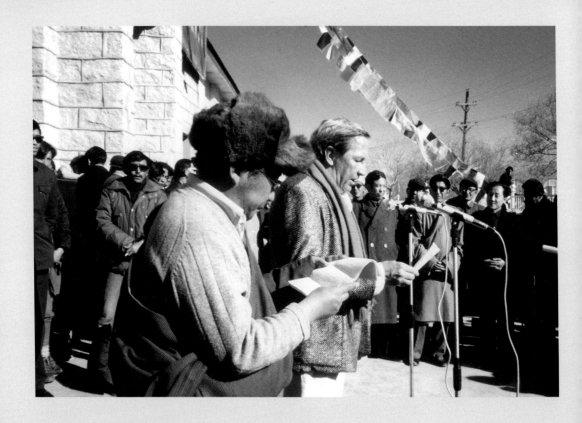

勞生柏親自主持在西藏拉薩個人畫展開幕儀式。此照片為紐約現代美術館收藏。

有敲鑼的，還放了鞭炮，在頭上的經幡旗飄揚之下，愈是顯得歡樂的氣氛。展廳的大門一開，觀眾湧進，以十分好奇的眼光來觀看。我得陪同著官員們，以便回答他們的問題。因為他們只習慣看傳統的藏式宗教唐卡，我的解說工作並不是那麼容易。

展覽在拉薩要展出三週。記得當初由於勞生柏覺得保護作品的木杆子不太雅觀而取掉嗎？在開幕式的第二天我們不得不放回去在作品前。原因是，來參觀的觀眾大多也是到布達拉宮朝佛的信徒，依照他們的習俗，他們對崇拜的圖象喜歡用手去摸一摸，甚至於從他們手上拿的罐罐裡，挖一點酥油，往圖像上塗去。在第一個展廳的左方，一件叫作〈星座圖〉的作品，是用兩片大鏡子作的背景材料，把星象圖和一些動物的攝影摻雜在一起，相當吸引信徒們，他們也可以看到自己的形象反照在鏡子裡，十分有趣。第二天我們發現已經有了不少油的手指印，不得不採取緊急措施。

212

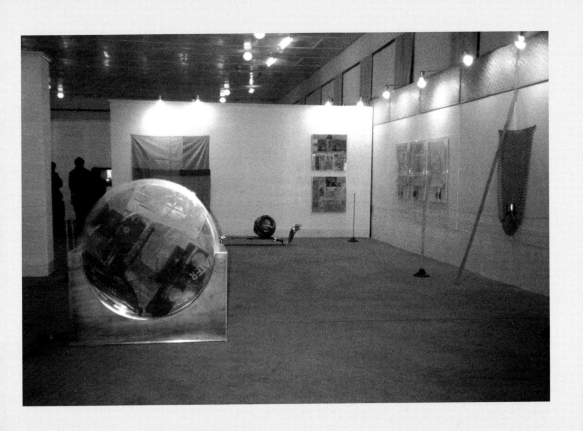

勞生柏畫展展廳內景，
左為〈旋轉式裝置〉。
（攝影：蘇君瑋）

另外的作品，有一件叫做〈旋轉式裝置〉，是用幾層六呎直徑的圓形透明塑膠板裝置在一起，可以遙控，使每塊都印有不同彩色和形象的圖繞著旋轉，湊成有許多變化的作品，讓觀眾感到有興趣。還有一件作品也可以有變化地操作，機件是用現代家用的上下可以拉的窗簾似的，光線從上方射下。大家都喜歡去拉一拉，看是怎麼樣操作的。別的作品，有大塊絲綢拼湊起的，或是用廢棄了的物品湊在一起，取了些怪名字，甚至於就叫做〈無題〉，最是難讓觀眾去了解或是去接受的。

有兩個展覽廳的一角，放置了錄影電視的螢幕，連續地放映勞生柏在各地的藝術活動，也有現代的舞蹈和音樂。站在前面觀看的人，都不太願意離開。其他還放映了幾部老電影，我記得有關西藏的早期電影「失去的水平線」，也包括在內。

當天晚上，中美雙方合請了有兩百人參加的盛大晚宴。準備的多半是些藏式的口味，比方有酥油做的糌粑、大塊的煮羊肉，

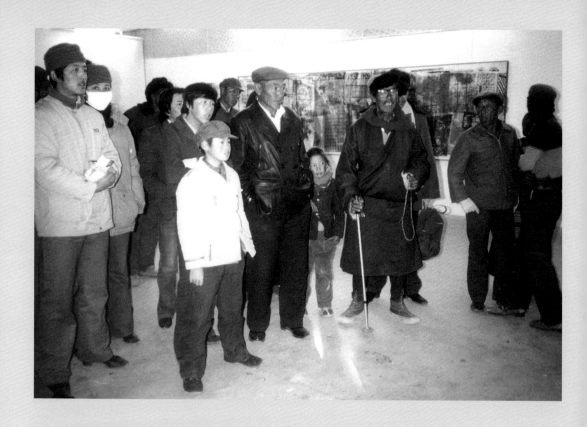

還有一些不知名的用動物的內臟做的名菜。飯後，大廳就即時變成舞廳，有名的西藏歌舞團來參加這個慶典。起先有男女的歌唱表演，然後有跳舞的節目。文化局長強巴平措的個人舞蹈表演特別使我感到有興趣。他穿著深藍色的藏式大袍，跳的傳統式的格調，在整個舞台上，十分豪放大方，看起來他擁有整個世界似的。怪不得形容起西藏這塊寶地，常常說是歌舞的海洋。勞生柏興奮極了，他也下到舞池，加入了跳舞的一群。

每天來到展覽館參觀的人不少，他們大多數是來布達拉宮朝拜的信徒，展覽館的位置就在宮前，所以很方便。老老小小，都穿著厚厚的皮衣。也有不少解放軍來欣賞現代藝術的，他們的興致很高，也喜歡問問題。

開幕式的第二天，勞生柏和一群年輕的藝術家座談。在一個大間會議室裡，大家靠著牆四周的椅墊上坐著。他們的問題都十分有禮貌地提出，他們十分想知道的是，現代藝術的潮流是怎麼

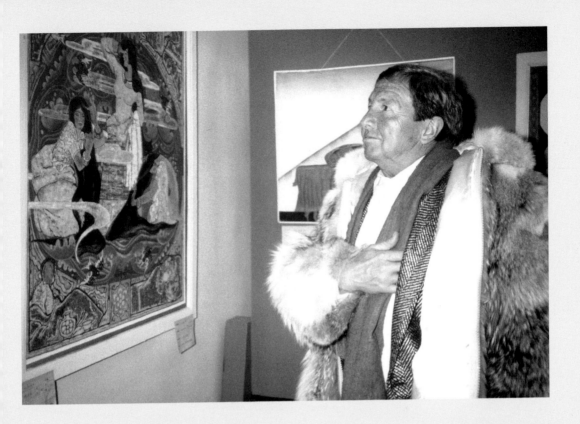

勞生柏觀看藏族青年畫家作品

樣的。勞生柏的回答是，藝術是開放性的，不一定看到一朵花，就只把花畫下來。一件藝術品要耐看的話，內容就得讓人多去思想，也有可能觀眾每次看到的是不一樣的映射。他們也問勞生柏對西藏宗教藝術的意見。談話漸漸有些緊張，因為雙方的了解都不夠。隨後，勞生柏跟大家去後面看了一個小型展覽，年輕的藝術家很有耐心地等勞生柏作一些批評。但是，就像平常一樣，他認為做一個即時的審判員是很不合適的，所以他並沒有作聲。

　　再一天的早上，勞生柏去參觀布達拉宮。由於我第一次去參觀的印象特別地深刻，不想破壞那美好的記憶，所以就另外請了位翻譯和解說員陪同他去。過了一陣，他回來，感到布達拉宮的確是十分宏觀，可是，他認為達賴喇嘛的臥室裡的床，看起來太硬了。

　　在展覽館後面的大院裡，勞生柏看到了一隻豬的標本，還有某個職員的家人在欄杆上曬著的兩床有大花的小孩用的花被褥，

215

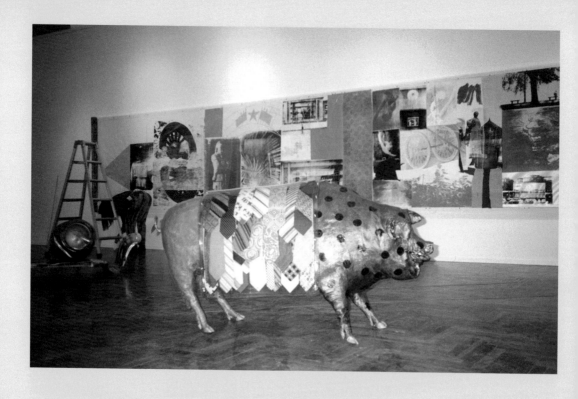

勞生柏　拉薩的豬
鋁鑄塑像
1989年在莫斯科展出

他特別地感興趣，堅持要我去商量一個好價錢。那隻豬原來是展覽館的農技部門展出用過的，大家都奇怪為什麼勞生柏對它會有好感。後來覺得，既然沒有政治的意圖，就讓給了他。至於那兩床被褥，職工的妻子說，街上買得到新的，是不是別買這用過的，有點破，又不是那麼乾淨。但是勞生柏最欣賞這些日用的，說是有歷史性。那麼，這些物品都包裝好了，後來跟隨著其他的展品一起運回到美國（註2）。

最後的告別

　　展覽開幕三天後，我們離開了拉薩。無論我們是多麼喜歡這次在拉薩的整體經驗，我們得繼續我們的旅程。尤其是當時紜嚷著美國的《時代》雜誌社要推舉鄧小平為一九八五年的國際風雲人物，就想請勞生柏創作一月要刊出的封面。那麼，我們得趕緊到北京去蒐集有關資料。當時整個隊伍的氣氛又興奮了起來。

　　在貢嘎的老機場，人滿為患。和我們的主人們告別了以後，

為了還是讓人注意我們有特出的客人身分，我們還是把白色的哈達戴著，就想不要被別人擠來擠去地上飛機。

勞生柏作品國際巡迴展並沒有達到原先的計畫，到廿二個國家去展覽。次年去了莫斯科，又去了東京等地。後來一九九一年在美國國立藝術館作了最後的展出，算是個總結。勞生柏在回答觀眾的問題時，他說他對在中國西藏的展出，最為心愛，並且感到最滿意。

隨後的幾年，我個人又多次到拉薩。我常訪問當地的藝術家們，也好奇地問他們在勞生柏的作品展出後，對他們的藝術創造有什麼影響？他們多數的回答、能夠接受的觀點是作畫不要像古板式的太辛苦了，要有些樂趣才好。他們當中有的在創作之餘，也用紙糊的方法做些面具之類的，來調劑生活。

至於我個人呢，協助勞生柏在中國北京和拉薩的展出，使我更了解到人和人之間互相了解的重要。勞生柏喜愛和平，他慷慨無私的精神，經過他的藝術來讓大家更有了解，是很有意義的。他對我一生的方向有所改變。從那年以後，我接受了一份在西藏從事自然保護的工作，有十六年之久。我想，如果我不是深愛西藏的話，不可能有這樣的毅力吧。

註解

1：勞生柏在開幕典禮上的談話：「我要感謝副主席先生，您提到西藏的神祕。通常神祕藏在高的地方比較安全，而這兒是世界最高的地方。一個真正的藝術家的生活是不斷地探討神祕及未知數。世界上每一樣東西都是攤在我們眼前的。我們只要多練習去看，怎樣在熟悉的環境裡找到新的原動力，是要看我們自己。我自己覺得像是個現時代的考古學家，我在很敏感的地方尋找新的經驗。我唱我的歌，同時蒐集新的資訊來編織我下首想要唱的歌。這樣做是希望很快地，世界各地會更認識我們特殊美妙的地方。這會帶來相互的信心，更可能帶來幸福。如果大家能認識到世界上許多的問題都有變通的方法，大家就會把困難當成新的事實的考驗。我相信，一個開明的人，可以把這樣的藝術使命傳播出去。

我深深地感謝西藏自治區人民這樣熱情地歡迎我。我也祝您們每個人有更美好的生活。我將永遠不會忘記您們，假使我有辦法的話，世界上別的人也不會忘記您們的。謝謝大家。」

2：那隻豬的標本運到佛羅里達州的藝術工作室後，又轉到西雅圖去，用它做成一個鋁製的塑像，上面染了紫色和橘黃色，又披上了縫在一起的許多領帶，像西藏寺廟裡用的裝飾，放在豬的背上。這件作品一九八九年初在莫斯科的巡迴展裡展出。

勞生柏的〈西藏映象〉

勞生柏在一九八五年至一九八九年之間，連續在十二個國家及地區展出了「勞生柏作品國際巡迴展」，英文簡稱R.O.C.I.。在他寫的意向書裡，他說：「藝術雖然起初不一定被大家了解，但是它有教育性、趣味性及啟發性。同樣的，創造性的紊亂，漸漸使得大家互信互容，能很自豪地共享各人與眾不同的特點，會使我們更加親近。從前我在紐約市的藝術學校當學生的時候，四周的藝術家們都在研究及比較事物的相同點及相像點，等我認識到事物的不同點時，我才成為一個會『看』的藝術家。我相信R.O.C.I.可以使得這樣的觀察有了可能性。」

勞生柏這個中文名字是一九八二年，他在安徽省涇縣用宣紙作畫時自己挑選的。他是一個十分勤奮的藝術創作家，一九六四年，由於他的作品〈追蹤者一號〉、〈溯及既往（一）〉、〈溯及既往（二）〉等，在義大利的威尼斯國際雙年美展中獲得國際大獎，這對美國畫界來說還是頭一遭。從那時起，許多人都公認藝術的中心漸漸轉到紐約來了。一九七六年，美國《時代》雜誌的長期藝術評論家羅伯特・休斯，稱勞生柏為「最有活力」的藝術家。從他大量的各式作品：巨幅的集成、繪畫、絹印版畫及雕塑等，人們很容易看出勞生柏才氣縱橫的作品，觸及了反拘束的美國藝術的另一面。

從勞生柏的個性看來，他喜歡無拘無束，性情善良又熱情

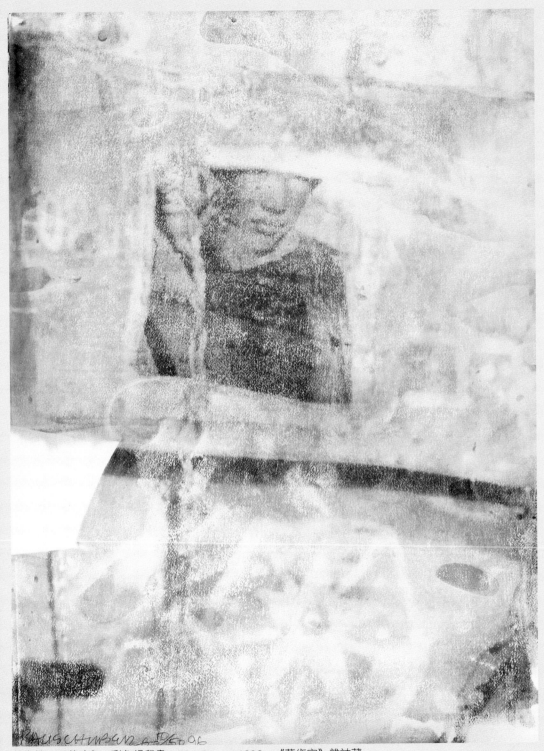

勞生柏　西藏映象　彩色絹印畫　70×51cm　1996　《藝術家》雜誌藏

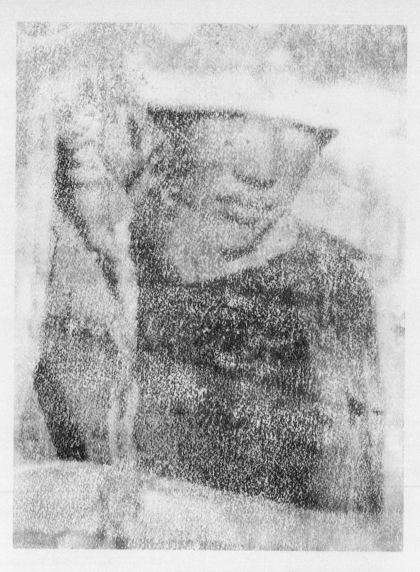

勞生柏
西藏映象（細部）

（一旦認識你以後）。他從早年開始就經常慷慨解囊，幫助一些
經濟困難的年輕藝術家。他的一位知己說：「鮑伯（勞生柏的暱
稱）比任何一個活著的藝術家，放回了更多的錢和時間到藝術界
裡，他相信應該有個藝術的社團，好像聖保羅說的——我們必須
互相親愛，否則同歸滅亡。」

　　R.O.C.I.是勞生柏抱了很大希望的一項計畫，願意以藝術作為
達到世界和平的工具。在多次交涉後，中國文化部正式邀請他，
一九八五年十一月在北京中國美術館五大展室中展出，同時在

十二月初一個較小型的展覽，於西藏拉薩的展覽館裡展出。好奇的朋友都想知道，勞生柏為什麼要去西藏辦畫展？這是勞生柏覺得他自己有某些心靈上的感應，轉移到他的藝術作品上，使他許多作品的透明層次高，或是像西藏到處可見的經幡一樣，飄飄然然又神祕地表達出來。他一直對西藏十分嚮往。當然，對西藏來說，頭一次能有個美國知名度較高的畫家跨洋越山地來做文化交流，就單單是友情，也十分受文化界歡迎。展覽在十分隆重又輕鬆的氣氛下開幕。

西藏展覽館當年是在布達拉宮前專為介紹西藏歷史文物及自然博物館的地方，各地來拉薩朝佛的農牧民相當多，他們也都來展覽館觀看勞生柏的藝術作品。由於在挑選西藏展出的作品時，勞生柏特地選了一些觀眾可以自己操作的作品，雖然冬天已到，來的人穿著皮襖禦寒，但是，興致都很高，覺得很新奇。最有趣的是，有的作品是不讓人碰摸的，開展前勞生柏嫌展覽館裡用來保護展品的護欄不好看，起初沒用，但馬上發現朝佛後來參觀的人不太喜歡一幅叫〈星座圖〉的作品，那幅作品是將星座及各種野生動物的形象網印在鏡面上，觀眾在觀畫的同時，也可以看見自己，也當成畫面的一部分了。很快的，有人像在廟裡敬佛一樣，將酥油抹上一些在〈星座圖〉上，表示他們的喜悅。不得已，為了保護起見，展覽館只好用那笨重的鐵桿和繩子圍在不可碰的作品前。

像這樣類似的小故事蠻多的，使勞生柏個人感受特別深。所以，在四年內他的作品巡迴在世界十二個國家和地區展出後，他最念念不忘的是在拉薩的展出。藏族人民的純真、天性的開朗等等，令人喜悅；廣闊的天空，古老的文化，令人神往。這些都是為什麼勞生柏後來十分樂意支持為西藏當地老百姓奉獻的活動。

一九九五年勞生柏不斷地創作，例如他又在威尼斯開畫展，九月份在紐約佩斯（Pace）畫廊展出新作品，而他慷慨的本性也繼續著，他為了幾個大型的慈善活動捐畫籌集基金；透過以他為名的基金會，對世界地球日、愛滋病患者的醫療急救，以及智障

FUTURE GENERATIONS · TIBET

勞生柏
為了西藏下一代作的海報
彩色印刷版畫
108×66cm　1996
《藝術家》雜誌藏
（左頁圖）

勞生柏
為了西藏下一代作的海報
（細部）　1996

兒童的教育資金，做了很大的捐獻。並且又為了中國西藏自治區
自然保護的協助及推進工作，特別捐了兩幅作品，一是一組五十
張的彩色絹印畫〈西藏映象〉，另一是題名〈為了西藏下一代作
的海報〉，取材自他一九八五年十二月在拉薩的攝影。

　　一九九四年西藏自治區為了布達拉宮的維修，用了三〇〇
〇多萬人民幣，宮前一些雜亂的建築也都去除了，包括展覽館在
內。現在整個廣場用厚重的石塊鋪上，更加顯出布達拉宮的雄偉
及莊重，贏得藏族民眾的歡喜。雖然R.O.C.I.在拉薩好似曇花一
現，但是勞生柏對西藏的懷念及關心，卻永恆地表現在他的藝術
裡。

勞生柏的繪畫觀

　　勞生柏的畫室中，過去一直掛著一幅叫〈皎白如百合〉的小畫。他說那幅畫是他所創作的畫中，他自己全心認同的第一幅。該畫完成於一九四九年他還在紐約「藝術學生聯盟」當學生的時候；由摩里斯‧康特（Morris Kantor）所主持的「生活課程」的課堂上。當時還引起其他學生的騷動。因為其他學生所面對的是一個傳統的畫室情況，一切繪畫時該注意的問題完全對畫室的工作者開放，也就是要他們面對自然，其實就是面對整個藝術史上所曾經被前輩提出的問題。勞生柏卻拒絕這種挑戰。他畫的這幅小畫，重點就在於完全真實的表達了他所感到的疑慮。它本身是敏銳的，正面性的，是真正模稜兩可、智性的表達。單一的色彩，它排拒色調和顏色的問題。

　　〈皎白如百合〉簡要的說出了很多勞生柏的特點，疑慮、魯莽而難以取悅，內向而誇張。畫面本身不就是如此，格子紋的主要圖案，在線和盒子之間、數字和平面之間變幻，而那如謎一般的數字，不是也為勞生柏以後的作品預先兆示了什麼？既不是以圖畫的方式構成，也不是以算術的方式，似乎只是展示它自己，以極度的坦白面對我們，可是卻把我們懸在半空中，滿腹疑問。

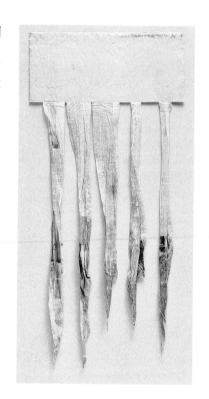

勞生柏　**無題**　1974
紙、水彩
128.3×61.7cm
紐約古根漢美術館藏

224

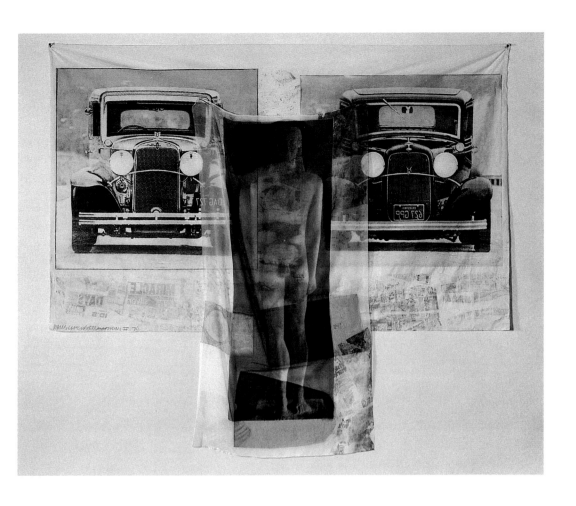

勞生柏　**白霜系列預覽**
1974　布上轉印貼裱
175.3×204.5cm
紐約現代美術館藏

畫隨便一樣東西——以任何方式，就是對那樣東西的評論。沒有所謂的中性畫，所有的畫都是畫「你所見」。這不僅只是因為藝術傳統已進入繪畫的慣例中而有許多意義上的細微差異，而是因為繪畫本身就是一個封閉的系統。不論其中包涵了什麼，一切都是由此系統來傳達，成為它的屬民，並且更重要的成為它的一部分。它就像一個國家；它的國民既臣屬於它，也代表了它。

勞生柏在〈皎白如百合〉和十年以後的作品「但丁神曲」系列之間所畫的一切東西，都有一種爆炸的特質，這種特質是在這國度者的注意力。

接著而來的紅色畫作，也是在相似的基礎上，一種生動的集錦；並且幾乎是立即地引起了觀者的注意力。紅色畫作，是一

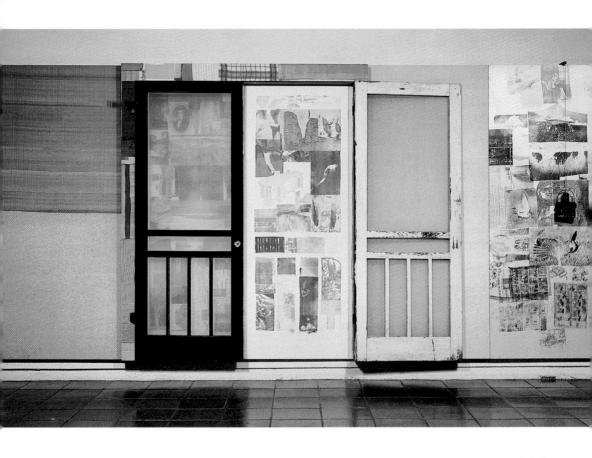

勞生柏　**口哨停止**
1977　多媒材貼裱
213.4×457.2×20.3cm
華盛頓國立美術館藏

個窄長的畫布鑲上血紅色的琺瑯，最後用原木結尾。在〈紅色內視〉中，不同物質的角色是自由的出現，如果想要說出這些木板和招貼，磁磚或滑稽的布條是以何種方式來支持畫作，這是不可能的，並且也是不合適的。

勞生柏曾經不止一次地提到他在創作「全白」和「全黑」畫作的時候，都和他從艾伯斯那兒吸收來的觀點有關。他曾於一九四八年秋天上過艾伯斯在北卡羅萊納州黑山學院的課，起因是由於在巴黎時唸到艾伯斯的東西。勞生柏也只不過跟隨艾伯斯一段短時間。

艾伯斯曾說沒有那一個顏色或那一組顏色會比其他的顏色「更好」，而每一種東西都可以和任何別的東西一起搭配，這說出了一種非常敏感的經驗主義。這似乎是和選擇不同格調的物質或表達目的有關。但是勞生柏曾說：「我曾非常猶疑的進行全然

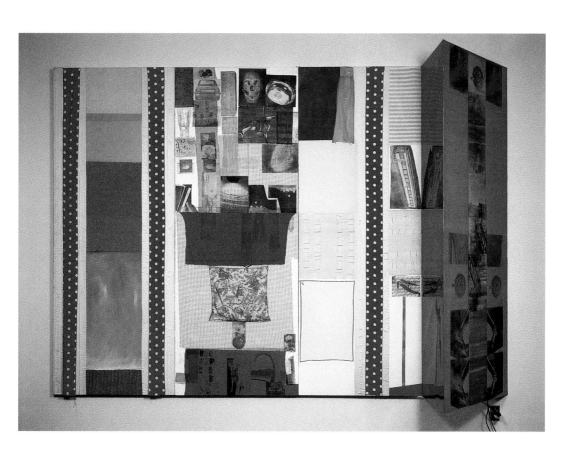

勞生柏　**達里克馬戲團**
1979　綜合媒材
243.8×346.7×166cm
華盛頓國立美術館藏

設計的造形，以及選擇一些已經預先想好會有什麼結果的顏色，因為對我來說，我並沒有任何自己的觀點來支持那些純設計造形和顏色。對於它們我沒有任何做法，我不是要採用它們，我對於我們之間的彼此互相工作更感興趣。」

艾伯斯話中含意愈是給他深刻印象，就愈威脅到他對於保持個別原色做法。艾伯斯在他的《色彩相互關係》一書中說顏色的形像就好比演員，不同的顏色安排就好比一場表演，而造形就是舞台。這裡有一段該書中的話：「在視覺表現中的演出是由放棄、由不去認同來產生轉變。當我們演戲的時候，我們改變外貌和行為，我們好像是別人……顏色也是以相似的方式來演戲。」

我們可以把一段勞生柏的話，拿來和這一論點並列：「……我並不希望繪畫只是一齣一種顏色和另一顏色產生關係的戲，例如用綠來強調紅，因為那會意味著一些紅色的下屬。

227

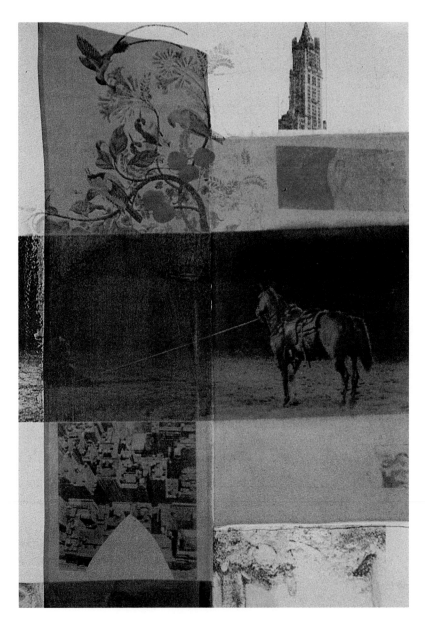

勞生柏　**奧祕八號**
1981　絲印畫

　　「在想到他們極細的彩色特質，非常矛盾的是，白色和黑色
畫作除了其他的事物以外，也是對色彩的抗拒。畫作的「空洞」
是由於不流暢的運用色彩的結果。圖畫的內部沒有放置任何活
動，因此沒有襯托支持的效果。同時，這些畫作建立了兩種和色
彩的積極關係；這兩種關係，他在以後幾年裡不斷地的發現，其
中之一就是和真實事物有關的色彩——自我原色。」

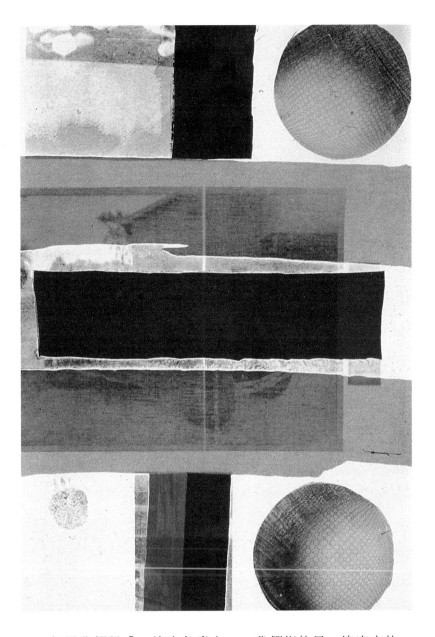

勞生柏　**奧祕九號**
1981　絲印畫

　　如果我們說「一塊白色畫布」，我們指的是一塊空白的，
等待別人塗抹的畫布。如果我們說「一幅白色畫作」，我們指的
是一幅畫，其中白色不論是在面積上或佔的角色地位都是最主要
的。畫布是一樣東西，而畫作是一件藝術品。勞生柏的全白畫作
就是使他可以把一樣東西的自我原色當成圖畫的顏色；並且宣稱
他這種完全保持原色的選擇，可使色彩成為物體的修飾。

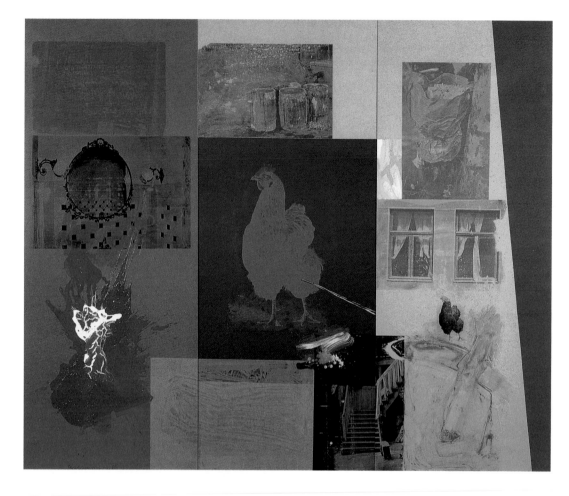

不論勞生柏做什麼，總是和當時的情況相關。他把工作隨身攜帶。他和那種隱居在自己畫室或工作室裡的藝術家截然不同。勞生柏曾在觀眾面前，在博物館中當眾作畫，在戲院的後台，在旅館的臥室中也一樣能工作。如果情況是不適合工作的，它本身會被視為一種造形的成分，而不會被當成停止工作的藉口。生活是一點又一點的滲入他的工作中。而他的每一個工作，不是給藝術強下定義。一個關於畫作可能內容的問題，而這種內容能滋生藝術，他的工作就是從這個問題冒出來的。

勞生柏說：「我的理想是使一幅畫，絕不會使兩個人看到相同的東西，不僅因為他們是不同的人，也因為畫也是不同的。」約翰‧凱吉（John Cage）曾說過，音樂面對「每一位聽者，他們

勞生柏　庭院　1989
壓克力、綜合媒材
304.5×365.8cm
紐約私人藏

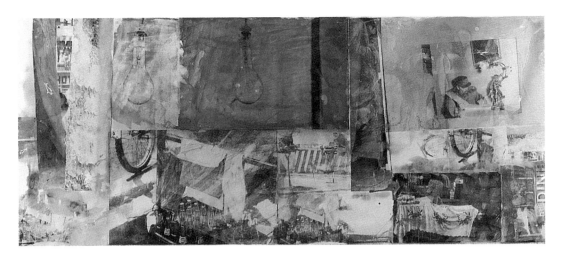

勞生柏　融合　1996
彩色繪畫及素描
153×367.4cm
年李奧納多・蘭黛暨托
瑪斯・李合力募得
紐約惠特尼美術館藏

圖見44～45、68頁

都各自是一個中心，因此要使一場演奏的物理環境不會使聽眾和演奏者對立，就是使演奏者的位置圍繞著聽眾，而帶給每一隻耳朵一次獨特聽覺經驗。」

　　他也有一些造形和圖像上的偏好。看畫人穿過許多畫布的地平線痕跡，物體邊緣部分的一些捲曲，可愛的圖像——鳥類、雨傘、自由女神像等。他對於自傳式坦白的人迷曾不止一次使他陷入一種有點可笑的進退兩難之中。某一些畫作是一個有點可笑的進退兩難之中。某一些畫作是一個噴泉和一個時鐘的鑲嵌之作。一個時鐘如何保持乾燥？明顯的解決之法是雨傘。

　　一些五〇年代中期的畫作說明了他的某些畫作是自傳性的，畫作是「一個報你發生了什麼事，做了什麼事的工具。」例如〈畫謎〉這幅畫的第二版就是一幅這樣的畫，它叫〈小畫謎〉。

　　勞生柏認為沒有一種藝術觀點會不需要檢查；在別人觀點下工作是比較不自由的。「我認為整個的繪畫過程是一個非常地域性的行動。」

　　「事實上我喜歡一切的調查……人們期望一幅畫完成……如果你隨身帶了不太多的『過去』，那你會有比較多的精力來應付『現在』。採用、展出、觀看、寫作和談論都可以是從一幅畫作中清除自我的有力因素。並給予蔑視此點的畫作一個公平的判斷。這樣你不致於像你儲積質量一般的堆積雜物。」

羅伯特・勞生柏年譜

RAUSCHENBERG

一九二五　羅伯特・勞生柏（Robert Rauschenberg）1925年10月22
　　　　　日出生於美國德克薩斯州亞瑟港。原名密爾頓・勞生
　　　　　柏，年輕時改成羅伯特。

一九四二　十七歲。中學畢業，進入德州大學藥學系，六個月後
　　　　　被迫退學。

一九四三　十八歲。第二次世界大戰服役海
　　　　　軍，在聖地亞哥的海軍醫院任精
　　　　　神病科的護士。

一九四五　二十歲。進入坎薩斯藝術學院。

一九四八　二十三歲。進入巴黎朱利安學院
　　　　　習畫。

一九四八　二十三歲。進入美國北卡羅萊納
　　　　　州黑山學院研究，師事由歐洲移
　　　　　民到美國的德國包浩斯名教授及
　　　　　畫家約瑟夫・艾伯斯。

一九四九　二十四歲。進入紐約「藝術學生
　　　　　聯盟」學習藝術，由摩里斯・康
　　　　　特所主持的「生活課程」的課
　　　　　堂上，他畫了一幅〈皎白如百

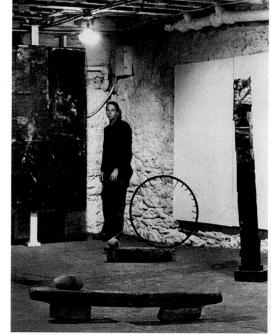

勞生柏攝於紐約史塔波畫廊（Stable Gallery）
1953

232

勞生柏在羅馬賓秋花園（Pincio Gardens）中擺設他的心愛藏物，並拍攝下來。　1953

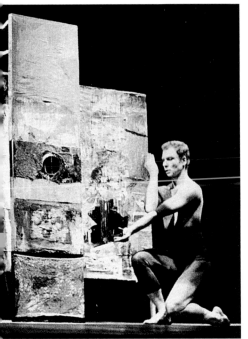

莫斯・康寧漢於勞生柏的〈微觀〉旁表演
布魯克林音樂學院　1954年12月8日

合〉，勞生柏自認這是他自己全心認
同的第一幅創作。

一九五〇　二十五歲。與蘇珊・葳爾結婚。

一九五一　二十六歲。兒子克里斯托佛出生。。

一九五二　二十七歲。發表繪畫作品〈白色畫
作〉，他用橡皮擦把杜庫寧的裸體素
描擦掉，成為〈被消除的杜庫寧〉，
假如他把所有藝術作品都擦掉，便成
為〈白〉了。

一九五四　二十九歲。最後一幅以泥土和植物用
鐵絲網綑在一起，然後長出幼苗，帶
泥土氣味的作品，在他居住的富頓街
的庫房外，枯萎了。

一九五五　三十歲。開始創作「集合繪畫」，將
不同物體材料黏貼在畫布上作畫，畫

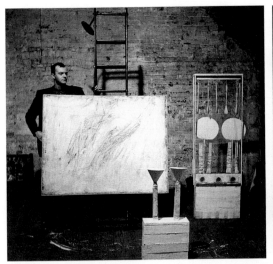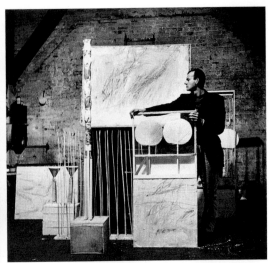

賽・湯布里與其作品攝於勞生柏的富頓街工作室　紐約　1954　勞生柏拍攝

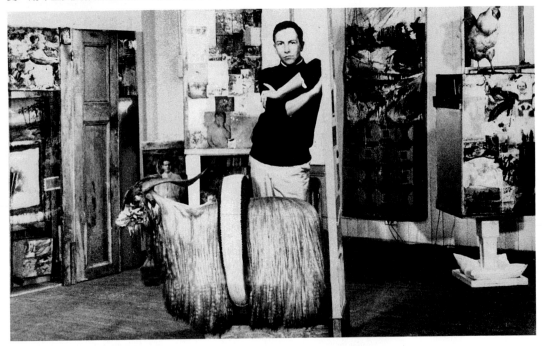

作與並置的物體成為立體性的作品，可說是今日裝置
藝術的源頭之一。

　　勞生柏的創作觀念是受到約翰・凱吉的影響，發展出
多件式的創作，讓觀眾進入作品。

一九六三　三十八歲。在紐約猶太博物館舉行個展。

勞生柏攝於紐約工作室
1958

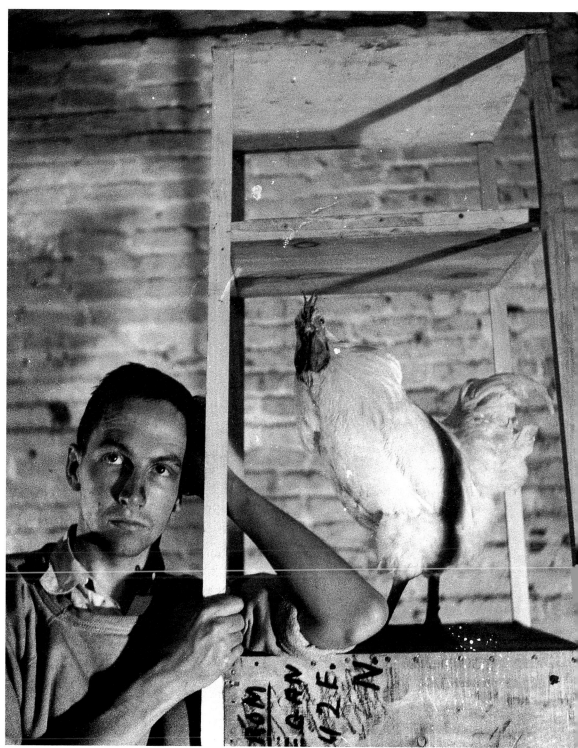

勞生柏攝於紐約富頓街工作室　1954

在巴黎美國大使館「向
大衛・杜鐸致敬」表演
期間,現場繪製〈首次
作畫〉的勞生柏。
1961年6月

一九六四　三十九歲。勞生柏作品代表美國參加威尼斯國際雙年
　　　　　美展的美國館,榮獲金獅獎,使勞生柏成為美國首位
　　　　　獲威尼斯雙年展金獅獎的藝術家。他的作品獲獎之
　　　　　後,使他成為藝壇的一顆新星,名利雙收地被歸納到
　　　　　瑪麗蓮夢露、吉普森、阿姆斯壯等電影明星、棒球選
　　　　　手、太空人一輩的美國國寶,成了道地的畫家明星。
一九六六　四十一歲。勞生柏和比利、克里佛合作成立非營利性
　　　　　的「藝術和技術實驗基金會」,並在紐約市舉辦九個
　　　　　晚上的多種方式的現場表演。

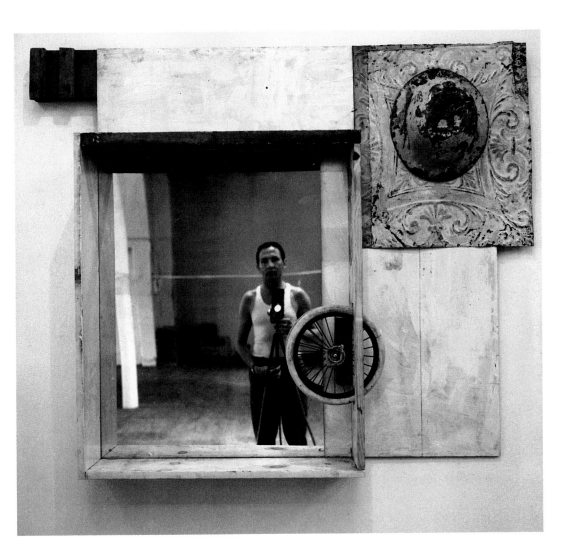

勞生柏在創作〈裡外翻轉〉期間，自己拍下於作品中的反影。 1962

一九七三　四十八歲。投入版畫創作，在法國安伯特的古老紙廠創作〈冊頁和導火線〉一套版畫作品。

一九七四　四十九歲。和美國雙子星出版社合作版畫「淡霜」系列。

一九七六　五十一歲。在華盛頓國立美術館舉行大型個展，並巡迴美國紐約現代美術館展覽。

一九八〇　五十五歲。在歐洲舉行大型個展，由德國柏林開始，巡迴倫敦國立泰特美術館展覽。

一九八三　五十八歲。同時在紐約卡斯杜里畫廊等三個重要場所

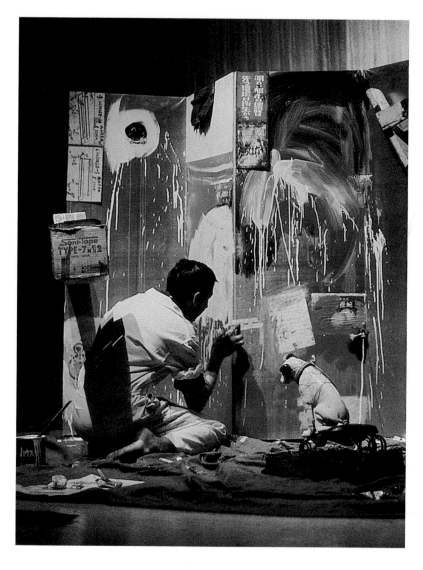

勞生柏1964年11月在日本草月會館，舉行公開製作集成藝術。

展出四十件全新的創作。在卡斯杜里展出一九八一年夏天勞生柏在中國安徽涇縣古老宣紙廠所作的作品，作品為少女、花、果實和吉祥意象，並以七層宣紙糊成的紙剪出花樣，貼在硬紙上，並請書法家在上面寫個中文字引出主題，分別以〈變〉、〈丹心〉、〈個人〉、〈號〉、〈真〉、〈丹心〉、〈光〉、〈千〉為題目，每幅畫下面都接著一把小圓扇，襯著一面長方形鏡片。在紐約現代美術館展出的主題相似，但剪

貼稍有變化。勞生柏又到日本和陶瓷廠師傅合作，把他的拼貼畫製成大塊的雕刻。另外一家蘇納本畫廊展出他的十五件雕刻，都是力求標新立異的拼湊物體。

一九八四　五十九歲。勞生柏擬定到西藏拉薩舉行個展的計畫，中國文化部批准。

一九八五　六十歲。勞生柏在墨西哥、智利和委內瑞拉巡迴展覽後，於十一月十八日在北京的中國美術館五個大廳展出三週，接著於十二月二日起巡迴至西藏拉薩的革命展覽館展出三週。

一九八九　六十四歲。五月至久月華盛頓國立美術館舉行盛大的「勞生柏海外文化交流展」（簡稱R.O.C.I.），這次展覽是勞生柏海外巡迴展最後歸國的展出。展覽中除了在各國就地取材的創作外，還有他對美國文化觀察而成的ROCI U.S.A新作，形成集攝影、繪畫雕塑、拼織、裝置等多樣媒材的大型展覽。作品數量多而展場又廣，聲勢很大，已將勞生柏推上世界大師之列。
　　勞生柏將此展取名ROCI簡稱拼音是同於Rocky，是他養了二十多年的一隻老海龜的名字，他有心將「海龜渡海」作為這個展覽的象徵，展覽海報就以老海龜為形象。

二〇〇五　八十歲。十二月二十日至二〇〇六年四月二日於紐約現代美術館舉行「綜合的總和：羅伯特‧勞生柏個展」，以兩年時間巡迴至洛杉磯當代美術館、巴黎龐畢度藝術文化中心展覽。

二〇〇六　八十一歲。十月十五日至二〇〇七年元月十五日「勞生柏：集成」在龐畢度文化中六樓大展覽室展出，這是巴黎首次如此為這位美國六〇年代最具代表性藝術家盛大全面性的展覽。

二〇〇八　五月十二日在家中病逝。享年八十三歲。他的作品廣為美國及世界各大現代美術館收藏。

國家圖書館出版品預行編目資料

勞生柏 = Rauschenberg／羅伯修斯等著
初版. 台北市：藝術家.2010.04
面：17×23公分. 世界名畫家全集
　ISBN 978-986-6565-79-3（平裝）
　1.勞生柏（Rauschenberg, Robert, 1925-2008）
　2.藝術評論　3.畫家　4.美國

940.9952　　　　　　　　　　　99004978

世界名畫家全集
勞生柏 Rauschenberg

何政廣 / 主編　　羅伯修斯 / 等著

發行人　何政廣
主　編　何政廣
編　輯　謝汝萱
美　編　柯美麗
出版者　藝術家出版社
　　　　台北市重慶南路一段147號6樓
　　　　TEL：（02）2371-9692～3
　　　　FAX：（02）2331-7096
　　　　郵政劃撥：01044798 藝術家雜誌社帳戶

總經銷　時報文化出版企業股份有限公司
　　　　台北縣中和市連城路134巷16號
　　　　TEL：（02）2306-6842
南部區域代理　台南市西門路一段223巷10弄26號
　　　　TEL：（06）261-7268
　　　　FAX：（06）263-7698
製版印刷　新豪華彩色製版印刷股份有限公司
初　版　2010年4月
定　價　新臺幣480元

ISBN　　978-986-6565-79-3（平裝）
法律顧問　蕭雄淋
版權所有·不准翻印
行政院新聞局出版事業登記證局版台業字第1749號

貼稍有變化。勞生柏又到日本和陶瓷廠師傅合作，把他的拼貼畫製成大塊的雕刻。另外一家蘇納本畫廊展出他的十五件雕刻，都是力求標新立異的拼湊物體。

一九八四　五十九歲。勞生柏擬定到西藏拉薩舉行個展的計畫，中國文化部批准。

一九八五　六十歲。勞生柏在墨西哥、智利和委內瑞拉巡迴展覽後，於十一月十八日在北京的中國美術館五個大廳展出三週，接著於十二月二日起巡迴至西藏拉薩的革命展覽館展出三週。

一九八九　六十四歲。五月至久月華盛頓國立美術館舉行盛大的「勞生柏海外文化交流展」（簡稱R.O.C.I.），這次展覽是勞生柏海外巡迴展最後歸國的展出。展覽中除了在各國就地取材的創作外，還有他對美國文化觀察而成的ROCI U.S.A新作，形成集攝影、繪畫雕塑、拼織、裝置等多樣媒材的大型展覽。作品數量多而展場又廣，聲勢很大，已將勞生柏推上世界大師之列。

勞生柏將此展取名ROCI簡稱拼音是同於Rocky，是他養了二十多年的一隻老海龜的名字，他有心將「海龜渡海」作為這個展覽的象徵，展覽海報就以老海龜為形象。

二〇〇五　八十歲。十二月二十日至二〇〇六年四月二日於紐約現代美術館舉行「綜合的總和：羅伯特・勞生柏個展」，以兩年時間巡迴至洛杉磯當代美術館、巴黎龐畢度藝術文化中心展覽。

二〇〇六　八十一歲。十月十五日至二〇〇七年元月十五日「勞生柏：集成」在龐畢度文化中六樓大展覽室展出，這是巴黎首次如此為這位美國六〇年代最具代表性藝術家盛大全面性的展覽。

二〇〇八　五月十二日在家中病逝。享年八十三歲。他的作品廣為美國及世界各大現代美術館收藏。

國家圖書館出版品預行編目資料

勞生柏 = Rauschenberg／羅伯修斯等著
初版. 台北市：藝術家.2010.04
面：17×23公分. 世界名畫家全集
　ISBN 978-986-6565-79-3（平裝）
　1.勞生柏（Rauschenberg, Robert, 1925-2008）
　2.藝術評論　3.畫家　4.美國

940.9952　　　　　　　　　　　　99004978

世界名畫家全集

勞生柏 Rauschenberg

何政廣／主編　　羅伯修斯／等著

發行人　何政廣
主　編　何政廣
編　輯　謝汝萱
美　編　柯美麗
出版者　藝術家出版社
　　　　台北市重慶南路一段147號6樓
　　　　TEL：（02）2371-9692～3
　　　　FAX：（02）2331-7096
　　　　郵政劃撥：01044798 藝術家雜誌社帳戶

總經銷　時報文化出版企業股份有限公司
　　　　台北縣中和市連城路134巷16號
　　　　TEL：（02）2306-6842
南部區域代理　台南市西門路一段223巷10弄26號
　　　　TEL：（06）261-7268
　　　　FAX：（06）263-7698
製版印刷　新豪華彩色製版印刷股份有限公司
初　版　2010年4月
定　價　新臺幣480元

ISBN　　978-986-6565-79-3（平裝）
法律顧問　蕭雄淋
版權所有・不准翻印
行政院新聞局出版事業登記證局版台業字第1749號